中華書局

麥惠文粵曲講義

傳統板腔及經典曲目研習

麥惠文 著

香港粵劇學者協會 編

《麥惠文粵曲講義：傳統板腔及經典曲目研習》出版委員會

召集人：湛黎淑貞博士

編　輯：張意堅先生

委　員：麥惠文先生

　　　　陳守仁教授

　　　　葉世雄先生

　　　　張群顯教授

　　　　朱玉蘭女士

　　　　周美珠女士

目錄

自序

拿着、翻着書稿，思緒飛騰。我在一九五〇年代出道，親歷這七十年來香港粵劇粵曲發展的一些里程碑；不期然想起，在一些標誌性發展進程中，自己如何牽扯其中。剪不斷，理還亂。

承傳、傳承。要傳啊！早在一九七九年，我便向「八和」提出創辦粵劇學院的理念，集合業界精英力量去傳藝。一年後，學院正式成立，我是創辦人之一。

後來，演藝學院成立，成為香港唯一以演藝為範圍的大專院校，在香港以至英國的資歷架構中有明確定位。一九八八年，演藝學院開辦粵劇文憑課程，我擔任唱科主任導師，任教了十一年，直至退休。

在這數十年的粵曲教學中，尤其是在八和粵劇學院、演藝學院的教學中，我憑自己的認識和經驗開發了好些教材，特別是傳統板腔的基本教材。本書的第一部分，正是在這些教材的基礎上作系統整合，希望讓後學有所依循；第二部分則對二十二首曲作出

分析和導賞，既可獨立賞析，也是與前面教材的有機配合。這二十二首曲，也從一個側面勾畫出粵曲在香港的發展。

談到粵劇粵曲在香港的發展，我固然通過課程的開發留下一些印記，然而，若論到一己介入最深的，則要算 C20 這個香港粵劇粵曲最具標誌性的定調。容我借這個機會一說端倪。

粵劇一般以大笛定調。大笛的密指合，比 C# 略高。早年雛鳳鳴演出，往往因應龍劍笙的音域，定的調比 D 更高。那些日子，西方的定調器開始登場，可以量化，一個半音之間分為一百分音；我於是獻策把調定為比 D 高二十分音，這跟大笛密指合的音高相比，大約高了一個半音，既方便，又有理可循、有度數可據。

後來，我比較固定地擔任大龍鳳劇團的頭架，就因應麥炳榮的音域相對固定地定調為 C20，大約比大笛密指合低了一個半音，同樣既方便，又不無理據。這 C20 的定調，能適合大多數的演劇唱曲情況，於是多所流傳，採用者越來越多，這幾十年來發展成為香港粵劇粵曲具標誌性的定調。

成蔭與否，我不敢說，卻端的是無心插柳。

最後，我要感謝香港藝術發展局的資助，以及香港粵劇學者協會在出書整件事情上的擘畫。從前我常出謀獻策，這番自己是當事人，十分享受他人的策劃推動和協助。香港粵劇學者協會會長湛黎淑貞博士在申請資助上居功至偉；理事朱玉蘭女士奔走記敘，不辭勞苦；資深粵劇粵曲達人葉世雄先生提供珍貴資料；陳守仁教授為我作文稿校訂；已成著名頭架和教師的我的學生張意堅先生為本書編輯，周美珠女士協助校對工作。出書的喜悅，有你們和我分享，是我的造化。

序一

欣聞麥帥著作面世，衷心期待。

前時收到想我寫少許文字，我當然不會推辭。我想，認識超過六十五年的交情，要寫一千字，應該手到拿來，執起筆卻覺得並不容易，原因是這幾十年的交往，卻未有特別深刻的溝通。因為最早期我跟隨「非姨」（薛覺非）學演《白門樓》劇中的「呂布照鏡」時，雖然已是麥帥以小提琴拍和，但那時麥帥是「大人」，我則只是個「細路」，年齡差距雖無代溝，但找不到可談的話題。到後來斷斷續續合作，亦因為我只是個二三線的「二步針」，所以很少與棚面師傅交談。這種交往，不親密，卻也不疏遠。

記得有一天，麥帥找我當他的下架，也許他有下架「甩底」，找我臨時頂檔，那時真是受寵若驚，於是跟着他做了一晚「棚面師傅」，玩的是中胡，那齣戲是《鳳閣恩仇未了情》，我也常演的，算是捱過了。之後我們的香港實驗粵劇團因為沒有任何資助，而且也找不到班主，於是全團都是老闆。那時音樂師傅十分吃香，故此「實驗劇

團」這種沒固定薪金的制度，很難找到音樂師傅幫忙，麥帥卻二話不說便加入。這段時間我們也是常常見面，但卻是公事，很少有所謂私交。說來奇怪，麥帥後來更是我師父演出的頭架，也是我第一次在利舞臺擔正文武生的頭架，這是多少重關係？更兼近二十年，我也頗好杯中物，而麥帥是識酒之人，常在鑪峰樂苑唱局之後，一同宵夜，但幾十年來都是一大群人一起，不管在公在私的場合，都從未試過兩人單獨談些私事。想起來，也許我一直有些先入為主、根深蒂固的感覺，就是尊敬這位「大人」，我依然是「細路」。

寫到這裏，我不禁笑起來，世界有這麼奇怪的事，相識六十五年以上的朋友，卻未有過朋友式的談話。雖如此，麥帥這本作品，值得大家珍藏，卻是事實。

阮兆輝

序二

我認識麥惠文老師始於上世紀九十年代初參加香港八和會館的聚會。到二〇〇三年，我開始擔任香港藝術發展局的藝評員，有緣地多次擔任香港八和粵劇學院的藝評工作，因此有機會參觀麥老師教授粵曲的情況。

二〇〇三年，香港八和粵劇學院的上課地點在灣仔香港演藝學院的課室，是正規的學習環境，麥老師把教材寫在黑板上，逐字、逐句、逐叮、逐板教授，十分仔細。當學生大概掌握了唱法，便逐個練唱，有不對的地方就立刻更正；所以，麥老師必定是超出原定時間下課。

翌年，香港八和粵劇學院改在深水埗政府室內壁球場上課。雖然壁球場用石牆來分隔場地，可是遠處的打球聲和人聲還是會傳過來。在這樣惡劣的環境下，麥老師還是一如在香港演藝學院般教學，把教材寫在一塊臨時掛起的黑色板上，一絲不苟，細心講解，然後教唱。練唱過程中遇有雜聲騷擾，打亂叮板或唱腔，就讓學生重新練習，務

求學生能掌握歌曲的節奏和運腔。

麥老師長期擔仕大龍鳳劇團的頭架，又曾為無數紅伶和唱家設計唱腔、拍和及作曲，卻能不計較教學環境的轉變，盡心盡力培育新人。他以延續粵劇藝術為己任、敬業樂業的精神，令我萬分敬佩。

麥老師是香港八和粵劇學院的創辦籌劃人之一，也是學院歷屆課程的「唱科」、「伴奏班」導師，並曾在香港演藝學院日間課程授課，桃李滿門，當今活躍於粵劇界的中青年演員，多曾接受他的教導。如今，他把教材和二十多首粵曲的賞析結集成書，實是後學和粵曲迷的佳音。謹祝麥老師的大作一紙風行，暢銷中外。

葉世雄

序三

我認識麥惠文師傅是在一九八四年，當時我仍然是美國匹茲堡大學音樂系博士研究生，經歷一九八一至一九八四年密集修讀音樂學和人類學課程後，回到香港從事粵劇承傳和粵劇音樂運用的實地考查。走進了一個陌生的領域，幸好得到香港中文大學音樂系粵曲導師王粵生老師的幫忙，給我介紹了不少粵劇圈中人作為訪問對象，麥惠文師傅便是其中一位。

麥惠文師傅自小加入戲班，十多歲已出任頭架，並曾擔任一代名伶麥炳榮和鳳凰女領導的大龍鳳劇團的頭架，早已享譽盛名。在一九八〇年代，麥惠文師傅是一位活躍的作曲家、粵曲導師和戲班頭架，不論是在戲院還是戲棚演出，在幕與幕之間、休息時間甚至一起吃飯的時間，曾經多次向我講解戲班掌故和粵劇音樂知識，使我獲益匪淺。

近幾年，麥師傅參加了香港粵劇學者協會，並加入了粵曲考試委員會，與我們八個協會理事和劉建榮、阮兆輝、高潤鴻、葉世雄、張群顯等委員共同積極籌劃和推動「協

會」與英國西倫敦大學倫敦音樂學院合辦的粵曲考級試，以「老行尊」的身份給予我們寶貴意見；二〇一九年一月考級試得以順利面世，麥師傅居功不少。

《麥惠文粵曲講義：傳統板腔及經典曲目研習》的編寫，目的之一是為將來有意報考香港粵劇學者協會與英國西倫敦大學倫敦音樂學院合辦的粵曲「演唱文憑」和各級院士資格考試的考生提供一批傳統、經典曲目，作為選曲和擴大粵曲知識的參考材料。當中麥師傅敘述曲目的創作背景和歷史意義，以及分析各曲、各種板腔和說唱曲式的結構，都是珍貴的資料，料必成為今後學習和研究粵曲的參考文獻。

本人有幸與麥惠文師傅共事，也有幸參與是書的校訂工作，深感榮幸，謹此作序。

陳守仁

書於香港大學

二〇二二年十月十八日





序四

在籌備粵曲考級試的過程中，我們深感經典粵曲的參考材料不多，而嚴謹的、可信賴的曲譜尤其缺之。開發這個考試的團隊用了大量時間去搜尋、了解、研究有關曲目，以及訂正考試用曲目的曲譜；過程中，粵曲殿堂級頭架兼高級導師麥惠文師傅豐富的經驗和投入的心力尤其不可或缺。我們想到，與其散打式、需要用到某個唱段時才特意整理和考訂，何不因利乘便，也因勢利導，讓麥師傅有系統、有理據地挑選一些具有一定代表性的曲目作賞析，編纂成書，以便有心人研習？

坐言起行，我代表香港粵劇學者協會，牽頭就這個計劃向香港藝術發展局提出申請，有幸成功，項目得以展開。麥師傅與項目團隊經歷超過一年的辛勞，完成編纂工作，本書得以面世。團隊固然如釋重負，協會同人也樂見協會增添學術成果。我個人期望，編纂並出版具學術性與參考價值的書籍，能成為協會往後的常態。

麥師傅選取用作賞析的二十二首曲目，頗能反映香港粵曲的特色和數十年來的發展脈絡，當中包括戲劇曲、歌伶曲、業餘唱家曲三種類型，相當平均，而又各擅勝場。顧曲周郎，宜其人手一本。

香港粵劇學者協會會長

湛黎淑貞

傳統板腔研習

第一章　梆黃音樂體系

粵曲音樂體系主要是梆子、二黃及歌謠三部分。

【第一節】　梆子體系

梆子體系包括：士工首板、士工倒板、士工滾花、嘆板、士工中板、三腳凳、芙蓉中板、減字芙蓉、有序中板，花鼓芙蓉，點翰中板，簪花中板、十殿芙蓉、士工慢板、煞板及煞科腔等。

【第二節】　二黃體系

二黃體系包括：合尺首板、合尺倒板、合尺滾花、二黃慢板、二黃流水（二流）、西皮及戀檀等。

【第三節】　歌謠體系

歌謠體系包括：南音、木魚、清歌、龍舟等。

【第四節】粵曲板腔體系一覽

【梆子體系】

首板
士工首板
士工倒板

滾花
士工滾花（包括長句）
乙反滾花（包括長句）
嘆板

中板
士工中板（包括三字句、七字句及十字句）
芙蓉中板
減字芙蓉
有序中板
簪花中板
點翰中板
燕子樓中板

慢板
士工慢板（包括合調）
燕子樓慢板

煞板
煞板
煞板腔（小團圓）

【二黃體系】

首板
合尺首板（包括乙反）
合尺倒板

滾花
合尺滾花（包括乙反）

慢板
正線八字句二黃（包括長句）
正線十字句二黃（包括長句）
乙反八字句二黃（包括長句）
乙反十字句二黃（包括長句）
反線二黃

二黃流水
正線二流（包括長句）
乙反二流（包括長句）

【歌謠體系】

南音
南音（包括乙反）
木魚（包括乙反）
龍舟（包括乙反）
粵謳
鹹水歌

第二章

粵曲採用的調式和定弦

粵曲採用的調式（以高胡定弦作基礎）常用的有：正線／合尺線（C調）、反線／上六線（G調）、士工線（降B調）及尺五線（F調）。而現今年代喜歡將調子提高20音分（稱為C20），戲班更喜歡調高至C♯調，目的是使演唱時聲音嘹亮一點。

第三章 工尺譜表及拍子的認識

【第一節】記譜法

工尺譜是中國戲曲專用的文字曲譜。採用的音符（上尺工反六五乙），以廣東方言方式讀出，與西方音符（Do，Re，Me，Fa，So，La，Ti）的讀音也非常近似。

【第二節】拍子

粵曲的拍子（板式）有：一板三叮（乂、、、）、一板一叮（乂、）、流水板（乂），在小曲中也有一板兩叮（乂、、）；它和西方音樂用的 4/4 拍、2/4 拍、1/4、3/4 拍類同。

【第三節】節奏

我們認識的有快板、中板、慢板，這是速度的變化（以每分鐘有多少拍子來界定快速、中速及慢速），而粵曲的快板、中板及慢板是用叮板（、乂）來界定的。一板

三叮（メ、、、）為慢板，一板一叮（メ丶）為中板，只有板（メ）稱為快板／流水板。而板腔中的梆子慢板、二黃慢板節奏是採用一板三叮，梆子中板、爽中板等節奏採用一板一叮，快中板、流水南音是採用流水板，只有板（メ）沒有叮（丶），以上板腔雖然稱為慢板、中板及快板，但亦會以不同快、中、慢速度來演唱。

【第四節】工尺譜及簡譜對照

〈簡　譜〉	5̇	6̇	7̇	1̇	2̇	3̇	4̇	5̇	6̇
〈工尺譜〉	六	五	仉	生	伬	仜	仮	伩	伍
〈注　音〉	了	嗚	衣	生	扯	恭	番	了	嗚

〈簡　譜〉	5̣	6̣	7̣	1	2	3	4
〈工尺譜〉	合	士	乙	上	尺	工	反
〈注　音〉	河	事	易	省	車	公	泛

〈簡　譜〉	5̣	6̣	7̣	1	2	3	4
〈工尺譜〉	伶	仕	亿	仜	伬	仜	仮
〈注　音〉	河	時	而	省	斜	共	凡

梆子（士工）類板腔體

梆子體系的唱腔音樂以士工（63.）為骨幹音，故梆子類又可簡稱為士工類。主要板腔有士工首板、士工倒板、士工滾花、士工中板、芙蓉中板、減字芙蓉、簧花中板、有序中板、點翰中板（當中包含平喉、子喉、霸腔及苦喉）、士工慢板、合調慢板及煞板。以上各種板腔體均有上句、下句及結束音，有嚴格規範。

【第一節】　士工首板

顧名思義，首板通常在每場戲的開始或角色首次出場。首板有三句式和一句式，三句式分三個頓（頭頓二頓和尾頓），一句式則只得一個頓（即只唱尾頓），只有上句並且要押韻（仄聲）。士工首板的節奏是散板式，速度隨著情節氣氛而變化。頭頓和二頓之後有鑼鼓及音樂過門，尾頓接另一段板腔曲式下句，所以尾頓沒有過門。士工首板的唱腔有大喉、平喉及子喉。

（例一）三句式平喉梆子（士工）首板　選自：西廂記（古本）

句頓結束音：頭頓（工）　二頓（上）　尾頓（尺）

板面

ㄨ ㄨ ㄨ ㄨ ㄨ ㄨ ㄨ ㄨ ㄨ ㄨ ㄨ ㄨ
（尺工乙尺士一尺工上一五工六一尺工反六工一尺工乙尺士乙士一

ㄨ ＜ ㄨ ㄨ ㄨ ㄨ ㄨ ＜ ㄨ
尺工上一 六工上尺反 工一

張君瑞 （工）（頭頓）

ㄨ ㄨ ㄨ ㄨ ＜ ㄨ
士六反工一尺乙士 上一

在西廂，（上）（二頓）

兩才·過序

ㄨ ㄨ ㄨ ㄨ ㄨ
（五生六一尺工反六工一尺工乙尺

一才·過序

（五生六 反六工 士 尺工上尺工）

ㄨ ＜ ㄨ ㄨ ㄨ ㄨ ㄨ ＜ ㄨ
士乙士上一）尺工一士尺一六一反工尺上一尺一

滿胸惆悵。（尺）（尾頓）

句頓結束音：頭頓（五） 二頓（上） 尾頓（六）

（例二）三句式大喉（霸腔）梆子（士工）首板 選自：岳武穆班師 撰曲：佚名

板面·如前

一才·過序

金鞍 子（五）（頭頓）

ㄨ ㄨ ㄨ ㄨ ㄨ ＜ ㄨ
五六一五仜一五一 （生工六·五六五仜 五一）

ㄨ ㄨ ㄨㄨ
六五尺・工六一尺工乙尺士　上一ㄨ

寇中原（上）（二頓）

ㄨ ㄨㄨ ㄨ ㄨ< ㄨ
尺工乙士乙尺尺乙士　上一

五尺上一　工生・仜五一　六一

飛揚　肆擾。（六）（尾頓）

兩才・過序　（五生六　尺　反六工）

（例三）三句式子喉梆子（士工）首板　選自：不詳

句頓結束音：頭頓（上）　二頓（合）　尾頓（上）

板面・如前

ㄨ ㄨㄨ ㄨ ㄨ< ㄨ
士尺合一尺乙士　上一

在山房（上）（頭頓）

一才・過序　（五生六一尺工反六工　尺工乙士）

ㄨ ㄨ ㄨ ㄨ< ㄨ ㄨㄨ ㄨ ㄨ< ㄨ
乙尺士乙士　上一　尺尺合一上尺一　乙士合仜合士上一合一

苦修行（合）（二頓）

兩才・過序

（五生六一　尺・工反六工　尺工尺乙乙士乙士合仜合士上　合一）

メメメ上　仜合上上一尺一乙尺士　上一

紅塵看破。（上）（尾頓）

【第二節】士工倒板

士工倒板是從京劇的導板移植過來的，鑼鼓點也一樣。只有一句（作上句），句尾需押韻（仄聲）。倒板用法與士工首板相同。句頓結束音：平／子喉收（士），平喉可改收（尺）或（工），大喉收（六）。

（例一）士工倒板　選自：不詳　句頓結束音：平／子喉收（士）

板面　（士一五一六生　工一尺上乙尺上一）

尺乙・士合・仜合士乙一　士一

尺仜・尺乙・尺合・仜合仜士一

天涯　飄蕩。（士）

【第三節】 士工滾花

士工滾花節奏為散板式，有短句及長句，唱腔包括有平喉、大喉（霸腔）、子喉及苦喉（乙反）。句式分上句及下句，每句分兩頓，上句尾字需押韻（仄聲），下句尾字需押韻（平聲）。

（例一）平喉士工滾花　選自：不詳　句頓結束音：上句（尺）　下句（上）

板面
ㄨㄨㄨㄨ
（工六尺工上）

ㄨㄨ　ㄨㄨㄨㄨ <ㄨ
上士仜合・合工士上工　尺—
我結伴無人　遊心自　遣。（尺）（上句）

一才・過序
ㄨㄨㄨㄨ
（工士上工尺）

ㄨㄨㄨㄨ <ㄨ　ㄨㄨㄨ <ㄨ
上上工合工士　士上・工合・上—
眼見春殘花謝，　又過　一年。（上）（下句）

兩才・過序
ㄨㄨㄨㄨ
（工六尺工上）

ㄨㄨㄨㄨㄨ <ㄨ
士上六工　工合　尺—
葉舞秋風　枝頭　霜染。（尺）（上句）

一才・過序
ㄨㄨㄨㄨㄨ
（工士上工尺）

ㄨㄨㄨㄨㄨ　ㄨㄨㄨ
工上工工士上　尺上　六工尺上
可嘆光陰易去　仿似　輕煙。。（上）（下句）

（例二）子喉士工滾花　選自：不詳　句頓結束音：上句（上）　下句（合）

【板面】

（工六尺工上）
×××× ××××
乙乙士仜合・合尺士尺工 上ー
我結伴無人　遊心自遣。（上）（上句）

【一才・過序】

（工六尺工上）
×××× ×××
上上尺合尺士　　士・尺仜・士　合ー
眼見春殘花謝，　　又過　一年。。（合）（下句）

【兩才・過序】

（伬仩仮仜合）
×××× ×××
士上工尺　　尺合　尺士　上ー
葉舞秋風　枝頭　霜　染。（上）（上句）

【一才・過序】

（工士上工尺）
×××× ×××
尺上工尺士上　　尺上　工尺乙士・合ー
可嘆光陰易去　仿似　輕煙。。（合）（下句）

（例三）乙反滾花（平子喉通用）　選自：不詳
句頓結束音：上句（上）　下句（合）

板面

（尺反合乙上）ㄨㄨㄨㄨ ㄨㄨㄨㄨ ㄨㄨㄨㄨ<ㄨ

上上乙仮合　合反ー　乙反ー尺乙上ー

我結伴無人　遊心　自遣。(上)(上句)

一才・過序

（尺反合乙上）ㄨㄨㄨ ㄨ ㄨ ㄨㄨㄨ ㄨ<ㄨ

上上尺合尺上乙　乙上・尺仮合士合ー

眼見春殘花　謝，又過　一年。。(合)(下句)

兩才・過序

（上反尺上士仮合）ㄨㄨㄨ ㄨ ㄨ ㄨ ㄨㄨㄨ ㄨ<ㄨ

乙上反工尺　尺合　反尺上乙　上ー

葉舞秋風　枝頭　霜　染。(上)(上句)

一才・過序

（尺反合乙上）ㄨㄨ ㄨ ㄨ ㄨㄨㄨ ㄨㄨ ㄨ<ㄨ

尺上反尺乙上　尺反上　上上・士合仮　合ー

可嘆光陰易去　仿似　輕煙。。(合)(下句)

（例四）大喉（霸腔）士工滾花　選自：不詳

句頓結束音：上句(六)　下句(上)

板面

（工六尺工上）ㄨㄨ ㄨㄨㄨ ㄨㄨㄨ ㄨ<ㄨ

六六工上尺・尺五上　工工五　六ー

我結伴無人　遊心　自遣。(六)(上句)

（例五）平撇（玉帶左）士工滾花　選自：不詳

句頓結束音：上句（尺）　下句（上）

一才‧過序
（尺上反工六）
ㄨㄨㄨㄨㄨ　ㄨㄨ＜ㄨ
六六五尺五工　工六‧六士‧上一
眼見春殘花謝　又過　一年。。（上）（下句）

兩才‧過序
（工六尺工上）
ㄨㄨㄨㄨ　ㄨㄨㄨㄨ　ㄨㄨ　＜ㄨ
工六仉五一　五尺上一　五工工（‧）　六一
葉舞秋風　枝頭　　霜　染。（六）（上句）

一才‧過序
（尺上反工六）
ㄨㄨㄨㄨ　ㄨㄨㄨㄨ　ㄨㄨ　ㄨㄨ＜ㄨ
五六五五工　五六五六一　五六　反工尺　上一
可嘆光陰易去　仿似　　輕煙。。（合）（下句）

板面
（工六尺工上）
ㄨㄨㄨㄨㄨ　ㄨㄨ　ㄨㄨㄨㄨㄨ＜ㄨ
尺尺上尺合士一　士工上尺工‧尺一
我結伴　無人　遊心自　遣。（尺）（上句）

一才‧過序
（工士上工尺）
ㄨㄨㄨㄨㄨ　ㄨㄨㄨㄨㄨ＜ㄨ
尺尺工工尺上一　上尺一　工士‧上一
眼見春殘花　謝，又過　一年。。（上）（下句）

（例六）平喉長句士工滾花　選自：落霞孤鶩　撰曲：蔡滌凡
句頓結束音：上句（尺）　下句（上）

兩才・過序	（工六尺工上）乂乂乂　乂乂乂乂　乂乂乂乂　乂乂 上尺六反工一　工士—　工尺上工・尺一 葉舞秋　風　枝頭　霜　染。（尺）（上句）
一才・過序	（工士上工尺乂）乂乂乂乂　乂乂 工尺工尺上尺一　工尺—　反工尺　上一 可嘆光陰　易去　仿似　輕煙。。（上）（下句）
板面	乂乂乂乂乂 （工六尺工上）
起式	（清唱）情何慘，淚偷彈，
正文	（清唱）一代名花逢劫難，東風濫盪太心殘， 一夜夫妻何悲慘，多情遺贈碧玉簪， 乂乂乂乂 （音樂）乙士合・上一
結句	（清唱）病榻嬌姿無力挽，難望天憐絕代顏。。（上）（下句）

正文	起式	過序

（メメメメ工六尺工上）

（清唱）情何慘，淚偷彈，

（清唱）杜宇聲聲何悲慘，雕樑紫燕訴呢喃，

花未凋殘春先晚，未到三秋雁歸還，

南詞艷句無心撰，落霞孤鶩向誰彈，

メメメ士上上尺尺工メ<メ

慘。（尺）（上句）

士上上尺工・尺丨

結句

正是牧子悲歌，譜出花愁玉

（例七）子喉長句士工滾花　選自：帝女花之相認　撰曲：唐滌生

句頓結束音：上句（上）下句（合）

板面	起式	正文	結句

（メメメメ工六尺工上）

（清唱）郎有千斤愛，妾餘三分命，

（清唱）不認不認還須認，遁情畢竟更痴情，

倘若劫後鴛鴦同合併，點對得住杜鵑啼遍，

過序

乂工尺上乂 乂乂乂乂
士工尺上・士合乙士合仜・乂＜乂
十三 合ー・・（合）（下句）

（�仜仮仜合）工乂士乂上乂上乂士仜合 乂乂乂乂
君父賜我別塵寰， 士上合工 上尺工士工合
乂乂乂
若再回生，我豈不是招人 乂
乂士 上尺工士工合
乙士 上ー 乂
話 柄。（上）（上句）

（例八）乙反長句滾花（平子喉通用） 選自：林沖之柳亭餞別 撰曲：潘焯
句頓結束音：上句（上） 下句（合）

正文 （清唱）難怪道卑微莫與權奸鬥，苦打成招做階囚，妻房餞別悲分手，
起式 （清唱）橫禍自天來，無端貽罪咎，
板面 （尺反合乙上）
乂乂乂乂乂

結句 正不知離愁別恨，何日始 能 休。。（合）（下句）
尺反上・仜・仮合士・乂＜乂 合ー
乂乂 乂乂

過序

（上反尺上士仮合）怕聽陽關三弄弦，更怕飲臨歧

ㄨ　ㄨ　ㄨ　ㄨ
反反尺尺反・　ㄨ　ㄨ　ㄨ　＜乀
　　　　　　尺上乙・上一
一杯酒。（上）（上句）

【第四節】梆子中板

梆子中板節奏為一板一叮（ㄨ乀），有正線中板、乙反中板、反線中板，分別有三字句（三字清）、七字句（七字清）、十字句（十字清）。唱腔包括平喉、大喉（霸腔）、平撇（玉帶左）、子喉及苦喉（乙反）。

（例一）平喉士工中板（七字句・慢速）　選自：情僧偷到瀟湘館　撰曲：陳冠卿
句頓結束音：上句（尺）　下句（上）

板面

　　　　　　　　　　　ㄨ
（伬伬五六五上・工六五伬五六工六五生六上工六五生
　　　ㄨ　　　　　　ㄨ　　　　　　　ㄨ

　ㄨ
六五反六工尺上工士上工ㄨ、五六工六上尺工六工尺乙尺士上尺工上一ㄨ

傳統板腔研習

呢

工・工上上、工尺工・（上・）尺工乂、士士合仁・合士仁合・（仁合士仁合）乂

一個寶　玉　逃　禪（頭頓）

工上六・工・尺上・尺工・（尺工尺乙士士上工尺）乂、乙士合仁合・（合仁合・）

今晚偷　復返。（尺）（尾頓）（上句）　薦別南

工尺工尺乙士士上尺上・、（士上尺士上）乂　工・工乙士乙士・（士乙士・）

中歸　葬（頭頓）　果　一位薄　命

仁、仁合・士上（六工尺上）工上工六工（上工六工・）士・乙士合仁合士上合

紅顏。。（上）（尾頓）（下句）　可嘆天　下盛

（仁合士上合）乂　仁・合士尺乙士合仁合上工・乙尺・（工六五生六上尺工六尺）乂

（頭頓）　無　有不散。（尺）（尾頓）（上句）　筵

上・工上合仁合・（合仁合・）工・乙士・上士上尺工上、（上上尺工工上）合・乙乙

你　睇下零　星落　索（頭頓）　惟見那　合乙

月

士・尺乙士乙尺士乙士合仁、合工尺上・（尺乙士合仁合上工尺上・）メ

兒 彎。。（上）（尾頓）（下句）

上六工・（上・六工・）メ

只・（上・六工・）士・乙士合仁・合士上合、（仜合士上合）メ六・・尺上・尺工

剩 樓 台（頭頓） 空

尺・乙士・乙尺・（乙士上尺）士・、尺乙士乙尺士乙士・合仁合・、メ尺上工士上

慘淡。（尺）（尾頓）（上句） 獨 留聲

尺、（上工士上尺）六・六乙士乙士（乙士乙士・）上尺工乙士合仁合士上（六工尺上）メ

影（頭頓） 彷彿那霧 鬢風 環。。（上）（尾頓）（下句）

（例二）子喉士工中板（七字句・慢速） 選自：三夕恩情廿載仇 撰曲：葉紹德

句頓結束音：上句（上） 下句（合）

板面・如前

メ、合仜合・（合仜合・・）上・乙士乙士合仜、（合乙士合仁ー）工・尺上尺工六尺メ

雲 破月來（頭頓） 花

、乙士合・尺・六工尺上（六工尺上）士、尺乙士合・上尺工六工尺乙尺

弄　影。（上）（尾頓）（上句）　念

士・（工尺乙尺士）士上尺工上ㄨ、尺乙士合仜・合士上合・（仜合士上合）ㄨ

讀（頭頓）　伴　　孤　　縈‥（合）（尾頓）（下句）　郎　　苦

工尺上・（工六工尺上・）ㄨ

三

仜合士尺乙士合仜合・乙、士合士上尺工上（六工尺上・）ㄨ

同　　　　　　　賦　　詠。（上）（尾頓）（上句）

士合士上工六工尺上尺工六尺・（上尺工六尺―）

日　睢（頭頓）　　　　　　遠

、上士上・工六工尺上尺工・（上尺工六尺―）上・尺工六尺・士乙士合

勝　　天　　仙（頭頓）　　　　　　　　　百　　　　日

仜合士上合・（仜合士上合仜・）工六工尺

情。‥（合）（尾頓）（下句）　暗恨宋

仜合士上合・乙士上・乙士合仜・（士乙士合仜合仜・）工六工尺

　　　　　乙士上・乙士合仜・　　　　　　　　玉　才（頭頓）　真

乙、士合士上・尺工六工尺上、尺工士上尺乙士合上尺〔上尺工六尺工尺・〕

任性。（上）（尾頓）（上句）　總不念晚　來　風（頭頓）

ㄨ

上尺工・尺乙士合仜・合士上合・（仜合士上合—）

撼　花　鈴。。（合）（尾頓）（下句）

（例三）平喉士工中板（十字句、七字句及三字清）　慢速

　　選自：李後主之私會　撰曲：葉紹德

　　句頓結束音：上句（尺）　下句（上）

|板面・撞點鑼鼓頭攝音樂|　撼撼五六五生六・六六・五六反工尺上

ㄨ

工上上・（工上上・）工六工尺上・合・（工尺上・尺工乙士合）合尺合士乙尺士、

巾幗勝・　　鬚　眉，（頭頓）　　言深和　意　重

ㄨ

上尺工工工尺・（上尺工六尺・）上士工上合工六工尺上・（六工尺上）合士

（三頓）我只識詩書畫，（三頓）　嘆未識挽強弓。。（上）（尾頓）（下句）　強敵

、乙士・(尺乙士)六上・尺工

虎視　眈　眈，(頭頓)

尺乙士・(尺乙士・(五生六上・尺工)上上尺仁合(合仁合・)尺士

怕惹戰火漫漫，(二頓)　忍辱

士・乙士合・(乙士合・)工士工、乙尺・工士上上尺(乙士)合工士上合

附　庸(三頓)

稱藩於　宋。(尺)(上句)(尾頓)

士・乙士合・(乙士合・)工士工、工士上上尺(乙士)合工士上合

文章治國難，(頭頓)

誰願偷安墮志，(二頓)

合士工工士上・(尺工上上尺・)士合工工士・(工尺乙士)合士上合工六工尺上

大鵬悲折翼(三頓)　無力駕長風。。(上)(尾頓)(下句)

(轉爽七字清)嘆我自愧無才　承　帝統。(尺)(上句)

上上士上仁合　合　上工尺・

難效秦王漢武　大　英雄。。

上合工・士尺・尺乙士仁合上

(上)(下句)

(轉三字清)有情花　未敢和恨種。(尺)(上句)

工尺・尺乙士仁合上

相思草　忍化斷腸紅。。(上)(下句)

(例四)　子喉士工中板(十字句、七字句及三字清)　慢速

選自：十奏嚴嵩之寫表　撰曲：李少芸

句頓結束音：上句(上)　下句(合)

板面・如前

（省略）仜合上尺（上尺）尺士乙士合仜・（士合乙士合仜）工工上尺、
韶華似水　經十　年，（頭頓）　光陰似箭

士工（尺工尺・）尺乙士尺乙士合仜・（乙士合仜）工合工士尺上（工工・士尺上）
又一秋　　春去復秋　來，（三頓）　秋來春　夢醒。（上）（尾頓）（上句）

綠葉成　蔭
士士合上尺・（合・士上尺）尺士・工尺（五生六上尺工尺・）尺乙士尺尺合・合士合上・
子滿　枝，（頭頓）　　　飛上枝頭　成命　婦（二頓）

（上尺上・）工工合工上上、（工六工尺上）尺士上・尺・乙士合（尺士上・尺・乙士士合
今為花富貴，（三頓）　昔是柳　飄　零。。（上）（下句）

仜合尺尺工上・士合乙士仮仜・（仜合士上合乙士仮仜・）工上合尺・乙士尺（尺工尺・
齊眉舉　案　效梁　鴻（頭頓）　　　相敬如賓　似孟光，（二頓）

工工合尺乙士仮仜・（乙士仮仜・）工工合工乙士合尺上
妻不離夫　　形（三頓）　夫不離妻　影。（上）（尾頓）（上句）

（例五）乙反中板（十字句，平子喉通用）　選自：鳳閣恩仇未了情　撰曲：徐子郎

句頓結束音：上句（上）　下句（合）

板面．撞點鑼鼓頭攝音樂

摑摑乙合乙上合．合反尺上乙．上ー、

乂

正喜鳳　還　巢，（頭頓）
上尺乙上（乙上）　仮合伬仮合（上乙士合仮合伬仮合）尺乙尺合．合尺上乙．
骨肉親情　如海　樣

（上乙上乙）　乙合尺上乙．乙尺上、
（二頓）　又何必再　起（三頓）　波

尺反尺上乙．上乙ー　尺乙尺上上士

合．（乙上乙）　乙合尺上乙．乙尺上（上乙尺反乙上）乙乙尺尺乙上（尺乙上．）乙上上尺反工尺．
（尺反尺上乙上尺反乙上）若論骨　肉

瀾．．（合）（尾頓）（下句）

（尺反尺上乙上尺反尺上上士合）
（頭頓）　我自幼入質金　邦，（二頓）　早已把親

尺反尺上乙．上乙上尺反工尺（反尺反尺．）尺上反尺．尺上乙士

合．（尺上乙士合）　上反尺上乙、
我自幼入質金　邦，

乂

情．（尺上乙士合）　看　上反尺上乙．上乙上尺反乙上（上反尺上乙．上乙上尺反乙上）淡．．（上）（尾頓）（上句）
（三頓）

麥惠文粵曲講義：傳統板腔及經典曲目研習

尺乙上乙上・（上乙上・）ㄨ、
輕重要

尺乙上乙上・（上乙上・）ㄨ、仮合伬仮合（上乙士合仮合伬仮合）ㄨ　尺尺上合合・上尺乙・
權　衡，（頭頓）　邦交貴乎和　睦

（尾頓）（下句）

（二頓）

（尺上乙上・）乙尺上乙乙・上尺反上・（乙上尺反上）上上士合仮・合ㄨ
郡主　你莫任　性（三頓）　逞刁　蠻。。（合）

（例六）反線中板（十字句，平子喉通用）　選自：鳳閣恩仇未了情　撰曲：徐子郎
句頓結束音：上句（六）下句（上）

板面・撞點鑼鼓頭攝音樂

摑摑工六五生六・・六六・五六反工尺上　ㄨ、
ㄨ

六五六工（六五六工・）六尺上工六五・（五乇五六尺上工六五）六六上・上
我忍　淚　半含　悲，（頭頓）　我強顏　為

五工六・（五生六五六）六六・工五六（工六五生六・）工六工乙士上尺工上（合
歡　笑，（二頓）　笑我顧　影（三頓）　自慚・・（上）

士上尺工上•）六六六六•五六工•（六•五六六工•）五六上工士上尺（工尺上工士上尺）
（尾頓）（下句）　我與你貴　賤，　本懸　殊（頭頓）

工五六工工生五•（仜五仜五•）六五生上工士上尺、（上工士上尺）六六
郡主你是玉葉金　枝，（二頓）　有幾許王　侯，（三頓）　對你

上•生工六•（六六上•生工六•）上上工•尺上•（工尺上）上工•尺上•
來青　盼。（六）（尾頓）（上句）　我與你一　線　隔天　涯（頭頓）

（工六工尺上尺工六乙士合）六工六生生上工六•（五生六五六•）上六五六工•工
我是個金邦蠻　將（二頓）　惟怨一句誤

五六（工六五生六•）工士•士工六•六工尺上•（工六工尺上•）五六五工六（五工六•）
閙，（三頓）　入情　關。•（上）（尾頓）（下句）　卿縱相　愛

五生•工六五•（六工六五生生工六五•）上工上六五上尺•（尺工尺•）尺六上尺士上
本真　心，（頭頓）　無奈時勢逼　人，（二頓）　惟訴離

尺、（上工士上尺•）工生•五六•（工生•五六•）五六五工六•（五工六•）六士士

情，（三頓）　　盡於　今晚。（六）（尾頓）（上句）　呢隻丹鳳，　再南

工•六工尺上•（六工尺上•）六五工生生五工六•（五生•六五六•）上六五•五六工六

飛，（頭頓）　　　我依舊羈　北塞，（二頓）　　徒嘆福　薄，

（工六五生六•）士士六•六工尺上•（六工尺上）

（三頓）　　緣　慳。。（上）（尾頓）（下句）

（例七）平喉七字清爽中板（一）　　選自：六月雪之大審　撰曲：蘇翁

句頓結束音：上句（尺）　下句（上）

長板面・爽撞點鑼鼓

五六五工六五六六反工尺工•尺乙士尺上•

士•工工合　合工上尺

御　筆親題　黃金榜。（尺）（上句）

工工合工尺上

春風得意　好還鄉。。（上）（下句）

ㄥ　　ㄨ
上士合工　工上尺
馬上揚鞭　把龍　駒趕。。(尺)(上句)

ㄨ　　　　ㄨ
工合工上工合工　上　仁合上
忽然間雪擁藍關　馬　蹄寒。。(上)(下句)

ㄥ　　　ㄨ
仁合乙士　工工士
炎炎六月　飛霜降。。(尺)(上句)

ㄥ　　ㄨ　　ㄨ
仁合乙士　工　上士合上
炎炎六月　定　有奇冤　雪下藏。。(上)(下句)

ㄥ　　　ㄨ
仁合乙士　工工士
明傳縣令　暗查訪。(尺)(上句)

ㄨ　　　　ㄨ
仁合乙士上　工上士上尺上　士　工合上
知有犯婦斬殺　在山陽。。(上)(下句)

※最後上、下句拉腔法※

ㄥ　　　ㄨ
仁合乙士尺士　上合　尺乙士上尺
明傳縣令　　暗查訪。(尺)(上句)(無限重複托白用)
(乙尺士乙士•)

ㄨ
(尺乙士上尺　六•五六上上工尺•)工上士上尺合•六工尺上•(尺工上尺上•)
摑摑的的各　撐　又立撐又得撐　知有犯婦斬　殺

ㄨ　ㄨ　　ㄨ
士工合•乙士上尺工上
在山陽。。(上)(下句)

（例八）平喉七字清爽中板（二）　　選自：無情寶劍有情天　撰曲：徐子郎

句頓結束音：上句（尺）　下句（上）

【板面・撞點鑼鼓頭攝音樂】

ㄨㄨ　　ㄨㄨ
攂攂五生六六・五六反工尺上

ㄨㄨ　　ㄨㄨ
工合工士合工尺上・
不同死　願同生。。（上）（下句）

ㄨ　　ㄨ
工　乙士合　士上尺
揮　劍斷情　尤　不忍。（尺）（上句）

ㄨ　　ㄨ
工　工乙士
青　鋒索命，

ㄨ
上　工合士上・
號　無情

更不能。。（上）（下句）

ㄨㄨ　　ㄨ
上　士仁合
劍　號　無情　人

ㄨㄨ　　ㄨ
士上尺・　乙士上尺
有恨。（尺）（上句）　天

ㄨ　　ㄨ
工合上尺工尺
如有意怎不稍

工合上尺乙士上尺
天

ㄨ　　ㄨ　ㄨ
上工尺上尺工・（上尺工六工・）合上尺乙士上尺
何太狠。（尺）（上句）

ㄨ
工
低　怨天　心，

ㄨ
仜合上
憐人。。（上）（下句）

（例九）大喉（霸腔）七字清爽中板　選自：霸王別姬　撰曲：蘇翁

句頓結束音：上句（六）　下句（上）

【板面‧撞點鑼鼓頭攝音樂】

摑摑五生六六‧五六反工尺上

五五六‧六工六五上士上
楚歌唱　四面八方同‧‧（上）（下句）

凄　凄韻調，迎　風送。（六）（上句）　幽　怨簫音
五六工　尺　　五六工‧　　　　五六工六

六六　工士上
似風　入松‧‧（上）（下句）

莫不是楚國英才　為　漢用。（六）（上句）　莫不是漢侵
五五工五六五尺　尺　六工六　　　　　　工五工六五

五工　六工尺上
楚地　下　江東‧‧（上）（下句）　四　面楚　歌　心惶恐。
六　士五六工六五‧（工六五仜五‧）五尺五‧六

工六五工六
（六）（上句）

（例十）平撇（平喉）七字清爽中板　　選自：霸王別姬　撰曲：蘇翁
　　　　句頓結束音：上句（尺）　下句（上）

【板面‧撞點鑼鼓頭攝音樂】

摑摑五生六六‧五六反工尺上

乂乂 工工尺乂尺上尺尺乂尺上
楚歌唱 四面八方同。。(上)(下句)

乂 乂乂 工尺上尺·
工士乂尺上尺·
工尺反工
尺反工
凄 凄韻調，迎 風送。(尺)(上句)幽 怨簫音

乂 乂乂 尺尺 乙士上
乂 乂 上工上工尺乂士 尺上尺乂
似風 入松..(上)(下句)莫不是楚國英才 為 漢用。(尺)(上句)莫不是漢侵

乂乂乂 工上尺 工工尺上乂
尺 上工尺上尺工乂尺·（上尺工六工·）工士乂尺·工
楚地 下江東..(上)(下句)四面楚 歌 心惶恐。

乂乂 尺上士上尺乂
(尺)(上句)

（例十一）子喉七字清爽中板　選自：十奏嚴嵩之寫表　撰曲：李少芸
句頓結束音：上句(上)　下句(合)

板面·撞點鑼鼓頭攝音樂

乂乂乂乂
摑摑五生六六·五六反工尺上
乂 乂 乂

你毋氣餒　莫再停。。（合）（下句）

往・日你文思　如潮影。（上）（上句）筆　下千鈞

似雷霆。。（合）（下句）　你休慌忙　須鎮靜・（上）（上句）重思索　露聰明。。（合）（下句）

握管重・揮　其罪證。（上）（上句）

（例十二）平喉快中板　選自：無情寶劍有情天　撰曲：徐子郎

句頓結束音：上句（尺）　下句（上）

板面・快撞點鑼鼓　六工六　工尺工乙士上

知心竟是呂家人。。（上）（下句）　逢敵必誅　為己任。（尺）（上句）

曾經發誓在紫竹林。。（上）（下句）

（例十三）大喉（霸腔）快中板　選自：無情寶劍有情天　撰曲：徐子郎

句頓結束音：上句（六）　下句（上）

板面・快撞點鑼鼓

六工六　工尺工乙士上　ㄨ

ㄨ　ㄨ
尺　工五五　尺五工六
ㄨ　ㄨㄨ
逢　敵必誅　為己任。（六）（上句）

知心竟　是呂家人。。（上）（下句）
ㄨ　ㄨㄨ
五五五　士六五上
ㄨㄨㄨ　ㄨㄨ

上　五六工工五五上
ㄨ　ㄨ
曾經發誓在紫竹林。。（上）（下句）

板面・快撞點鑼鼓

（例十四）平撇（平喉）快中板　選自：無情寶劍有情天　撰曲：徐子郎

句頓結束音：上句（尺）　下句（上）

六工六　工尺工乙士上　ㄨ

知心竟　是呂家人。。（上）（下句）
ㄨ　ㄨㄨ
工工工　上尺工上
ㄨㄨㄨ　ㄨㄨ

逢　敵必誅　為己任。（尺）（上句）
士　尺工工士上
ㄨ　ㄨ

士
工尺
上上尺工上
曾經發　誓在紫　竹林。。（上）（下句）

（例十五）子喉燕子樓中板（專曲專腔）　選自：新黛玉葬花　撰曲：勞鐸
句頓結束音：上句（上）　下句（合）

燕子樓中板板面

（工六尺上尺工•乙士合仜、合士合仜仏仜合士上

合士仮合仜仏仜合仅•工六尺乙士乙尺士•上尺工上•工士合上•尺工六
工尺乙工士上合•工六尺六合•工六尺六工尺）工•尺工尺乙士合士上工•尺上尺工•
花落花

尺•（上尺工•尺）六•工尺工六•工•合仜合乙士•（六工尺上
飛（頭頓）　添　憔悴。（上）（尾頓）（上句）

花•工尺上尺工•尺　合仜合•尺工尺工乙士•（上仜合士）上•尺工六尺上　仏•仜仏•
殘花　謝，（頭頓）　憫　憑

麥惠文粵曲講義：傳統板腔及經典曲目研習

仜ㄨ、
合士上合•（仜合士上合）上士上•（上士上•）合仜合•士上•尺工尺•
誰。。（合）（尾頓）（下句）　滿　　　途　　落　　英（頭頓）

尺ㄨ、
仜）仜合士上合ㄨ　乙•士上合•上•尺工六尺上•（六工尺上）、工•尺上•尺工
藏　　繡　　　履。（上）（尾頓）（上句）　　　　　春

工、尺ㄨ
尺•工尺乙士、上•尺工六工尺合士乙尺•士上乙
光九　十（頭頓）　餞　　花

合ㄨ、
士仮仜合•（仜合士上合）上士上•（上士上•）士、工工、ㄨ
時。。（合）（尾頓）（下句）　雨　　暴　風　　六工•六工六尺

上ㄨ、
上•尺工六尺上士合仜•合士上士合仜、ㄨ（上乙士上士合仜•合士上士合仜、ㄨ
狂（頭頓）　　　　　　　　　　上乙

士、上ㄨ
士上士上合仜•合士上士合仜ㄨ　尺工乙士合•（仜合士上合•）合尺乙士合上•工
沾　　泥　　　　憐飛　　　　　絮。（上）

、尺・工・上尺工・六尺工六・、五反工尺乙尺工反六反工尺上・士・上

（尾頓）（上句）

、士上尺工上 「 」

過長序・如前板面

（省略） 工・工乙士合、上・尺乙士合・（仁合士上

花 魂 有

合・）尺六工尺上・（五六工六尺六工尺上・）上上工・尺乙士・上尺工上

寄（頭頓）

免致飄泊

、合仁合・尺工尺工乙・士・上合・仁合士上 合一

無依。。（合）（尾頓）（下句）

【第五節】芙蓉中板

芙蓉中板是由梆子中板演變出來的，上下句分頓押韻也基本相同，只是將原本中板句尾唱腔拉長一拍拉芙蓉腔，然後過芙蓉序。唱腔有平喉、霸腔、子喉及苦喉（乙反）。

（例一）平喉芙蓉中板　選自：鐵掌拒柔情　撰曲：何楚雲

句頓結束音：上句（尺）　下句（上）

音樂襯大撞點頭

ㄨ（五六五生六．六．五六反工尺上）、

ㄨ
上上尺工六工．（工六工．）、士士上工尺上合．（仁合士上合
你記否觸　　犯先　皇（頭頓）　　　　　遭

士士尺工工．（尺工工尺工尺乙士合士上尺）、尺工合仁合．（合仁合．）工．尺工上．尺工、
諦貶。（尺）（尾頓）（上句）　　　　　本該潛　　　　心　懺　悔

（尺工上）士乙士．（士乙士．）合仁合．工六工尺上．（上．尺工上尺工乙士合仁合士上、
（頭頓）　　贖　　　　　前　　冤。（上）（尾頓）（下句）

ㄨ
合仁合．（合仁合．）、士　合上尺工．（上尺工．）合合工六工．（工六工．）士士、
名　　　　　　　　譽攸　　　　關（頭頓）　　　　娘娘應　　　　　自

乂、乂、乂、乂
尺工尺（尺工尺工尺乙士合士上尺）、、
檢。（尺）（尾頓）（上句）

乂
上尺工六工・（工六工・）合仜合・工・尺工上・、乂
上尺工（尺工尺工尺乙士合士上尺）
縱使傾
城　傾　國

（工六工尺上）乂
工士上上（上上）、乂
（頭頓）
等若過眼
雲　煙・・（上）（尾頓）（下句）

乂
上、乂
上士乙士・（士乙士・）乂
工六上・合・上尺工・（上・尺工上・尺乙士合仜合士、乂
我視
死　如　歸（頭頓）
不願聲名　污

乂
士・（尺乙士・）上工尺上、乂
仜・仜合仜合士上尺、乂
士、士上尺（尺工尺工尺乙士合士上尺）、乂
只解成
仁　取義

乂
粘。（尺）（尾頓）（上句）
上・士上尺（尺工尺工尺乙士合士上尺）
義（頭頓）
與脂粉
無　緣・・（上）（尾頓）（下句）

爽七字清

乂、乂、乂
仜合　上上尺
仜合　上上尺
瞞人　誠　覷腆。（尺）（上句）

乂、乂、乂
工合上士　上
工合上　仜合上
瓜田李下　有　疑嫌。・・（上）（下句）

乂
士　上
夜　雨

仜取
尺工尺乙

（例二）　大喉（霸腔）芙蓉中板　選自：鐵掌拒柔情　撰曲：何楚雲

句頓結束音：上句（六）　下句（上）

音樂襯大撞點頭　（五六五生六‧六‧五六反工尺上）

ㄨ
六六五五生六‧（五仜五‧）工尺工六五六工六尺‧（工六尺‧）生仜五‧（生仜五‧）
你記否觸　　犯　　先　　皇（頭頓）　　遭

ㄨ
工工五‧六六‧（六‧五生六五六六工尺工六）、五五尺上尺‧（尺上尺‧）五仜五‧六工六‧
諦貶。（六）（尾頓）（上句）　、　本該潛　　心　　懺　　悔

（工六五生六）工工六‧（工六‧）士士工六工尺上‧（上‧尺工上尺乙士合仜合士上）、
（頭頓）　　贖　　前　冤。（上）（尾頓）（下句）

ㄨ
尺、尺上尺‧（尺上尺‧）工　尺上工六五‧（工六五‧）尺尺五仜五‧（五仜五‧）工工
名　　譽　攸　　關（頭頓）　　娘娘應　　自

傳統板腔研習

ㄨ、ㄨ
五•生六•（六•五生六五六工尺工六、ㄨ）ㄨ
檢。（六）（尾頓）（上句）

六五五仉五•（五仉五•）尺上尺•五六五生六、
縱使傾　城　傾　國

（工六五生六•）五工六工六•（六工六•）士士工六工尺工六•（上•尺工上•士合仁合士
（頭頓）
等若過　眼　　雲　煙。。(上)（尾頓）（下句）

上）六工六工尺•（工六工•）五•六工尺上工六五•（六五五•）五工五五五工
我視　死　如　歸（頭頓）　　不願聲名　污

站。（尾頓）（上句）
六•五生六（六•五生六五六工尺工六、ㄨ）ㄨ
五五尺上尺•（尺上尺•）尺上尺•六•五六
只解成　仁　取

工•（五六工•）六、五五六尺六工六士上尺工上
義（頭頓）　　　與脂粉　無　緣。。(上)（尾頓）（下句）

義

爽七字清

ㄨ
工六
夜雨

ㄨ
上尺尺工五六
上尺ㄨㄨ
瞞人　誠覷睞。（六）（上句）

ㄨ
上尺尺工五六
六上六工六上上
瓜　田李下　有　疑嫌。。(上)（下句）

【第六節】簪花中板

簪花中板乃專曲專腔，旋律固定。

（例一）簪花中板（專曲專腔） 選自：無雙傳之渭橋哭別 撰曲：楊石渠

板面

× 工尺·工尺六尺工上尺工上尺
撐池撐　各撐池得撐

× 士六工尺上尺　乙六工尺乙尺工·（反工尺上尺上尺工·）尺工尺
時光短莫相　牽　嘆　一聲

× 工尺·上士·上士上尺·）工尺尺乙乙　士合士（乙士合仁·合仁合士·
（釵分鏡破別恨　　離鸞

× 仁上上　仁合士合合上仁·合仜　仁伬（合仁合伬·合仁合伬·
回首依依　萬　與千破碎芳心淚漣漣

傳統板腔研習

ㄨ ㄨ 合 ㄨ ㄨ ㄨ ㄨ
仜伬合仜士上合（士合仜伬・仜伬仜合・）上 仜上上仜 合士（合仜合士・）ㄨ
斷腸寸寸　　　　　　　且　莫相思望　眼穿

乙
ㄨ
士工尺尺工士上尺工上ㄧ
待　求巧計脫金蟬。

【第七節】點翰中板

點翰中板乃專曲專腔，旋律固定，屬七字句快中板範疇，有專用板面，每句均有短過序，尾句拉腔收。平喉專用。

（例一）點翰中板（專曲專腔）　選自：孔雀東南飛　撰曲：譚惜萍
句頓結束音：上句（尺／士）　下句（上）

板面

（文三才）六五反工尺工六 反六工尺上尺上

ㄨㄨ ㄨ
工尺 尺乙反工
（旦）君似　錯 入夢鄉，（生）他朝醒。（尺）（上句）

ㄨ ㄨ
工士乙工
（旦）一場疾風，（生）繫金

ㄨ ㄨ
工尺 尺乙反工（工尺乙上尺）
工尺（工尺乙士上尺）（尺）（上句）

鈴。。（上）（下句）

士上尺工上（尺乙士合士上）　乙　尺尺工

工尺仁合士乙士乙尺士（乙士合

（旦）淑　婦痛心　（生）休怕蠶蛾　命。（士）（上句）

仁合士　尺　乙士　尺　六工六上（尺工尺上）　乙　乙反工士工

（旦）已　斷情絲　（生）有日續恩情。。（上）（下句）（旦）月　落香銷梅花

士合士上尺（尺工尺乙士上尺）　工尺工尺工六工尺乙尺士（仁合士乙士

橫秦嶺。（尺）（上句）　（生）死　訣休當生　離

（旦）我心　未　平。。（上）（下句）

尺六　乙　士　乙士上尺工上

【第八節】有序中板

有序中板（又名龍頭鳳尾）乃特別板腔式，有上句及下句，（平喉、子喉適用），特點是每句清唱之後音樂重複前一句。清唱的旋律作過序，故稱有序中板。有序中板一般轉七字句中板結束，不會單獨使用。

（例一）有序中板　選自：黃飛虎反五關　撰曲：佚名

句頓結束音：上句（上）　下句（合）

起一才鑼鼓

（仜仜）合　×「上上士工上合　×」×
情

我確係多　情　你亦英雄令人愛敬。（上）（上句）
上士工合上上　×　×、×」

無分男共女　只乃天地所生成。。（合）
上士工合上士　×、×、×」
尺上尺士尺工合

主上不回來　士工工工合士上・乙士
工工士在合　×、×」
（合工合士上　尺上尺士尺工合　）×　×」

大可安心來受領
縱然係撞

受領。（上）（上句）
合・（士上合）士合上・尺工上・（尺工上）×、×」　×
合

（接子喉士工中板）來

亦無疑惑
見，　內
（乙士合・）六工六工尺上・（六工六工尺上・尺工上・）士合合合士上（尺工上）士合　×、×、×

仜ㄨ
尺、工尺乙士上合•仜合士上 合ㄨ
情。。(合)(下句)

【第九節】減字芙蓉

減字芙蓉源出於芙蓉中板，但是從板起唱，不是由叮起唱。分上下句，以五字偶句為一句，句尾拉下拉腔及過序。唱腔只有平腔及苦喉(乙反)。

(例一) 減字芙蓉　選自：霸王別姬　撰曲：李少芸

句頓結束音：上句(尺)　下句(合)　(平喉、子喉通用)

```
起一才鑼鼓
```

(工工)尺士仜合合乙士 「　(工尺士仜合上•乙士合(合士合•仜伬仜
、　　ㄨ　　　　　　ㄨ
(生)滿月愁緒未敢言，　怕令妃子受驚恐。。(尺)(上句)

(工上合上士尺合 ㄨ、
(合•)上士工工尺工乙士上上尺(尺工尺•乙士合士上尺、
、　　ㄨ　　　　　　ㄨ
(旦)底事無言愁獨坐，　虎眉鎖聚柳營中。。(合)(下句)

(合•)工上合上士尺合 ㄨ、
上士工工合工上 「仜士伬士仜、仜合•仜伬仜
、　　ㄨ　　　　　　ㄨ
(旦)幼讀兵書嫻刀劍，　慧質蘭心自不同。。(合)(下句)

（例二）乙反減字芙蓉　選自：歌殘夢斷　撰曲：勞鐸

句頓結束音：上句（上）　下句（合）（平喉、子喉通用）

起一才鑼鼓

（尺反尺）尺上仮合上反尺乙尺合反合上乙‧尺反上（上尺上、乙

蛛網琴台冷冰冰　十載何堪彈故調。（上）（上句）

乂合仮合乙上）尺合反尺尺反尺上乙‧　合合上上乙仮上‧士合（合士合仮仕仅仮合

今聞宮中可　安樂，夜夜笙歌到明朝。。（合）（下句）

乂尺合合上乙反尺‧　上合尺乙‧尺上乙上乙、（上尺上‧乙合仮合乙上）尺合尺士

宮廷權貴盡知音　你彈出絕倫歌美妙。（上）（上句）

無畫夜　紫禁城變脂粉寮。。（合）（下句）

合‧上尺士　尺上合上尺尺仅仕仅仮合

燈紅酒綠

【第十節】花鼓芙蓉

花鼓芙蓉由小調〈跳花鼓〉與〈芙蓉中板〉結合而成。跳花鼓頭段，中間插入芙蓉中板，接著是跳花鼓尾段。

（例一）花鼓芙蓉　選自：再折長亭柳　撰曲：吳一嘯

起一才鑼鼓

（跳花鼓）（上上）上上上・尺工六工工工士工尺工上・尺工上（上尺上・
我我我　今　生不如雙棲願。

乂、乂、乂
（芙蓉中板）不若殉
工士工六工・（工六工・）合仜合・尺乙士上尺・（士上
情　一　死

乂、乂、乂
落　黃　泉。（士）（上句）（跳花鼓尾段）
工工六工・（工六工・）合仜合・尺乙士上尺・尺工上
兩個　痴　心依然牽一線，

乂）士乙士仜合士乙士（士乙士合仜合士
上上上・尺工六工工士工尺上・尺工上

尺乙士仜合乙士　乂、乂、「乂」乂、乂
天涯同眷念
尺工六工工尺上・尺工上・尺工上

尺仜合乙士
天涯同眷念。
尺仜合乙士

【第十一節】士工（梆子）慢板

士工慢板節奏為一板三叮（乂、、、），有上句及下句，句尾需押韻。唱腔有平喉、子喉、霸腔及合調。

（例一）平喉士工慢板　選自：帝女花之庵遇　撰曲：唐滌生

句頓結束音：上句（頭頓）（不限）（二頓）（尺）（三頓）（不限）（尾頓）（尺）

下句（頭頓）（不限）（二頓）（上）（三頓）（工）（尾頓）（上）

士工慢板板面（慢速）

五生六、工六五生六反工尺上•（工六五生六工六五

反六工•六反工尺上•）（五生六六六五反六工•、五六反反工六反工尺上•）

（無限反覆）（工六五六五生六•、六五六工尺工六•工尺上•）五六工六

上尺工六工尺乙尺士•、上上尺工上•尺工上•　　【註：括弧內旋律可隨意加減。】

（士工慢板下句）　上工合合上仕合•（仕合士上合仕合•）工士上•乙士合••合工

我飄零猶似斷　　篷船，（不限）（頭頓）　　　慘淡更　　如　無家

尺•六士尺上•（工六工尺乙尺士、六五六工•工尺上）工尺士工上•乙•士

犬，（上）（三頓）

哭此日山

合仁合‧士‧上‧尺工‧
、
河　易　主（不限）（活動頓）痛先帝白　上工上士上尺乙‧士合仁合‧士上上尺工工、

工六工‧）士合士上尺‧六工尺上‧尺工尺乙乙士合仁合‧」
ㄨ
無　　　　　情：（上）（尾頓）（下句）　練（工）（三頓）

乙士上‧尺上‧（士上尺工

上‧尺工上‧）工‧尺乙士‧尺合‧上‧尺工‧（工合上尺工六工‧）乙乙尺士‧」合尺
、　　　　　　　　　　　　　　　　　　　　　　　　　　　ㄨ
歌　　罷　　酒　筵　　　空（不限）（頭頓）　　夢　斷　巫山

士‧乙尺‧（五六工六尺工反六工尺乙尺士‧六生五六工六尺工上‧尺‧工
、　　　　　　　　　　　　　　　　　　　　　　　　　　　　ㄨ
鳳，（尺）（三頓）　　　　　　　　　　　雪　　膚

工‧尺乙士‧上仁合士上合‧
花　貌　化　遊　魂（不限）（活動頓）玉　砌　珠
士上工尺上‧合上‧尺工尺乙乙士

合‧（工六工尺上‧尺工尺乙乙士合仁合‧）工上‧尺工上‧」尺工乙士合‧尺‧
、　　　　　　　　　　　　　　　　　　　　　　　　　　　ㄨ
簾（不限）（三頓）　　　　皆　血　　　　影。（尺）

（五六工六尺・工反六工尺乙尺士・上乙士上尺工尺・）士上上乙士・工合・上・尺
（尾頓）（上句）　幸有涕　淚　哭茶

工・（尺合上尺工六工・）上合工・士上尺・
（不限）（頭頓）
庵，　愧無青　塚　祭芳魂，（上）（二頓）

六五六工尺六工尺上・尺工上・上工合・尺上・（工六工尺乙士乙尺士・
落　花已隨波　浪　去，（不限）（活動頓）

工士上尺乙・乙士合仁合・士上・尺工・尺工六工・）士・工上合工・尺乙士合上・（士上尺工上上・尺工上・
剩（工）（三頓）　脂

不復有粉
上・尺工尺乙士合仁合・上尺工上・
零。。（上）（尾頓）（下句）（拉腔中叮收）

（例二）子喉士工慢板　選自：章台柳之賣箭　撰曲：蘇翁

句頓結束音：上句（頭頓）（上）　（二頓）（合）　（三頓）（不限）　（尾頓）（上）

下句（頭頓）（上）　（二頓）（合）　（三頓）（士）　（尾頓）（合）

士工慢板板面（慢速）‧如前

（士工慢板上句）工合乙士　工尺乙士上尺工上‧（六工尺上‧）工‧士尺仜　士
釵橫茉莉　香飄　麝（上）（頭頓）　花落海棠　葉

尺工乙士合‧（士乙士合仜仩合士上尺工上‧仜合仜士‧工尺乙
卷　黃（合）（二頓）　　　　　　　　為惜遍

士合工尺‧　上尺工‧尺上尺工‧尺‧（工六工尺上‧上上尺工‧尺工尺‧
地殘香（不限）（活動頓）暗把東　　風（不限）（三頓）

上尺乙士合‧乙士乙尺士上尺上合‧士上‧（五六五生六‧五反‧六工‧乙士上尺工
咒　　　　　　　　　　　　　　　罵：‧（上）（尾頓）（上句）

傳統板腔研習

「上・尺工上・」士工　メ
蝶飛　金羽翅（上）（頭頓）

工上上・尺工六工尺上、（六工尺上・）工・尺乙士、」メ
鶯弄　玉羅

仜合士上合・（工六生生生工・上工六生・生工工六五生六工六・）工上合工尺
裳（合）（二頓）
曲檻旁金

乙士、
蓮　倦舉（不限）（活動頓）花影搖　屏障（士）（三頓）

柳色侵
上工尺工六尺・尺工士仮士乙尺乙」メ
簾　紗。。（合）（尾頓）（下句）暖日

上工尺仜・合仭仜仜仜合士仜合士・（仜合士乙士・）メ
士士仜・合仭仜仜合士仜合士　メ　上乙士・

上合工・六工尺上（六工尺上・）合・工尺上・尺工尺乙乙士合、
散晴光（上）（頭頓）
游絲舞　輕颺（二頓）

工士工・尺乙士尺上・工工・五尺工六工六・）合工上工尺乙士・尺合工尺　メ
憐香有　伴　好遊春（不限）（活動頓）

士上工尺上・乙士合乙士合仜・（乙士合上士合仜・）士・乙士合」
不禁傷　　　　情（不限）（三頓）　　淚

士・上尺上合・尺上・尺工六工尺　上、
灑。（上）（尾頓）（下句）（拉腔中叮收）

（例三）　合調慢板（平喉專用）　選自：寶玉怨婚　撰曲：古本

句頓結束音：上句（頭頓）（上）（二頓）（合）（三頓）（不限）（尾頓）（士）
　　　　　　下句（頭頓）（上）（二頓）（合）（三頓）（工）（尾頓）（上／合）

合調慢板板面　（平喉專用）

」士上合仜合尺上・士上尺仜合仜、　尺工上尺仜合仜・上乙
、　　　　　　　　　　　　　　　尺工上尺仜合・上乙
士上士合仜伬仜合仜、　尺工上尺上士合仜伬仜
、　　　　　　　　　　尺工上尺上士合仜伬仜
合士・尺工上仜合・仜合伬仜伬仜合・五六五反六工六工尺上・工尺工上・工
合・尺工上尺上仜合・仜合伬仜伬仜合・仜合伬仜

、尺上尺工六・工尺工上・工尺上尺工六五反六工六尺工五工六・」尺乙士上尺工

、上尺上・ㄨ、

上尺上・（尺工上尺上・）

皆因（工）

六、工・（尺工上尺工六工・）是　尺上尺工工上・工尺工上・仜合仜・」前　幾　天（合）

仜・仜合　合・上工上仜・仜合士・合仜合、

（士上士合仜伏仜伏仜合士上尺六工尺上・、尺工仜合士上合士仜・合）士上士合

瓊　筵　喫　得　我　沉　　沉　　大　　醉　　令我失

仜、仜合　合・上工上仜・仜合士・乙乙尺士（尺乙士乙士・）尺工・工六上士上

赴

尺尺・工六工・（六工尺工上尺工六工・）工工尺・工六工尺乙尺乙尺士合仜合・乙

卻　了（工）　　　　　　　　　通　　　　靈。（上）

士上尺工上・（乙士上尺工上・尺工上乙士合仜合士仜六工六五反六工六五工

（六士上尺工上・尺工上乙士合仜六工六五工

麥惠文粵曲講義：傳統板腔及經典曲目研習

六五反六尺　上六上、五六反反六工六五、工尺工上　尺工六

五生六五生、五六反五六工尺工六尺、工六・六士上尺工上尺上・

上士上・尺工尺工・尺上・尺工上　工尺工六尺・尺工六尺・

行　不　安（上）（頭頓）　坐　不　寧（合）（二頓）

工・尺仜ー　乙・尺乙士合・士仮仜合・合士乙尺士仮仜合士（過士字長序）

心　迷（不限）（三頓）意　　乙・尺乙士合、　亂。（士）（尾頓）（上句）

（尺工尺乙士士合上・合上仜合士乙士・五工六・工六五六

工尺上・六工六五生・祀五六工、五生五六工尺工六五祀五・

五生五六工尺工六五祀五・尺工乙尺士上尺工上尺上・）五六・反工尺工・

思　想

、尺上尺工尺上仜上「尺工乙士上乙士合・（過合字短序）（ㄨ凵凵）ㄨ

起（上）（頭頓）　　我的林妹

仜・合上工尺・工上士上・工尺・工反六工・（尺工上尺工六尺・工

城令我相　　　妹（合）（二頓）傾　國　傾

乙尺乙士合―」乙士士上・（ㄨ凵凵ㄨ、凵凵凵ㄨ凵凵）、（尺工上尺工六尺・工

憐。。（上）（尾頓）（下句）　　她的　身（上）（頭頓）　相

仜・上尺・尺工乙尺上乙士合、（ㄨ凵凵）ㄨ、六・反工尺工・尺上・尺工六上

長帶　　」　著（合）（二頓）　多　愁（不限）（三頓）多

合・士仮仜合　士乙士乙尺士・尺仜合士、（ㄨ凵凵ㄨ、凵凵凵ㄨ凵凵）ㄨ

病　　（士）（尾頓）（上句）　　　　　多　尺・工工尺乙

令　合士・尺上・尺工仜・」、（ㄨ凵凵）、尺工士上・乙尺・工上工尺・工反六

我（上）（頭頓）　每日　裏（合）（二頓）總　不（工）（三頓）

、工・（上尺工六工・）工尺工六尺、尺乙尺乙士合　安

ﾒ　乙士上・（過上字長序）（如前）
乙士上、（ﾚ└ﾚ└ﾚ└ﾚ└ﾚ└　ﾚ└）
然‥（上）（尾頓）（下句）

六・反工尺六尺上・尺工上工尺工六尺｜乙士乙尺士合乙士合・（過合字短序）（ﾒ└）
她　有　情（上）（頭頓）　我　有　義（合）（二頓）　可算得

工尺・工合工尺・工尺工乙尺士｜（合仁合士乙士・）工尺・工仁　合・士仁合士・尺工
三　生（不限）（三頓）　　　有　　　　　幸。（士）

ﾒ　乙工乙・尺・尺士・乙士合士・（過士字短序）（尺工尺乙士士合上・合上仁合士乙士・）
（尾頓）（上句）

六工尺工・尺上尺工上　仁上　尺工尺上乙士合（過合字短序）工工上・乙士・士乙士合
怎　知　道（上）（頭頓）　嫂（合）（二頓）　　　　　　　與我錯
六工尺工・尺上尺工上｜仁上　　　　璉二

仁伏仁合士・（仁伏仁合士乙士・）工合上・上尺工　工合
配（士）（三頓）　　　　　　　　姻　　　緣‥（合）（尾頓）（下句）

（例四）平喉、霸腔、平撇慢板　選自：鳳儀亭之訴苦（古本）　撰曲：不詳

句頓結束音：上句（頭頓）（不限）（二頓）（士／工）（三頓）（不限）（尾頓）（六／尺）
　　　　　　下句（頭頓）（不限）（二頓）（上）　　（三頓）（六／工）（尾頓）（上）

```
士工慢板板面（爽速）
```

「（五生六五反六工尺上・工六五生六・六工六工尺上・工

尺工乙尺士上尺工上尺上・）五　六、六・仡五　　工　六五六工（工工・六工士
　　　　　　　　　　　　　呂奉先（五）（頭頓）　為　　佳人（工）（二頓）（過工字短序）

上尺工六工・）尺・六工尺工六五・（工尺工六五仡五・）六六・工尺上工六（六五六工
　　　　無　　心（不限）（三頓）　　　　　上　　　　殿。（六）（尾頓）

尺上尺尺工六五六・）六工六・仡五　　工、士・尺上（乙士乙尺士六工尺
　　昨夜裏（不限）（頭頓）　　　　　　見貂蟬（上）（二頓）（過上字短序）

上尺上・）尺・工上・工、五六・（工六五工六・）五六反工六工尺
　　坐　臥（六）（三頓）　　　　　不　　　寧。・（上）（尾頓）（下句）
```

、上尺上‧士ㄨ、工、工尺工

ㄨ、士‧乙士（士‧乙士上仜合士、乙士‧）工‧六

工尺乙尺士（六工尺乙尺士乙士‧）工‧、

前幾天（工）（頭頓）王司徒（士）（二頓）（過士字短序）把

某（不限）（三頓）

相「　六工尺工六尺（尺工尺乙士上尺工尺‧）（尺）（尾頓）（上句）

ㄨ、士‧乙士（乙士乙尺士、乙尺士六工尺六工尺上‧）工

酒筵開（工）（頭頓）將貂蟬（上）（二頓）（過上字短序）

工六上尺工‧（上尺工六工‧）工ㄨ、

尺‧工上、尺六工‧（上尺工六工‧）請。（尺）（尾頓）（上句）

尺‧工上、尺六工‧（上尺工六工‧）合‧乙士上尺工上ㄨ、

某　婚。（上）（尾頓）（下句）

匹、配（工）（三頓）

（例五）子喉快慢板　選自：古本　撰曲：不詳

句頓結束音：上句（頭頓）（上）（二頓）（合）（三頓）（不限）（尾頓）（上）

下句（頭頓）（上）（二頓）（合）（三頓）（士）（尾頓）（合）

士工慢板板面（快速）

ㄨ
「（六六上六反六、上工六、」六工尺工ㄨ尺乙士尺上、

ㄨ、、、
工工工上
老爹爹（上）（頭頓）

ㄨ、、、
工乙士合（仜伬仜合仜）工士合仜
端坐在（合）（二頓）（過合字短序）

ㄨ、、、
工乙士合（仜伬仜合仜）工士合上
府堂（不限）（三頓）之上。

（上尺工尺）士工合上
待女兒（上）（頭頓）

ㄨ、、
工乙士合上
把事情（合）（二頓）（過合字短序）

ㄨ、、
上合乙士（乙士）
細訴（士）（三頓）

、ㄨ、ㄨ
工尺上上仜「
士合（士合）、
端詳。。（合）（尾頓）（下句）

、、ㄨ
工尺上工尺上
工工尺上
想當初（上）（頭頓）
談婚事（合）（二頓）（過合字短序）

ㄨ、、
工士合仜（士合仜）
合工士合（仜伬仜合仜合）
為何因（上）（頭頓）
拆鴛鴦（合）

姻緣（不限）（三頓）
配
上。（上）（尾頓）（上句）

上上士合上（上尺工尺上、
士合工尺
上上工合
為何因（上）（頭頓）

ㄨ、、
士合上士（乙士）
工上士合仜「
另嫁（士）（三頓）
夫郎。。（合）（尾頓）（下句）

（仜伬仜合士上合）
士合上士上合、
（二頓）（過合字短序）

（例六）　子喉爽士工慢板　選自：鐵馬銀婚　撰曲：蘇翁

句頓結束音：上句（頭頓）（上）（二頓）（合）（三頓）（尾頓）（上）

　　　　　　下句（頭頓）（上）（二頓）（合）（三頓）（仕）（尾頓）（合）

士工慢板板面（爽速）　（如前）

ㄨ、

士合工士尺上尺工上（尺上）尺乙、ㄨ士・士合（仜仴仜合士上尺工上仜合仜）、ㄨ

願為忠烈女（上）（頭頓）　　恥作　不孝　人（合）（二頓）（過合字短序）

工士仜合尺乙士（乙士・）、　　士上工六乙士・上工尺乙士・（仜合士乙士・）

今日頭顱拚　擲（不限）（活動頓）　亦要相　　見（士）（三頓）

ㄨ、

尺上尺工上・乙士合乙士合仜合仜　」合士上合、（仜士合仜合・）工上合工六工尺上、

兵　戒。。（合）（尾頓）（下句）　　　　北戰南征（上）（頭頓）

ㄨ仜

尺仜」尺乙士合乙士合（仜仏仜合士上尺工上仜合仜合）士合上上、工・尺

東平　西蕩（合）（二頓）（過合字短序）　　　　　　　父王半壁江山

（工尺）、

（不限）（活動句）　全賴我銀　　　　　　屏（不限）（三頓）　　英

合士上合士上•乙士合仜•（士合乙士合仜合仜•）工合　」乙士上合•

ㄨ、　　　　　　　　　　　　　　ㄨ、

上•尺工六工尺上、

勇。（上）（尾頓）（上句）

（例七）大喉（霸腔）快慢板　選自：古本　撰曲：不詳

句頓結束音：上句（頭頓）（不限）（六／尺）（三頓）（不限）（六／尺）（尾頓）（六／尺）

下句（頭頓）（不限）（二頓）（上）　（三頓）（六工）（尾頓）（上）

快慢板鑼鼓（快速）

（六六）五六六五

ㄨ、、　　　　　　　　　　ㄨ、　　ㄨ、

五工六五（工六五）　　　　　　　五工尺工六（六五六工尺工六、）　五工尺工六、

真（不限）（三頓）　大　　　　　（霸腔）罵一聲（不限）（頭頓）小奴才（六）（二頓）（過六字短序）

ㄨ、、

工六尺上六（六工尺工六）　　尺工士

膽。（六）（尾頓）（上句）　在西蓬（不限）（頭頓）

ㄨ　、　ㄨ
工合士尺上（士乙士六工尺上、　ㄨ
與為父(上)　(二頓)　（過上字短序）

尺上工尺五六（五六）六　　　反工尺上（上尺工尺上
頂　撞(六)(三頓)　當　　　　堂。。(上)(尾頓)(下句)

（平喉）　　　　　　　　　　　　　　　　」
六六工六工　　　ㄨ、　ㄨ　　　　ㄨ、　ㄨ
　　　　　　　　工工工尺（尺工尺乙士上尺）工尺乙士·（乙尺士
（平喉）小畜牲　苦相爭　　　　　把古
　　　　(不限)(頭頓)　(尺)(二頓)（過合字短序）　人(不限)(三頓)

、　ㄨ、　ㄨ　　　　　ㄨ、　ㄨ
士尺上工尺（尺乙士上尺）　尺士上尺　　工上上士上（士乙士六工尺上
　　　　　　　　　　　　　　　　　　相勸你(上)(二頓)（過上字短序）
來　　比。(尺)(尾頓)(上句)聽為父
　　　　　　　　　　　　(不限)(頭頓)

ㄨ、　、、　ㄨ、　ㄨ
尺上尺六工（六工）六　反工尺上（上尺工尺上、
退卻(六)(三頓)　姻　　緣。。(上)(尾頓)(下句)

（例八）燕子樓慢板（古腔子喉）（專曲專腔）（有專用板面及過序）　選自：古本
句頓結束音：上句（頭頓）(上)(二頓)(仜·合·尺)(三頓)(不限)(尾頓)(上／合)
　　　　　　　下句（頭頓）(上)(二頓)(三頓)(士·尺)(尾頓)(合)

慢板合字序

（「尺工上尺工上上尺乙士・上士上士合仜・仜仅仜仅仜仅仜

メ
合・五生五六反五反工尺、　士上合士仜・合仜合尺上上士上尺仜
　　　、　　　　　　、　メ　メ

メ
合・尺工上尺上・　生仜五六工尺工六五・、　生仜五六工尺工六尺・生仜五生尺上
　、　　　　　　　メ

工六五生六五六・　生仜五六工尺工六五・、　生仜五六工尺工六尺・生仜五生尺上
　、　　　　　　　メ

工・六五生六反工六尺上尺工六・、　生仜五六工尺工上尺上」尺工
　、　　　　　　　メ

上上上尺仜・尺工上上尺仜・伬仜合尺仜・仜仜仅仜・
　、　　　　　　　、　　　　　　　メ

メ
工尺上尺工上尺上・）工六工・乙士合・五六工六工尺上、工尺工上・工六工・
張　尚　　　書（上）（頭頓）　　虧

尺上尺乙士合仜合・上・上尺工士乙士・士乙士合仜伬合仜伬・仜仕・伬仜合仜・
煞　　儂（拉長腔）（仜）（二頓）（過工字長序）

（五六六六‧五六反反六工、
メ
六工六工尺上尺士‧尺工‧六

五生五六工工尺上尺工六反工‧六工尺上」工尺
（五六反反工六工尺上‧）メ

上、尺工尺六尺尺工上、
メ
工尺乙士合上仜合‧六工‧六工六尺上尺工上（
メ
工尺

上尺上‧尺‧工乙尺尺士‧合　工尺乙尺乙上乙士合上仜合、
メ

（六五反六）メ工六工‧尺乙士合士上尺（六工六尺工尺‧乙）士上尺工尺上乙士合‧
千
萬。。（合）

仜合士上仮士仮仜伬仜合メ
、
仜合士仮士仮仜伬仜合士上合」（尺工上

伬仕伬仜合仜合士上‧士上尺工上尺士‧
メ
（拉長腔）（尾頓）（上句）（過合字長序）

尺工上上尺乙士士メ士上‧士上士合仜、仜合‧伬仕伬仜合‧士上士合仮、士仮仜伬仜仕伬仜

愁
緒（拉長腔）（合）（三頓）

、合士合・）士上尺工乙士合仜合・士上・（六工尺上・）仜合仜・（士合仜）、工・尺乙

夢（合）（二頓）（過合字短序）士・尺乙士合士合・（士合仜合伬仜仜伬仜合士上尺六工尺上・士合仜合士上

合士仜・合）仜・士合仜合尺・（尺工尺乙士仮仜合尺・）仜・仜合伬

回首（尺）（三頓）何

士乙士合伬・士仮仜合・（士合仜合伬・仜合伬・仮・合士上合・

堪。（合）（尾頓）（下句）

往日裏（上）（頭頓）與

上・尺工六乙・乙士合・尺上・六工尺上・（六工尺上・）上・尺工上・（尺工上・）六六

使工・尺上尺工・尺・（五六工六尺工反六工尺乙士合・士上合・五六五生仜五六工六

君（尺）（二頓）（過尺字短序）

二十年（上）（頭頓）同一

「尺工上•尺•）士工乙士合仁•上工乙士合•上工•尺上仁•尺上合仿仁合尺•（尺工乙士

在此 樓醉金樽 同 敲（尺）（三頓）

上工乙士合•上工•尺上仁•尺上合仿仁合尺•（尺工乙士

合仿仁伬仁合尺•士乙士尺士•乙工上（工六五生、

檀 板。（上）（尾頓）（上句）

六•五反•六工•乙士上尺工上•尺工上、合仁合•六•反工•六工尺尺工上、

羅綺 中（上）（頭頓）

（六工尺上•）工•尺上仁（工尺上仁•）工尺乙士合士合•（士乙士合

朱簾 內（合）（三頓）（過合字短序）

仁•伬仕仁伬仁合士上尺上尺工上•尺工上、伬仕仁伬仁合士上合仿仁伬仕合•）上•合工尺上•

教成歌 舞

六•工士上工•尺上仁合士上合•士•工尺工乙•士•（六工尺乙尺士乙士•

真果是眾仙 同 日 詠（士）（三頓）

、

仁‧合上‧工尺乙士尺乙士合

霓

裳‧‧（合）（尾頓）（下句）

【第十二節】嘆板

嘆板分上句及下句，上下句各有兩頓，每頓有過序，句尾需押韻，行腔哀怨悲憤，如泣如訴。唱腔只有平喉／子喉通用。

（例一）嘆板　選自：長恨歌　撰曲：李向榮

句頓結束音：上句（頭頓）（合）　（尾頓）（尺）
　　　　　　下句（頭頓）（士）　（尾頓）（上）

嘆板下句

（上字序）（工六工尺乙‧尺士‧尺乙尺工六尺乂乙士合‧士合士乙士上─）

（過士字序）（工六工尺乙‧尺士‧尺─）

情未斷時　恩先斷（士）（頭頓）
合乙士合　尺乙　士合　仁合

乙尺工六尺工乙士合‧士合士乙尺士─

蒼天苦我　復何言‧‧（上）（尾頓）（下句）

（過上字序）

ㄨ　　ㄨ　　ㄨㄨ　ㄨ
［工六工尺乙・尺士・尺乙尺工六尺工乙士合・士合士乙士上一｜）仜尺尺乙　士　仅仜

除非相會　在　蓬萊

（合）（頭頓）（過合字序）

ㄨㄨ　　ㄨ　　ㄨㄨ
合仮合士　合一（六反工六尺・工上・乙士合士上尺六工尺士合仜合士上合一）

ㄨㄨㄨㄨ　　ㄨㄨ　　ㄨㄨ
工乙士　士工尺　尺乙尺工六・五反・六工六工尺上尺尺工工・尺一（五生六・五反・六

抑是夢魂　才得見。（尺）（尾頓）（上句）

ㄨ　　ㄨ
工六工乙士合上・尺上尺工六　尺一｜）

【第十三節】哭相思

哭相思通常在板腔與板腔之間，可作下句，行腔帶有悼念、惜別或感觸之情。

（例一）全哭相思（中速）　選自：古本　撰曲：不詳

句頓結束音：（上）（平喉及子喉通用）

音樂夾鑼鼓

（截都倉倉都倉倉得倉

ㄨ 工尺尺尺尺工尺尺工尺 六・六・六工尺六六・六工尺 ㄨ

七七・七七倉七七・七七倉 ㄨ

六六・六工尺六六・六工尺

七七・七七倉七七・七七倉 ㄨ

（仜�`仜合）

（七得倉）

（唱）哪呀

ㄨ 工尺尺工尺尺 ㄨ ㄨ 工尺 ㄨ

六工尺上上 工尺乙士士 乙士上合士合

（仜仜合）

（七得倉）

罷了夫郎呀

士士尺尺—上—

（例二）快哭相思　選自：古本　撰曲：不詳

句頓結束音：（上）（平喉及子喉通用）

音樂夾鑼鼓

（截都倉倉都倉倉得倉

ㄨ 工尺尺尺尺工尺工尺 六・工尺六・工尺六・工尺 ㄨ

七・七倉七・七倉七・七倉 ㄨ

合 ㄨ

（仜仜合）

（七得倉）

（唱）哪呀

ㄨ 工尺 ㄨㄨ 工上 工士 ㄨㄨ ㄨ

士士尺 上— ㄨㄨ

罷了天呀

（例三）乙反全哭相思（中速）　選自：古本　撰曲：不詳

句頓結束音：（上）（平喉及子喉通用）

[音樂夾鑼鼓]

（唱）哪呀

ㄨ　ㄨ　ㄨ　ㄨ　ㄨ
反尺尺尺反尺反尺尺反尺尺　反尺ㄨ　反　反　ㄨ
（截都倉倉都倉倉得倉　七七・七七・反工尺反・反工尺尺反ㄨ
七七・七七倉七七・七七倉）

ㄨ　ㄨ　ㄨ　ㄨ　ㄨ
反尺尺尺反尺尺尺尺　反尺上乙乙　反尺上乙
反尺反上上　乙士上合士合　（伬仮合）
（七得倉）

（例四）乙反快哭相思　選自：古本　撰曲：不詳

句頓結束音：（上）（平喉及子喉通用）

乙乙反合上　反　尺上乙ー上ー
罷了夫郎呀

[音樂夾鑼鼓]

ㄨ　ㄨ　ㄨ　ㄨ　ㄨ
反尺尺尺反尺反尺反　反・反尺反・反尺　ㄨ
（截都倉倉都倉倉得尺　七・反尺反・反尺
七・七倉七・七・七倉）

（唱）哪呀

ㄨ　ㄨ　ㄨ　ㄨ　ㄨ
尺尺上　士合仮合　（七得倉）
尺上　士合仮合　反反　尺乙　上ー
天呀

【第十四節】煞板

煞板是全首曲的結尾，節奏為散板，只有下句，分三頓，唱腔有平喉及子喉。

（例一）平喉煞板　選自：無雙傳之倩女回生　撰曲：楊石渠

句頓結束音：（頭頓）（工）　（二頓）（士）　（尾頓）（上）

板面

（ㄨ　ㄨ　ㄨ
工六尺工上）上士六工尺工上尺　工－　（二才）（工士上尺工）
再　生花（工）（頭頓）（過工字序）

ㄨ　ㄨ　ㄨ　ㄨ
仜尺乙・士合士乙　士－（一才）（上仜合乙士）合士士六工尺上尺工　上－
留佳話（士）（二頓）（過士字序）
雲外是仙家。。（上）（尾頓）

（例二）合調煞板（平喉專用）　選自：寶玉怨婚（古本）　撰曲：不詳

句頓結束音：（頭頓）（合）　（二頓）（士）　（尾頓）（上）

板面

（ㄨ　ㄨ　ㄨ
工六尺工上）上合上尺・乙士上尺工上仜　合－（二才）（伬仩伬仜合）
脫煩腦（合）（頭頓）（過合字序）

メメメメ　メー　メメ
士工合士乙　士ー（一才頓）（上仁合乙士）工尺上・乙士工合　合士乙尺
入空門（士）（過士字序）　　與　佛　有　緣。。（上）（尾頓）

メメ　メメ
士合仁合　上ー

（例三）霸腔煞板（平喉專用）　選自：碧血寫春秋　撰曲：徐子郎
句頓結束音：（頭頓）（工）　（二頓）（士）　（尾頓）（上）

板面

メメ　メメメ　メメ　メ
（尺上反工六）六上尺工上尺　工ー（二才）（工士上尺工）
英雄（工）（頭頓）（過工字序）

メメ　メメメ　メメ　メメ
尺乙・士合士乙　士ー（一才）（上仁合乙士）六六反工　尺上尺工上ー
碧血（士）（二頓）（過士字序）　　寫春　秋。。（上）（尾頓）

（例四）子喉煞板　選自：穆桂英掛帥　撰曲：蘇翁
句頓結束音：（頭頓）（工）　（二頓）（士）　（尾頓）（上）

【板面】

（工六尺工上）士上尺尺乙士合仜 合一（二才）（仜仕仮仜合）

穆桂英（合）（頭頓）（過工字序）

合工尺乙士合乙 士一（一才）（上仜合乙士）尺 上仜合・士合仜合士上 合一

楊宗保（士）（二頓）（過士字序） 喜洋洋。。（合）（尾頓）

【第十五節】煞科腔

煞科腔是全套劇煞科時的唱段，節奏為一板三叮（乂、、、），平喉及子喉適用。

（例一）煞科腔　選自：古本　撰曲：不詳

起一才鑼鼓

（工工、）合工尺工上尺工六工合尺乙士合、
慶團圓

乂、、乂
（乙士尺合乙士）上尺工乙士合、
一家人

乂、
快樂
乂、
乂
合尺工合士」
何如。。（拉腔收）
尺六工尺乙士乂、
乂、乙士乙尺乙士合、

乂、、乂
士上尺六工尺〈乂
上一

# 二黃類（合尺）板腔體

二黃體系的唱腔音樂以合尺（52．）為骨幹音，又稱為合尺。二黃分別有平腔（平喉、唱腔相同）、苦喉及大喉（霸腔）。

二黃板腔有合尺首板、合尺倒板、合尺滾花、二黃慢板、二流、西皮及戀檀等。

句式有七字句、八字句、十字句、偶句及長句。

## 【第一節】合尺首板

二黃（合尺）首板與梆子首板一樣，通常在每場戲的開始或角色首次出場。節奏為散板，首板有三句式、兩句式及一句式。三句式有三個頓（頭頓、二頓和尾頓），尾頓需要重句。兩句式即只唱尾頓（重句），曲詞可以不同。一句式則只得一個頓。合尺首板也只有上句，並且要押韻（仄聲）。唱完頭頓和二頓之後有鑼鼓音樂過門，尾頓唱完接另一段板腔曲式下句，所以尾頓沒有過門。合尺首板唱腔有大喉（霸腔）、平喉及子喉。

（例一）三句式合尺大首板　選自：古本　撰曲：不詳

句頓結束音：頭頓（尺）　二頓（合）　尾頓（尺）　（平喉及子喉適用）

長板面

（上—乙—士乙士合仁合士上　五生六—反—　工六尺上尺工六

尺—六工六工尺上　五生六—尺工反六工

尺六工尺上乙士合仁合士上—合—　工六合·工尺上乙上尺

工尺工六　尺—）六—六工尺上　尺上尺工—尺—（一才）（上—乙—士乙士合
（過尺字長序）

燈　花　笑　（尺）（頭頓）

仁合士上·合—　五生六—反—六工六工乙士合上　尺上尺工六　尺—

上—尺上合仁合士·乙士合仁合士上—合—（二才）（五生六—尺工反六工
（過合字長序）

笑　歸　人　（合）（三頓）
上—尺上合仁合士·乙士合仁合士上—合—
上—尺乙士·乙士合

尺乙士上合　　尺工尺乙士合士上尺六工尺上乙士合仁合士上－合－
ㄨ　ㄨㄨㄨ　　ㄨ　ㄨㄨㄨ　ㄨㄨ　ㄨ　ㄨ　ㄨ　ㄨ　ㄨㄨㄨ　（ㄨㄨ）

尺合－ㄩㄨ　尺合－工士尺上－乙士乙士合仁合士上合－上•尺上尺工－尺－
ㄨㄨ－ㄩㄨ　ㄨ　ㄨ－工士尺上－乙士乙士合仁合士上合－上•尺上尺工－尺－

污坭　難洗　污坭　難洗。（尺）（尾頓）

（例二）三句式合尺首板（平撇）　選自：白龍關　撰曲：蘇翁

句頓結束音：頭頓（尺）　二頓（合）　尾頓（工）

短板面
（上－乙－士乙士合仁合士上　合六工尺上尺上尺工六尺－）
ㄨㄨㄨ　ㄨ　ㄨ　ㄨㄨㄨ　ㄨ　ㄨ　ㄨㄨ　ㄨㄨㄨ　ㄨㄨ

尺－乙－
ㄨㄨㄨ　尺上尺工六－尺－（上－乙－士乙士合仁合士上　合－
ㄨ　ㄨ　ㄨㄨ　ㄨ　（過尺字短序）

尺－工尺乙士
ㄨㄨㄨ　ㄨ　　重圍（尺）（頭頓）
破

合六工尺上尺上尺工六　尺－乙　士合仁合士上－合－（二才）（尺－工
ㄨ　ㄨㄨㄨ　ㄨ　ㄨ　ㄨ　ㄨㄨㄨ　ㄨㄨㄨ　ㄨ　ㄨㄨ　ㄨㄨ

悲　力盡（合）（三頓）

（過合字短序）
反工反六工六工尺上尺乙士　合一）士工一工尺　乂乂乂　乂　乂　乂乂乂

難於　取勝　士六尺上　尺工一尺一　（尾頓）
難於取勝。

（例三）兩句式合尺首板（平喉）　選自：白龍關　撰曲：蘇翁

句頓結束音：（尺）

難於取勝。
難於取勝。

士工工尺　士六尺上　尺工　乂　乂乂

士工工尺　尺　乂乂乂

短板面　（如前）

（例四）一句式合尺首板（子喉）　選自：夢覺紅樓　撰曲：鄧芬

句頓結束音：（尺）

簡化板面　（合　六　上　尺上尺工尺一）

五五六　上上尺工　五五六　上仩合　上尺上尺工六　尺一
乂　乂乂乂　乂　乂　乂乂乂

霜鐘　破曉　侵　羅帳

（例五）三句式合尺大首板（霸腔）　選自：碧血灑經堂　撰曲：何楚雲

句頓結束音：頭頓（五）　二頓（合／尺）　尾頓（工／六）

長板面　（如前）

鴛侶分（頭頓）（過五字序）

×　×　×＜××
五・五生六・五生乜　五一（一才）（生工　六・五六五生乜　五一）士上尺工上尺

×　×　×
魂（二頓）

×　×　×＜××
合　上尺・乙士乙士合仜合士上　合一（兩才）（五生六一尺工反六工　合　尺・工六

斷　痴

（過合字長序）

×　×　×　×＜××
尺工尺乙士合士上尺六工尺上・乙士乙士合仜合士上　合一）尺尺士乙合・上尺

悲聲　　　咽哽

×　×　×＜××
生生・五生六　上尺・工尺工六反　エー

悲聲　　　咽哽（尾頓）

【第二節】合尺倒板

合尺倒板與士工倒板十分類同，鑼鼓點一樣，只是板面不同，亦只有一句（作上句），句尾需要押韻（仄聲），節奏為散板，倒板用法與首板相同。

（例一）合尺倒板　選自：古本　撰曲：不詳

句頓結束音：（士）

天涯　飄蕩。

尺仜・尺乙・士合・仜合・仜合士乙　士一
　ㄨ　　ㄨ　　ㄨ　　ㄨ　　　〈ㄨㄨ〉

板面

（合一尺一反一工一尺・上乙士ㄨ　〈ㄨㄨ〉）
　ㄨ　ㄨ　　　ㄨ　ㄨ

【第三節】合尺滾花

合尺滾花節奏為散板式，唱腔包括平喉、霸腔、子喉及苦喉（乙反）。句式分上句及下句，每句分兩頓，每頓均需間有鑼鼓及過序，上句尾字需押韻（仄聲），下句尾字需押韻（平聲）。

（例一）合尺滾花　選自：碧血灑經堂　撰曲：何楚雲

句頓結束音：上句（頭頓）（合）（尾頓）（上）　下句（頭頓）（士）（尾頓）（尺）

板面

ㄨㄨㄨㄨ（合合上工尺）
休戀兒女私情（合）（頭頓）　士仜合—

ㄨㄨㄨㄨ（尺反工上合）
尺尺合上尺合　ㄨ<ㄨ　拋棄了國仇家恨。（上）（尾頓）（上句）

一才‧過序

ㄨㄨㄨㄨ（尺合乙士上）
尺上上上尺　ㄥㄨ　尺士尺上—　願君你存忠（士）（頭頓）

兩才‧過序

ㄨㄨㄨㄨ（乙尺合乙士）
士尺上合士尺　ㄨ　士上‧尺乙尺士—　盡孝（士）（頭頓）

一才‧過序

ㄨㄨㄨㄨ（乙尺合乙士）
乙士合士上　ㄨㄨㄨ　尺尺尺尺—　切勿貽誤　終身。。（尺）（尾頓）（下句）

一才‧過序

（例二）霸腔合尺滾花　選自：碧血灑經堂　撰曲：何楚雲

句頓結束音：上句（頭頓）（合）　（尾頓）（六）

下句（頭頓）（工）　（尾頓）（尺）

【板面】

ㄨㄨㄨㄨ

（合合上工尺）　ㄨ　ㄨ　ㄨ

死別生離　尺士尺合　士合仜‧合ー

（合）（頭頓）

【一才‧過序】

ㄨㄨㄨㄨ

（尺反工上合）　ㄨ　〈ㄨ　ㄨ〈ㄨ

何忍香銷　尺五五五　工六五　六ー

玉殞。（六）（尾頓）（上句）

【兩才‧過序】

ㄨㄨㄨㄨ

（尺上反工六）　ㄨ　ㄨ〈ㄨ　ㄨ〈ㄨ

此後荒煙蔓草　五工五五尺五六上尺　工ー

（工）（頭頓）

【一才‧過序】

ㄨㄨㄨㄨ

（工士乙尺工）　ㄨ　ㄨ〈ㄨ　ㄨ

誰弔三尺孤墳。。（尺）　尺六五六士上　尺ー

（尾頓）（下句）

（例三）苦喉（乙反）合尺滾花（平／子喉通用）　選自：落霞孤鶩　撰曲：蔡滌凡

句頓結束音：上句（頭頓）（合）　（尾頓）（上）

下句（頭頓）（乙）　（尾頓）（尺）

板面

ㄨㄨㄨㄨ ㄨㄨ
（合合上尺反工尺）

ㄨ ㄨ ㄨ <ㄨ
我倚伏郎懷 （合）（頭頓）
上尺乙仮仮·合仮合士·合一

一才·過序

ㄨㄨㄨ ㄨ ㄨ <ㄨ
（上反尺上乙仮合）
尺上合尺上上·反尺上乙上一
不覺魂飛魄散。（上）（尾頓）（上句）

兩才·過序

ㄨㄨㄨ ㄨ ㄨ <ㄨ
（尺合乙上尺反上）
合上乙合 尺·上乙合乙上尺 乙一
懷裏落霞 屍 艷（乙）（頭頓）

一才·過序

ㄨㄨㄨ ㄨ ㄨ <ㄨ
（上尺合乙上尺乙）
知否孤鶩 悲 彈

一才·過序

ㄨㄨㄨ ㄨ ㄨ <ㄨ
反反反乙上 尺·反尺上上士合 上尺反工尺一
。。（尺）（尾頓）（下句）

【第四節】二黃慢板

二黃慢板分別有八字句二黃慢板、十字句二黃慢板、長句二黃慢板及反線二黃慢板。唱腔方面有平腔（平喉、子喉通用）、大喉（霸腔）及苦喉（乙反）。

（例一）長句接八字句二黃　選自：鳳閣恩仇未了情　撰曲：徐子郎

句頓結束音：上句（上）　下句（合／尺）

起的的一才鑼鼓

（摳‧的的各倉七‧的的倉‧尺工尺）尺士合上上工尺（上尺工六

（長句二黃）不羨長著漢裝衫

、尺上尺‧）尺尺尺仜合‧合士‧上尺工上‧（士上尺工上‧）工尺工六尺　尺合上‧
羈鎖宮　悼奴未　慣

（尺工上尺‧）尺乙士乙尺‧士尺乙士合‧（士尺乙士合仜‧）合上尺工上‧士合
早已任　縱　　橫　　情　到
久　居　北　塞

、仜合‧（士上合仜合‧）士合合仜合‧尺工尺乙士上尺工上‧（士上尺工上‧尺工上‧
狂時　　問誰能　阻　諫

上工尺尺工乙士合仜合‧上‧尺工上‧（尺工上尺上‧）上尺工上‧尺乙士合仜‧合尺工上‧
更不恥虛　　榮　　禮　教（頭頓）　惹起愛　海

（士合士上合仜合‧上‧尺工上‧）六‧工尺上‧尺工尺乙士合上‧尺乙士合‧（五六工六
（二頓）　　　　波　　瀾‧‧（合）（尾頓）

尺六工尺上·尺乙士合上·尺
（下句）

尺六工尺上·尺乙士合仜合·
（八字句二黃）士上尺·六工尺上乙上、六工尺·（工六
燕　　雙　　棲　　（頭頓）

尺工尺·
上尺·上尺·士合仜合上尺乙士合·（士乙士合仜合上尺乙士合仜合·
以表　我真　　情　　（二頓）

六·工尺上尺工六尺·工尺上·尺乙士合·乙士上合·士上
非　　　　　　　　　泛。（上）（尾頓）（上句）

（例二）八字句二黃接十字句二黃　選自：吟盡楚江秋　撰曲：黃君如
句頓結束音：上句（上）　下句（合／尺）

正線二黃板面　　（士上合·、
「

工·五六工尺工尺乙士合士上合仜合上仜合·乙士合·、

五六工尺工六尺·合士·上尺工上·（八字句二黃）

六五六工尺、工六·工六工尺上·五六五生六上尺工六

五六工尺工六尺·合士·上尺工上·
（八字句二黃）

上士合仜合上尺、六·工尺上·
每是欄　杆　曲　處

（頭頓）
（尺工上尺上‧）、尺上尺乙‧士合仜合‧上‧尺工上‧（尺乙士合士上‧上‧尺工上‧）、

你笑　還
上上‧乙士‧（上乙士合」工六工尺上‧尺‧乙士上尺‧（工六工尺‧乙士合‧工尺上合

偷（二頓）　吻

士合士上尺工上‧尺‧）上士尺‧六工六尺上‧尺乙士合士‧（工六尺‧工尺上、
羞。。（尺）（尾頓）（下句）

尺‧合士上尺乙‧士‧
有陣輕　摟　蠻腰（頭頓）疑是

風、
仜合士上合　乙士乙尺
前（二頓）　楊

士上尺上合‧上‧（士乙士合仜合士上合‧士乙尺上尺上合‧上‧尺工上）
柳。（上）（尾頓）（上句）

、（士乙士合仜合士上合‧士乙尺上尺上合‧上‧尺工上

六工尺‧上工尺乙士合、尺尺仜尺乙士‧（仜尺乙士、
秋水眼波　橫　　春山眉峰聚（活動句）

ヽ士乙士・）合仜合上尺、士合上・（尺工上尺上・）

桃　腮　杏　臉（頭頓）

（士合士上合・）六・工尺上・尺工尺乙士合上・尺乙士合士合・（工尺六工尺上・

嬌　　　　　猶比芍　　　柔。。（合）（尾頓）（下句）

藥（二頓）

尺乙士・尺乙士合仜合・）尺工上尺・（尺上尺尺工六生五六六

（十字句二黃）泛　輕舟（尺）（頭頓）（過尺字序）

尺工合・六生五六工六尺工上・尺、（尺上尺尺工六生五六工六

逐　水　流（上）（二頓）（過上字序）

上尺乙・上・（上尺工反六・六工尺五六工六尺工尺乙士上・五六工六尺乙尺工

士上尺・乙士上尺乙・士合、上尺上尺・六工尺

反六反工尺工反六工尺六工尺上尺乙・上・）尺乙工士尺尺・工士上尺工・尺乙尺工仜・

你道嬌情愛我　深如　　海我愛嬌情

、乙士・尺乙士合 上上・六工尺上・六工尺・（工尺工尺・）士・工六尺士・尺乙尺

又若 何 笑 笑 歡歡 （活動頓） 郎

工・（工尺乙士・尺乙尺工六工・）上士上尺工六尺・尺乙士合・尺乙士合・ 似

心 （三頓）

ㄨ
尺上

酒。（上）（尾頓）（上句）

（例三） 長句二黃接八字句二黃及十字句二黃 選自：紅鸞喜 撰曲：李少芸

句頓結束音：上句（上） 下句（合／尺）

正線二黃板面

」（士上合・六五六工尺工六・工六尺工六・五六五上尺工六・

工・五六工六尺工尺乙士合士上合・五生六、尺工反六工・工六尺上尺五六工六

ㄨ
尺・乙士合仜仜合尺・合士・上尺工上一）六六六工尺・上・乙士合・仜合尺・（合・仜合

長句二黃

一川煙 水 過 雲 東

「尺•尺六尺•）乙メ•士工尺」合六上•（合六工六上尺上•）工尺•六工尺上、

滿目花飛　隨風送

世人

上•尺乙士合•（士上合士合•）尺メ•工尺乙•士合士仜合士•（合士仜合士乙士•）

空　餘　眉月

尺メ•尺乙•士合•、

多　幻　夢

（仜合伬仜合仜合•）メ　合メ

堪　笑

尺•工尺乙•士合仜合•（尺工上•尺上•）上メ•士乙士合仜合•、

透　簾　櫳

（尺乙士合上•尺工上•）尺工合仜合上尺、尺工尺乙士•（乙士乙士•）

離　焉及凌　霄彩　鳳（頭頓）堆不盡

合メ　合悲歡　情　萬　種

尺メ上尺乙士•六工尺」尺乙士•

金　尺上尺乙•士合仜合•六•工尺上•（乙士合士上合•六•工尺上•）仜合伬仜合•」六

粟（二頓）　凝

工六工尺上乙士合仜合尺•（士乙士合仜合仅仜合•工尺上乙士合仜合尺工上、尺•）

空。。（尺）（尾頓）（下句）

（十字句二黃）　拂　煙

ㄨ　六士上•尺上乙士合仜合、士乙尺•乙、士乙士合仜合士仜、合、（合士乙上尺工尺乙

籠（合）（頭頓）（過合字序）

ㄨ　上乙上•六反工、工尺六五六工尺上尺乙、（上尺工反六、工尺五六工六尺工尺乙

怯　春　風（上）（二頓）（過上字序）

ㄨ　士•乙士合仜合士上合仜合士仜、合、

士上合士上•五六工六尺乙尺尺工反六反工尺工六工尺工尺、（士乙尺尺士尺、

數不盡粉

ㄨ　工尺乙士•上尺仜合、（士上合士合、士上合士•工六尺士、乙尺工、（工尺工六尺士

白　脂　紅（活動頓）唱不盡梅　花（三頓）

尺乙尺工六工•）六•工尺上•工六尺、尺乙乙士合、尺乙士合•士上•

弄。（上）（尾頓）（上句）

三

（例四）解心腔二黃　選自：重溫金粉夢（專曲專腔）　撰曲：陳卓瑩

句頓結束音：上句（上）　下句（合／尺）

> 起的的一才鑼鼓

（搥·的的各倉七·的的倉·尺工尺）

工尺乙　　ㄨ
六·五六工·六工尺乙·
胭　脂　冷落

不·尺乙士·上上工尺·　ㄨ
·上尺工尺·六尺工·六工、六工尺六工尺乙士工尺尺乙士合
不　成　歡（頭頓）怨索丁　　香（二頓）（拉解心腔）

士上乙士·合士乙尺士·上尺工上尺工上·（士乙士合仁合士上合·士乙尺士·上尺工
人　　　　　　　　　　　　　　　　遠。（上）（尾頓）（上句）

上·尺工上·　ㄨ
六·工六尺·工六工、尺工乙·尺工六尺·尺乙士合仮仁合尺·尺乙
一　片　芳心　千萬　緒　　　　　　人　　　間

士上·尺仁合·上尺工上·
工尺上仁·合士上合仁合·上尺乙尺上·（士乙尺士上合·
沒個　安　排·上尺工上·　處（頭頓）　知否我愁　　壓（二頓）

傳統板腔研習

乂
上乙上‧）士「乙尺士‧工六尺上尺士上尺‧（尺工尺乙士‧工尺上‧尺乙士上
眉　尖。。（尺）（尾頓）（下句）

乂
尺‧工六尺‧）六‧五六工尺乙‧士六工尺乙‧士尺工尺乙乙‧尺乙士
春　光　鎮　在　人　空　老　象　床　愁　起

乂
尺工尺乙乙士
倚薰　籠（頭頓）　數載珠　上尺工尺‧工尺乙士尺‧尺乙士尺‧尺乙士
簾（二頓）

乂
合士仁合‧　上士上尺工‧尺‧尺乙士合仮‧仁合尺工上‧（六工尺上尺工六尺‧尺‧乙士
懶　　捲。（上）（尾頓）（上句）

、
合仮‧仁合上‧尺工上‧　士乙尺‧尺‧乙士合上‧上尺工‧尺‧（上尺工六尺工上‧尺‧）工尺
淚沾　　紅抹　胸　　　　　　　虧君

乂
合仁合‧上‧六工尺乙‧士合‧（士尺乙士合仁合‧）工尺上上尺乙士合仁合‧
調　笑不知　　愁　　知否對小　　樓

合士乙尺士・（合士乙士・）合尺上尺工六尺乙・士合仜合・上尺乙尺上・（尺乙
明 月 （頭頓） 回首每 覺（二頓）

士合士上合・上・尺工上・ 六五六工尺・工六工尺上・乙士上尺・（尺上尺工六反工六
纖 纖。。（尺）（尾頓）（下句）

尺・工尺尺士合士上尺工尺・ 尺尺乙士・乙尺・尺六・工尺尺上尺・上工尺乙士
風 情 漸老 見春 羞世 上

仜合・上尺・工尺乙士合・ 尺乙・六工尺尺士・
如儂 有幾 人（頭頓）往事合 應（二頓）

工六工尺乙士・尺乙尺工六工 仜伏仜合士尺乙士合・工尺乙士上
腸 斷。

仜伏仜合士尺乙士合・尺乙・士合上・尺上合・尺上・尺工上
最 是倉 皇

（上）（尾頓）（上句）

辭廟 仜乙合士乙尺士、尺 ✗ 工六工尺尺乙士尺、乙士合、上、尺工、

日 教坊 尺乙士合仜合、上尺乙尺上、 ✗ 合上尺工上、上尺工六

猶奏 別離 歌（頭頓） 你亦空持羅 工尺尺乙士尺乙尺上、（尺乙士合、上、尺工、

帶（二頓）

無 工尺乙士工、六工尺尺工乙尺士合・（尺工尺乙士上尺工上・尺乙士合・上・尺工六

三千里地山 ✗ 工尺乙士工、六工尺尺工乙士合士乙、

河（合）（頭頓） 言。。（合）（尾頓）（下句） 士乙士合仜合仜合士上合仜合士乙・士乙尺・乙上乙士、

四十年來 ✗ 上工尺乙士・乙士合仜、合士上合、尺工尺乙士合・士合仜・合士合士上

家 合士合・六工尺尺乙士乙士、上乙士上尺工六・工尺工六・工六工尺乙・上・ 國（上）（二頓）

（尺工尺乙士・、尺乙士・士上尺上尺工上・工六尺工尺尺工上・

ㄨ
士仮士・乙士尺・工六仜五反工（反六工六工・）工尺乙士尺・反工尺乙士仮士乙尺
無　限　江　山（活動頓）　今已沉

埋（三頓）
士乙士・（工六工尺乙士、）六・五六工尺・尺工尺乙士・上尺上乙

ㄨ
上・（尺上尺工六工尺・尺乙士・上尺工上乙上・）尺・工六尺・六工・合工尺乙・士合・上尺
劍。（上）（尾頓）（上句）　故　國　不堪　回首月　明　金

工・尺上尺乙乙士合仜合・合上尺工（尺工上尺上・）上上尺工・尺乙・士
、　中　一旦歸　為　臣　虜（頭頓）　縱有往

合仜合・士乙士合上・（尺乙士合士上合・士乙士合上・）上士乙士合上、工尺乙士、乙士
、　事（二頓）　也如

ㄨ
工尺・六工尺上尺工尺乙・士合上・尺乙士合・
煙・・（合）（尾頓）（下句）

（例五）迴龍腔二黃　選自：白龍關　撰曲：蘇翁
句頓結束音：上句（上）　下句（合／尺）

起的的一才鑼鼓

（摑・的的各倉七的倉・尺尺）（迴龍腔）尺尺尺工六・五生六五六工
ㄨ、
浮雲　閉　月

ㄨ
尺上尺工六、反工六尺上・士上工尺上合　尺・工尺乙士合士・（尺乙士乙士・尺乙
迷　荒　嶺　驚　魂　不　定　（過士字序）

ㄨ
士・乙士合上・合上仜合士乙士・）士工工上尺　尺　工尺上・尺工・（上尺工六工
崇山古道（頭頓）草　木（三頓）

ㄨ、ㄨ
五・六・生五工五六」工六　工尺・工上・工尺上尺（尺尺・工尺・工尺合士上尺）、
皆　兵・・（尺）（尾頓）（下句）（拉尺字腔）（過尺字序）（四門介尺工尺）

ㄨ「」六仜五（釈仜五五仜五六生•六生工六五仜五•）

這一廂（五）（頭頓）

ㄨ、五工•六工尺•五生五六

工六工「五六工五尺工六ㄨ」
風入松　林（六）（二頓）

ㄨ、工六尺工六尺工六「五六工五尺工六•」（五六工五尺工六•反工尺尺反工六•）

搖動刀　光（三頓）　血

合士六　工尺工六尺工尺上士•（仁合士乙士•）上•工尺•工六反工•尺上•（工尺工六•　影。（上）（尾頓）（上句）

ㄨ、工六尺上尺上•六上尺•六工•（六工六工•）工工上尺•、　士•尺上士上合•尺上•尺

閙重圍（頭頓）　　出虎穴（二頓）　未　　敢

工•（上尺工六工•）合合　工尺工尺上士　合士　尺•工上•士上尺工上•尺（尺尺•工
留　停。（尺）（尾頓）（下句）（拉尺字腔）

尺、工合•士上尺工尺•五六反反六士上合士上•乙士合六工尺上合•士合士

士上六工尺•合士上尺工上）六六　仜五（釈仜五五仜五六生•六生工六五仜五•）

策　青驄（五）（頭頓）（過五字序）　　　　　（過尺字序）

ㄨ、
六生仜五•生五六工六工•工尺工上•尺工六工六•(五六工五尺上尺工六工
ㄨ、
舉金槍 (六)（二頓）（拉六字腔）
（過六字序）

ㄨ、
尺五反工六工六•)六合•六工尺工尺乙士•(仁合士•)上•工尺 六反工六
把神 威（三頓） 再

ㄨ、
尺上•工尺上尺工上上、尺工上•尺工、ㄨ、尺工六尺工尺工尺乙士•乙尺 仁合•仜合士―
逞。(士)（尾頓）（上句）（拉六字腔收）

（例六） 追賢二黃（爽速） 選自：月下追賢（古本）（專曲專腔） 撰曲：不詳
句頓結束音：上句(上) 下句(合／尺)



追賢二黃板面



ㄨ、 、ㄨ、 、
（合尺上士合六工尺上合•士合士合」上士上六工尺合士尺上）

ㄨ、 ㄨ、 、
上上「士合•(士上合士合•) 上合」上尺•(工六尺工尺•)尺合士上尺•上尺合上上
恨不 能（頭頓）

霎時 間（二頓）
奔回故 里 我心忙意亂

一一七

、ㄨ、、、ㄨ
上士尺乙士仜合士士「 上尺上尺（完台介・段頭）（六・工尺合士上尺「
（活動頓）我的馬兒 蹄忙。。（尺）（尾頓）（下句）（拉尺字腔）（過尺字序）

ㄨ、、ㄨ
反六士合上

ㄨ、、、ㄨ
六士上尺尺・工上上（士合尺合士上・士合尺合士上）工尺上尺工（上尺工）尺乙士合
士合六工尺上合・士合士合・上士上六工尺「
（尺）聽 譙樓（頭頓）

、、、ㄨ、、ㄨ
尺六上尺尺・工上上「 尺・（工六尺工尺・）尺合士上
尺上（乙士合士上）尺上 尺合・（士上合士合・）上合 上尺
打罷 了（二頓）（拉上字腔）（過上字序） 初 更（三頓） 鼓

、ㄨ、、
尺上尺尺上（士合尺合士上・士合尺合士上、
響。（上）（尾頓）（上句）單一 人（頭頓）獨一 匹馬（二頓）單人獨

ㄨ、、、
尺・ 上尺尺工乙士、（合乙士乙・）尺上尺合士上合仜合（完台介・段頭）（合・士乙
馬（活動頓）我好 不（三頓） 凄 涼。。（合）（尾頓）（下句）（拉合字腔）（過合字序）

尺乙士合士合・ㄨ
反六士合上士合六工尺上合・士合士合・上士上六工尺・合士尺上）

傳統板腔研習

ㄨ
「六工尺上尺（六·工尺合士上尺）工尺工尺工上尺（士合尺合士上·士合尺合士上）
想　當初（頭頓）（過序）

ㄨ、
上尺工尺合（尺上合）合乙士合尺上（乙士合尺上·乙士合尺上）
母子　們（二頓）（拉上字腔）（過上字序）

、
一　同（三頓）
逃　難。（上）（尾頓）（上句）
上尺

合上（士合上）尺工士上尺　尺工士上尺尺上尺
分
張　唉罷了我的老親　娘。。（尺）（尾頓）（下句）

、
兩下（三頓）
尺工士上尺（尺、工）上尺上尺（完台介·段頭）（尺·工）
我　你

有誰知（頭頓）五龍山前（二頓）
上合尺合
上尺

、
尺合士上尺　ㄨ
反六士合上士合六工尺上合·士合士尺上
上士上六工尺·合士尺上

ㄨ「
六工尺上尺（尺·工尺合士上尺）士合工尺·工上上（士合尺士合上·士合尺士合上）
老漂母（頭頓）（過尺字序）
贈銀馬（二頓）（過上字序）

ㄨ、
工尺上尺工（上尺工）乙尺乙士合尺上（乙士合尺上·乙士合尺上）
恩　高（三頓）
廣。（上）（尾頓）（上句）

工尺上尺工（上尺工）乙尺乙士合尺上（乙士合尺上·乙士合尺上）合尺乙尺士　尺合上
義　實指望（頭頓）
俺韓信（二頓）

ㄨ、ㄨ、ㄨ、
合士上士（乙尺士）仁 合士上合（尺上仁士合）

日 後（三頓） 名 揚。。（合）（尾頓）（下句）

ㄨ、ㄨ、
上合尺上尺 上仁合

有 誰 知（頭頓） 漢劉王（二頓）

「」ㄨ、
合尺尺工合（士上合士上）乙士上合士上

不用我 為（三頓） 將。（上）（尾頓）（上句）

、、ㄨ、
尺尺合乙士乙 尺合

因此 上（頭頓） 有才

、ㄨ、、ㄨ
尺乙士合尺 士尺合士乙士・（仁合士乙士）合

難 展（二頓）有 志 難 伸（活動頓）就 莫若（三頓）

ㄨ、、ㄨ、、ㄨ
六工上尺尺・工尺乙士合尺 合士上尺尺工工上上（士合尺合士上・士合尺合士上）

催 馬兒（頭頓） 來 至 在（二頓）（過上字序） 還 鄉。。（尺）（尾頓）（下句）

ㄨ、ㄨ、ㄨ、「」ㄨ、、
寒 溪（三頓） 之 上。（上）（尾頓）（上句）（拉士字腔收）

合上尺工（上尺工）工尺工合士乙士 乙尺乙 尺尺合 乙士合士ー

（例七） 爽二黃接快二黃 選自：柳毅傳書之洞庭十送 撰曲：陳冠卿

句頓結束音：上句（上） 下句（合／尺）

起的的一才鑼鼓

（摑ㄨ的的各倉七的倉ㄨ尺工尺）工尺工尺上ㄨ尺ㄨ（工六尺工尺ㄨ）
涇水之　濱　（頭頓）

士尺尺工上ㄨ（尺工上上尺上ㄨ）合士工ㄨ六尺士上（上上）尺尺乙ㄨ士合仜合ㄨ上乙上、
代將書　送　（二頓）　原是激　於義憤（活動頓）　休教怨　　婦　（三頓）

（士上合ㄨ上乙上ㄨ）士六工尺　工尺上乙士上尺ㄨ（尺工六尺、上乙士上尺）六六士、
受災　　　　　　凶　　　　　　　　　　　　（尺）（尾頓）（下句）　彼　火龍

上尺（六六六工尺工合ㄨ上合士上尺、上合工ㄨ工尺六工尺尺工六
　　　　　　　（過尺字序）　　　　　　　勇懲凶　（二頓）

尺工合ㄨ尺六工尺上ㄨ尺乙尺乙士合上尺上ㄨ（尺尺士尺上ㄨ乙士合尺（尺尺）
　　　　　　　　　　　　　　　　　　　（過上字序）　喜得大　快　　人心（活動頓）

士尺尺ㄨ合仜合士上合ㄨ（士合仜合士上合仜合ㄨ）合工尺工六尺ㄨ乙士合乙士合士上
但悲三　娘　（三頓）　　　　　　　　　成孤　　　　　　　　　　鳳。

、
乙尺乙士合上乙上・）上士上尺乙士合、

（尾頓）（上句）

（士上合仜合・）上尺尺工乙合士上・

我是致書　人（頭頓）置身於　事　外

、（尺工上尺上・）上上尺尺乙士・（士）士尺合士・乙士合・（士上合・

（二頓）

縱有憐香之　念（活動頓）又豈能入　贅（三頓）

乂、士合上・）合仜合・工尺上尺士上尺・（乙士合仜合・上乙士合士上尺・）

龍」　宮。（尺）（尾頓）（下句）

乂、　乙士上尺

（六・工尺合士上尺）合工尺上工・尺六工尺上上・（士合尺合士上・尺乙士合士上

（轉快二黃）　強　成全（頭頓）

（過尺字序）　無私反有私（二頓）

（過上字序）

乂、、乂、、乂、士上尺上合（乙士合）尺乙士合上尺工上「乂、」上・尺工六尺乙士乙尺仜合士一

受世　人（三頓）　諷。（士）（尾頓）（上句）（拉士字腔收）

（例八）　乙反長句二黃　選自：李後主之去國歸降　撰曲：葉紹德

句頓結束音：上句（上）　下句（合／尺）

乙反二黃合字序

（上上合仩合上乙上尺反尺上乙上合乙合　ㄨ

縱有豪　情怕逐　水一盪無存　　客夢短　路遠
反‧尺反六‧上乙上

ㄨ
合乙上‧尺上乙合上反尺合上士合‧士合　ㄨ
人亦遠　　夜來苦將警　句　研倩誰填往事　只堪　哀　徒恨　滄桑變
乙上尺‧尺上乙上六六‧反尺‧合乙上尺反上）

ㄨ
合乙乙　上合‧工尺‧（上尺乙上尺）仮上乙士合仮合
窮途末路　志彌堅　　　　　人生　仇恨　何能免
仮仜仮仮合‧（仮仜仮仮合‧）

ㄨ
合上上仜仮‧尺上合‧乙上尺乙、乙尺士合仮‧合‧（仮合仮仮
獨惜今時　　花漸　老　安知來　　歲月不　圓
仮合士合‧尺上上士

合士合‧）乙‧尺上乙、乙上尺合上乙尺乙‧
任　重　何　愁　　　難　致
仮合仮仮合士合‧上‧尺乙上尺反

ㄨ
上‧（乙上尺反上乙上‧）反尺上‧尺工‧尺合上合乙上尺乙、
遠，　　　　　商女也　知亡國　恨（頭頓）臣民豈
仮合尺‧反尺上上士

麥惠文粵曲講義：傳統板腔及經典曲目研習

合仮合‧乙上‧尺工‧尺、（乙合乙上尺工尺×‧）上尺上士合乙上‧上尺上乙合乙上尺　讓（二頓）

士合仮伬合‧（上尺上士合仮合乙上‧乙合乙上尺士合仮伬合士合‧）上‧合尺上乙合　伯　夷　緬懷家國恨難

廉。‧‧（合）（尾頓）（下句）

上乙上尺‧（乙合乙上尺反尺‧）上尺上乙尺尺合「　反上乙尺反上‧（乙上尺反上乙上‧）

捐　我呢個末路君王　嗟氣　短　賢

反上尺合仮合‧尺‧反‧（合乙上尺‧）乙合上尺反士合仮‧合‧（仮合伬仮合‧）

千里長　江　皆渡馬　十年養士少忠

上上尺尺反‧尺反上‧上合‧乙上尺‧（反尺反尺‧）乙上尺反士合仮‧

況宋主英　武　勝夫　差（頭頓）　自愧無

合‧（尺反尺上乙上尺反士合仮‧合×）反反‧工尺‧尺反尺上乙上尺‧反尺上—

能（二頓）　師勾　踐。（上）（尾頓）（上句）

（例九）乙反長句二黃（平、子喉適用）　選自：歌殘夢斷　撰曲：勞鐸

句頓結束音：上句（上）　下句（合／尺）

乙反二黃合字序

（合仮合乙上・乙上尺・尺・尺反尺上乙上合乙合・）乂　尺反上乙上尺
銀　河　隔　開　飛　　渡　嘆　無　橋　卿　須　鑑　我

反尺反・合反合乙上・尺反尺反・尺上乙上合・上乙上・上乙上
乂
癡　心　情　絲　長　繫　繞　君　呀　往　日　你　　恩　深　豈　有　或　忘　那　舊　愛　苗　我　人　已　待

合・上乙上合・尺・合尺乙・上尺・合尺乙・上尺反尺・合尺乙・上尺反上・（上合乙
乂　　　　乂　　　乂
亡　怕　復　再　提　往　事　化　煙　何　堪　夜　聽　妹　哭　叫　生　存　已　是　到　殘　　宵
反合上乙上合・上乙上尺・（上合乙上

尺反尺・）上乙仮合・合乙上・（合仮合乙上尺乙尺上・）乂仮上上士合・乙上尺乙尺士尺
乂
尺反尺　今世難成　同命鳥，　　死神將喚召　　地府

士工尺上士・合・（尺上上士合仮合・）乙合・上乙上尺上反・工尺・反尺上乙上合合
乂　　　　　　　　　　　　　乂
路　非　　　遙　　　　艷　　　　曲已將　　　　隨人

乙、上尺上乙・上・（乙上尺反上尺乙・上・）乂尺上士合伬、乙合伬伬、乂伬伬伬・合
渺　　　　　　　　　　　　　　冷　　落琴　無

上尺上乙合乙上尺乙・（合乙上尺乙・）尺・六反尺上、上士上尺反・反尺上乙・乂
哀　　　　　　　　　　　調　　　　　黛　　眉難　再待　　台

尺反尺上乙上尺反尺上乙士合・（反尺上乙士伬・合・）反合反・反尺上乙・乂
君　　　　　　　　　描　　　　　　　三年歡　　聚十

反・伬伬合・（伬伬合合士合・）乙合反反・反尺上乙・（反尺上尺・反上乙上
載　　　　離（長句・頭頓）　　　望郎把相　　　　思

尺反尺・）上乙上尺反工尺・尺上乙上・乂、
乂　　　　　細　　　　　　　　　　表。（上）（尾頓）（上句）

（例十）乙反滴珠二黃（平、子喉適用），是乙反八字句二黃演變得來，不同處是第二頓下及尾頓連在一起，減了丁三叮一板，形成兩頓，上句及下句均有特定過序。

選自：蘇小小離魂　撰曲：梁天雁

句頓結束音：上句（上）　下句（合／尺）

⌜起的的一才鑼鼓⌝

（摑•的的各倉七的倉•尺反尺）　阮郎為　我　殉　反合乙•上尺反上乙上•工尺工六（上）（尾頓）

尺•（反尺反尺）上上乙尺•反尺上乙上尺反士合仮仴合　身（頭頓）　我有若失　群孤　反•反尺上乙上•（乙合乙　雁。（上）（尾頓）

上•乙合乙上上•乙合乙上•（上句）（過滴珠上字序）　已是歌　殘　琴　破（頭頓）　尺反六五六反•尺上士上•上尺反•（上尺

反尺反•（反尺反•）上合尺尺•反尺上乙士合仮合•上•上上士乙士合仮合仴合•（仮仴仮　更何堪色　笑　再向別　人　彈…（合）

合合•仮仴仮合合•仮仴仮合仮仴仮合•（仮仴仮合•仮仴仮合•）上•反尺上乙上反工尺•（反工尺反尺•）　往　事　堪　哀（頭頓）
（尾頓）（下句）（過滴珠合字序）

我願隨

上乙合・反尺上乙合・上乙上尺、尺反合乙上（乙合乙上上・乙合乙上・乙合乙

風　消　　散。（上）（尾頓）（上句）（過滴珠上字序）

痛

上反尺上乙上合仮合・尺乙上・反・尺上尺反工尺（上乙上尺尺・上乙上尺尺・上乙上

　　苦　分　　擔。。（尺）（尾頓）（下句）（過滴珠尺字序）

上乙合乙上・

尺反尺尺尺・反六工尺士上・尺反上尺反・（上尺反尺反・

恨我未學大　乘　佛　法　把你（頭頓）

尺上乙上尺・

上上反　尺反上・尺上上乙　合

你要稍　抑　悲　懷（頭頓）（轉乙反花）

反仮合・乙上・反・尺上乙・上一

把愚誠　諒鑑。（上）（尾頓）（上句）

（例十一）反線二黃　選自：紅鸞喜　撰曲：李少芸

句頓結束音：上句（上／六）　下句（尺）

反線二黃板面

（工六尺工六五六工尺工六·五六五生六上尺工反六

工·五六工六尺工尺乙士合士上合上仁合·生祀五·生五六反工

五生五六工尺工六尺·工尺合·士上尺·工六上）尺士上　尺工上·生·生五六工·

比翼鳥　雙　飛（頭頓）

（尺工上尺工六工·）尺上士合士·六工上尺（尺工尺）尺士上尺·工尺上士尺乙士合·

春滿巫　山　洞（二頓）　不復見花

士上尺工六五工·、（尺工上尺工六工·）六工尺上·尺工六工尺上士尺乙尺

飄

落（三頓）

乙士·上仁合士乙士·六工·六工尺上士上·尺工六五生五六工六尺工尺上上士·上

蓬。。（尺）（尾頓）（下句）（拉尺字長腔）

尺·（尺上尺工六生五六工六尺工合·六生五六工六尺工上·尺·）生·五祀祀

（過尺字序）

金　羽

五·（仜仜仜仜伬五·仿五六生·六、

衣（五）（頭頓）（過五字序）

工六工·六五六工六尺上尺工·工尺上尺工六·五仿五

（拉長腔）

五·生五六工·六五·六五六·（五生五六工·六五·工尺上尺工六·生

（過六字序）

五六反工尺、生生生反·六工六五生六·

合士合·合乙士合上·仩合士尺乙士合、

常日在　霧　　雲（三頓）

六·生五六工·尺上尺工反六反工尺·工六工尺上

飄　　　　　　送。（上）（尾頓）（上句）（過上字序）

五·仜仜仜仿五五·仜五六生·六生工六五仜五、五·生五生五六

霓　　　裳　　舞　（六）（二頓）

五生五六工·六五·工尺上尺工六·五仜五仜

仩上尺上·工六、五·生五生五六

工尺上尺工六工尺上尺工六·生

不　老　　春　娥（活動頓）（士上

五·六工尺上·尺工六尺上、仩合·（士上

五六反工尺上尺·工

反六反工工六·工六工尺上尺乙·上·）工·尺乙士·士上合·（仜合士上

、合仜合·）尺士仜合士·士上尺工　不羨　玉搔　頭（頭頓）

士尺乙士·士上尺工六·工、　不羨　樓　玉　宇（二頓）

在（三頓）

、生礼五生五六·生尺上尺·工六五六·生五生六·生五生六·生五六工　歡娛盡

中··（尺）（尾頓）（下句）（拉尺字長腔）　不言

上士上·尺工六五生五六工六尺工尺上士上尺·（尺上尺工六生五六工合·五

×上士上合仜合·六·六工尺上·尺乙尺士上合·（仜合士上　但念到懷　中　燕（頭頓）

、六生五六工六尺工上·尺·）士上合仜合·六·六工尺上·尺乙尺士上合·（仜合士上

（過尺字序）

乂
合仜合・）上・尺工六尺仜合・（士上合仜合・）合上士・反工尺六工尺乙

水　　般　情（二頓）　　惆悵舊　　歡（三頓）

、
士・（合上仜合士乙士・）尺・六五六工六尺・上尺・工反・六反・工尺工反工尺
　　　　如
夢。（五）（尾頓）（上句）（拉五字長腔收）

乂
士上（五六工六）尺、上・尺・六工尺上上・、工六工尺上士上・尺工
　　　　　　　　　　　　　　　　　　　　　　　乂
　　　　　　　　　　　　　　　　　　　　　　　　五六生五六工六

乂
尺・工尺工六尺工反・六工尺尺乙尺士合上仜合士上尺・六五仜仜五六生工六　五—

【第五節】二流（二黃流水）

二黃流水板簡稱二流。句式有長句二流（慢速）、二流（短句慢速）、快打慢二流（中速）及快流（快速）。

（例一）長句二流（慢速）　選自：紫釵記之燈街拾翠　撰曲：唐滌生

句頓結束音：上句（頭頓）（合）　（尾頓）（上）

【長句二流長板面】

下句（頭頓）（士）　（尾頓）（尺）

ㄨ
（工六工尺上士上尺工尺工六尺工乙士合合上尺·工尺合

ㄨ　ㄨ
士上尺·　六五六工六尺工上·尺·

ㄨ　ㄨ
合士·上尺仁合·尺乙士·上·尺工上·仁合·乙士上合·工尺上·
攜　書　劍滯京

ㄨ
合·（一才）（工反工尺乙尺乙士尺·工反工尺乙尺乙士合·工六尺工上·仁合
（過合字長序）

華路　有招　賢黃　榜掛　飄零　空負　蓋世　才華　（合）（頭頓）

ㄨ　ㄨ
士合士上合·尺乙士合士上合士仁合·尺乙士上合士仁合·

ㄨ　ㄨ　ㄨ
士仁合·尺士合工尺上士尺乙士乙合·尺乙乙士合尺尺乙乙士合·上尺士
月團圓　依舊人孤寡　尚憶鮑氏四娘　一席　話暢　論長安風月　牙，禁不住

ㄨ
尺仜合・上合上・工尺六工尺上尺乙・上
心　猿　意　馬。（上）（尾頓）（上句）

ㄨ（兩才）（六工尺五六工六・五六工尺
（過上字長序）

ㄨ
・工六尺上尺工上・尺工工上・
上・乙尺乙士合六・工尺工六・工六工尺上・尺乙士合士上・

ㄨ
佢話十郎詩　佳人常齒　掛霍家小　玉人清雅

ㄨ
士・合尺乙士・尺仜・合士上合・尺仜合尺
上尺尺仜合・士上尺乙尺乙士合士乙尺
慕　才甘　願洗鉛　華　今夕元宵　拜訪飛瓊　鳳駕（士）（頭頓）

ㄨ
士尺仜合士・（一才）（工反工尺乙乙士尺・乙尺乙士合士乙尺士・工反工尺
（過士字長序）

ㄨ
乙乙乙士尺・乙尺・乙尺乙士尺士・乙士合仜合士・反工尺乙尺士乙士・
ㄨ

反工尺乙尺士（ㄨ·）

【（如轉合尺花·過序）（工反工尺乙乙乙士尺·乙尺乙士合士乙尺士·尺乙士伬

仜合士·）】士工上士合工乙士·上工尺尺合上·尺工尺工·工尺一

望不見渭橋燈月夜 有一朵紫蘭

花。。（尺）（尾頓）（下句）

花。（尺）（尾頓）

（例二）快打慢二流（大喉） 選自：百萬軍中趙子龍 撰曲：勞鐸

句頓結束音：上句（頭頓）（合）（尾頓）（上）

下句（頭頓）（士／工）（尾頓）（尺）

快打慢二流長板面

（ㄨ尺乙·尺·尺士·尺乙·尺士六工尺乙尺士·尺乙尺士乙士·尺乙尺

士乙士·）五尺五尺 五工六 反工尺上·尺工尺上尺工（六五六工六工·六五六

夫人早懷 死念（工）（頭頓）

（過工字序）

工六工・　六工上　合　上尺工尺上尺（六工六尺工尺・六工六尺工尺・）尺上上合尺

捨生　存　孤。。(尺)(尾頓)(下句)(過尺字序)　苦煞了常山

趙子龍　(合)(頭頓)

士尺合・士合士上合士仜・合（乙士上合士合・乙士上合士・）尺尺合合　士尺尺

(過合字序)　不知如何　是好。。(上)

(尾頓)(上句)

上乙上（長鑼鼓介）（六工尺工六尺六工尺尺上尺乙士合尺合尺合士上尺乙士合士上・

(過上字序)

工尺工上尺上・工尺工上尺上・）合尺尺合工尺　乙士尺　乙士乙士合士（尺乙尺

強迫夫人跨　馬上　(士)(頭頓)(過士字序)

士乙士・尺乙尺士・）士尺尺尺士上尺尺工上・尺（六工六尺工尺・六工六

莫逞口舌　費　功夫。。(尺)(尾頓)(下句)(過尺字短序)

尺工尺・）尺合尺尺上合・乙士合士上合士仜・合（合上乙士合）士上上尺合・合

牽戎韁拉馬頭　(合)(頭頓)(轉合尺花)　莫怪我失儀狂

ㄨ ㄨ
士尺・乙士・上－
暴。(上)(尾頓)(上句)

(例三) 快二流(霸腔)　選自：白龍關　撰曲：蘇翁

句頓結束音：上句(頭頓)(六)　(尾頓)(上／工)

　　　　　　下句(頭頓)(工)　(尾頓)(尺)

快二流長板面

ㄨ　　ㄨ　　ㄨ
(上尺工六尺上合合上尺　工尺尺)

ㄨㄨ ㄨ
尺 六六(一才)
這 一陣(六)(頭頓)

ㄨㄨ ㄨ ㄨㄨ ㄨ
尺尺六 反 六工尺工(兩才)尺尺五工六 上尺工尺工(一才)
殺得我。(工)(尾頓)(上句)　人疲馬倦(工)(頭頓)

ㄨㄨ ㄨ ㄨㄨ ㄨ
六工六 士 上工尺上尺(兩才)士上尺上合合 上尺上上
跪地 哀鳴。。(尺)(尾頓)(下句)　恨宋兵似潮來(合)(頭頓)

ㄨ ㄨ
士 上合仜合(一才)合尺上上
漫山遍嶺。

ㄨ ㄨ ㄨ ㄨ ㄨ ㄨ
尺上乙上(兩才) 六尺工六尺尺工尺工(一才)士尺 工 上尺工尺上尺
(上)(尾頓)(上句)俺這裏筋疲力盡(工)(頭頓)　神智　不清。。(尺)

（兩才）

十士合合 ××士 上合仁合（上乙士合）合・士上・工尺・乙士 上一
（尾頓）（下句）奪路逃亡（合）（頭頓）（合尺滾花）尋 路 徑。（上）（尾頓）（上句）

（例四）揚州二流（專曲專腔）　選自：紫釵記之陽關折柳　撰曲：唐滌生
句頓結束音：上句（上）　下句（合）

二流短板面

（六五六工六尺工上・尺・六五六工六尺工上尺・）合工・尺上士上尺士
陽關　路　本是

平
合　六・五生五六工六尺・工尺乙士上合士合・士合士上尺工六・上
無　夢　到（上）

（上尺工六尺乙士上合・工尺乙士上合士上）六五工六五五生六
（過上字序）　眼底綠萋萋　愁殺王 孫

尺工尺・（反工尺尺乙尺士・反工尺尺乙尺士乙尺）合士上 上尺工六尺工尺乙士合士上
草（尺）（過尺字序）　紅淚　灑 青

合士合（上士合仜合伬・上士合仜合伬仜合）六工尺上尺乙士合士・上尺工乙尺乙士

袍。。（合）（下句）（過合字序）　花招　引　　柳攬　扶

合士　上仜合　合工上工尺工六尺工尺・乙士合士合・上士・上尺工六・

步　向離亭　誰識我辛　酸　懷

上一

抱。（上）（上句）

（例五）新腔二流（屬長句二流）（專曲專腔）

選自：梁山伯與祝英台之樓台會　撰曲：吳一嘯／潘一帆

句頓結束音：上句（頭頓）（合）（尾頓）（上）下句（頭頓）（士）（尾頓）（尺）

二流短板面

（六五六工六尺工上・尺・六五六工六尺工上・尺・）尺仜合合士・上尺工仜合合士・上尺工　映紅霞寒寺

上尺尺六工尺・尺仜・士上合仜合尺・仜合上・工尺上六尺合上尺乙士乙尺・

遠柳翠山　青景怡　然重重巒峯　和雲眷　和雲眷山川靈秀賞盡麗　色

ㄨ
尺仜合・仜合・士乙尺士・工尺合上尺乙士乙

天然（合）（頭頓）

合士乙尺上合・尺合乙士上合・上士上尺工合士合・）上仜合・士乙尺乙尺工

記臨歧　賢弟曾寄
（過合字序）

ㄨ
尺仜合合尺・尺尺乙尺乙士・工尺合尺六工・合乙士上尺合上・尺工六尺上・

語　在長亭嚀囑　早歸

旋解館速　歸　賢弟為我牽紅線　牽紅線

合士上六工尺・合士上・工尺乙士合士上尺工反・工尺上・反尺反六五

還贈我碧　玉　媒自薦。（上）（尾頓）（上句）（過上字序）

ㄨㄨ
上（乙士合仜合乙士合士上尺乙尺工反六反工尺工反六工尺六工尺上・反尺反六五）

（工尺譜）

　　　×　　　　×　×
（上尺上）上尺尺合乙士仜合乙士尺尺乙士合・士尺上上仜合乙士合・
我穿疏林掛住斜陽隊隊歸鴉　　　現映照鳥投林振翼互相叫聲　傳

　　×　　×　×
工尺乙工工士上上尺合士上尺六尺合士上合上尺合　尺乙士乙尺・仜合士
今已日落江頭惹我心撩亂　　心撩亂呀謀與英台　一　面（士）（頭頓）

（直轉士工花下句）綠瓦紅牆樓一閣，門前翠竹葉參天。。（上）（尾頓）（下句）
　士上仜合合工上　仜合上工士六工尺上

【第六節】西皮

西皮是一種近似京劇平調的板式，按平仄分上下句，有正線西皮及乙反西皮（平喉或子喉通用），按基本旋律填詞的曲牌體特點（但字音不那麼嚴格）。因此，它其實是板腔與曲牌的混合體。西皮還有一個特點，就是板面與過序都可以填詞演唱，反之，唱詞位置也可以作為過門或拉腔處理。

（例一）正線西皮　選自：古曲　撰曲：不詳

句頓結束音：上句（尺）下句（合）

正線西皮板面

乀」

（尺乙士上合士上乀）乙士上合士上、乀、、、

仁合上合士上尺合尺・合

士上尺工上）合工尺合上尺（六反工尺合士上尺）乙士合尺上尺、乀、、、

憑窗　看（頭頓）　　白雲碧　天　思　君　婦（二頓）

樓頭　凝　胸　恨　酸。（尺）（尾頓）（上句）

工　六尺合上尺　乀」　尺

乙士合　合　工士上尺乀」【六反工尺合士上尺　乀、

（乙士上合士合　六工六尺工尺）乀」】

（此句無限反覆續奏以托白之用）

（尺尺尺六六上尺・工尺合士上尺）乀」

上合尺工上尺工六工　上尺乙士合乙士

（過序）　怕聞喜　鵲　聲（頭頓）令閨人　腸　斷（二頓）

（士上仁合士、乀）上乀」　尺　乙士合　尺　工合士上　合士上尺　乙　尺士上合　士乙士乙

報　我聞　歸　期訊　無令妾身　夜　不成眠　望斷

、、、メ
尺上尺合・士上仜合
夫你歸旋。。（合）（下句）

（例二）乙反西皮　選自：歌殘夢斷　撰曲：勞鐸

句頓結束音：上句（尺）　下句（合）

【乙反西皮板面】

メ
「尺上乙上合乙上」
妹你俗世緣未了　記曾共種情
（尺上乙上合乙上尺・合乙
上合乙上尺合仮合上尺合尺・合乙
苗藕殘尚有千重絲　情重
上合乙上尺乙上尺、、メ）
似雙飛鳥　憐妹遭　逢血淚　飄（頭頓）悲今　宵
（六六反尺・反尺合乙上尺
上尺反上）合反尺反合上乙上尺
聲傳未見嬌　隔苑　牆（二頓）
反乙上尺、メ
心更焦　金　軀愁病困　當有藥療　皇天佑我嬌。（尺）（上句）
尺反乙上尺　反尺上乙合
反合乙上尺上乙合
【六反六尺・反尺合乙上尺
（乙合乙上合仮合・
反尺反六尺反尺）】メ
恨命薄似花劫後誰照料生來命也招
（此句無限反覆續奏以托白之用）
（序）（尺尺尺反六反尺上反尺尺合乙上尺、
反尺反六尺反尺）

乂「、、乂、、
上合尺反反上尺反尺尺反、、乂、、乂乂
半殘燭影暗　飄（頭頓）快將抱恨魂出竅（二頓）

上尺上乙合上乙（上乙合乙上尺乙）上「乂」反反
記憶往日情　悲中

「、乂、乂、乂
反合乙上「合乙上尺　上尺上乙合　上乙合乂」
仍笑魂漸已銷　嘆不再能唱別離調

尺上尺合・乙上仮　合—
七魄三魂　已搖　搖。。（合）（下句）

【第七節】　戀檀

戀檀是個板腔與曲牌的混合體，有正文、尾腔。有正線戀檀及乙反戀檀。板式分戀檀慢板（一板三叮）、戀檀中板（一板一叮）及戀檀二流（流水板），除戀檀慢板有固定規格外（平喉或子喉適用），戀檀中板和戀檀二流，每句字數及結束音都不受限制。戀檀的板面與過序都可以填詞演唱，唱詞位置也可以作為過序處理。

（例一）　戀檀慢板　選自：箭上胭脂弓上粉　撰曲：葉紹德

句頓結束音：　頭頓（尺）　二頓（合）　三頓（上）　尾腔（合

戀檀慢板板面
乂「
（尺乙士上合士上・六工尺工六尺工六五六工尺工六・工六工尺

上合士上•士上尺工合士合•」五六工尺工六尺工六工尺上合士上尺工尺「（尺乙士•

乙士上尺•上•工尺乙士上合士合•」　乙尺乙乙士尺　工六工尺上•

慰　娉　婷（合）（二頓）　莫　因　別　離　悲　不　馨（上）

牽　衣執　　　　　手（尺）（頭頓）（過序）

（乙士合合•士合士合•）乙士合仜•合士合仜伬士仮合仜•合一

（三頓）（過序）　　痛效勞　燕　哭破夜　靜　對　眼　情傷血淚拼。。（合）（尾腔）

（例二）　乙反戀檀慢板　選自：光緒皇夜祭珍妃　撰曲：李少芸

句頓結束音：頭頓（尺）　二頓（合）　三頓（上）　尾腔（合）

乙反戀檀慢板板面

ㄨ

（尺上乙上合乙上•六反尺反六尺六五六反尺反六•）

反六反尺上•合乙上•乙上尺反合乙上•」五六反尺反六尺六五六反尺合乙上

怨恨母　后幾番保奏不能為我

、尺反尺・
「

分憂(尺)(頭頓)(唱序)　真抱恨　累　妹　你　都不許訂白頭　(二頓)　怨恨母　后
ㄨ

（尺上乙・上乙上尺反）　ㄨ　、上・反尺上乙士合・（五六反尺反六尺、

忍心將你摧殘命已歸幽(尺)(重複頭頓)(唱序)　真抱憾　要令　妹　你　飲　恨

六五六反尺合乙上尺反尺・」
ㄨ

合士合・」

悠　悠(合)(重複二頓)

尺反上尺乙上尺　上尺上合乙・反尺六反尺上・合乙上　ㄨ

此生恨更憂　此生恨倍愁(合)(三頓)(拉尾腔收)。

（乙上尺反合士合—）」

(例三)　戀檀中板　選自：箭上胭脂弓上粉　撰曲：葉紹德

句頓結束音：每句順字取音

戀檀中板板面
ㄨ
「　　ㄨ　ㄨ　ㄨ
（士合六工尺六五六工尺工六・工六工尺上　士上尺工合士合・

ㄨ 乙士上合士合·）士 六 反工（五六工六工·五六工六工·）工尺上合工 六 上尺

（過序）

別 卿 卿（過序）

（乙士·乙士尺·）工尺工尺尺 六 士 上尺（尺乙士·乙士上尺·

鴛鴦散同哭 失聲

工六尺工尺·）尺工尺尺 淒然相看 目 定（過序）

情淚成枯 熱血傾（過序）

（尺乙士·乙士·乙尺士乙士·）合六 六

菱花空

（乙尺士乙士·）合上尺工上 士 上合（仕合仅仅·仅仅仁合·士上合士合·

顧影有如 隔 雙星母子 嗟嘆聲 我背身飲泣悲 薄命（過序）

上尺上合 上 工尺尺六 六 上·尺·尺工尺工尺

難禁生割鳳 凰情（過序）

士士六 反 六工（五六工六工·五六工六工·

罷了好 宮 主（過序）

士士六工·尺乙士工尺 尺 尺上乙上

罷了好 駙馬。

（例四）戀檀二流　選自：箭上胭脂弓上粉　撰曲：葉紹德

句頓結束音：每句順字取音

戀檀二流板面

ㄨ˩（士合上・乙士合上六工尺六工尺上・乙士上尺工合士合・士上

話別一聲淚已　傾（頭頓）

合士合・）工工五五工六　仜五（伬仜五仜五・仜五・仜五仜五・）尺工尺上・

曉天將曙　休

誤了行　程（二頓）

士上合士合（伬伬・仜伬仜合・士上合士合・）尺尺　合士上・尺工上・士合上上・

宮花　情　義永（三頓）　長拜領

（士合上士合仜士伬仜　合ㄧ　合ㄨ）（尾腔）

（吊慢）痛哭分散話短情莫　罄。。（合）

# 歌謠體系

歌謠類板腔結構的腔調，分別有南音、木魚、龍舟、清歌等。以上板腔唱式，格律基本相同，只是分別用不同行腔唱出。歌謠類所有的唱腔除南音外都是清唱，沒有音樂拍和，故此處只討論南音。

## 【第一節】南音

南音是歌謠類之一，它有起式：十字句，分三個頓（三字、三字、七字）；正文分前聯及後聯，每聯分別有上句及下句，皆為七字句。前聯、後聯可循環使用，最後以後聯下句拉腔結束。

（例一）正線南音接乙反南音　選自：錦江詩侶　撰曲：陳冠卿

句頓結束音：起式　頭頓（上）　二頓（尺）　尾頓（合）

前聯　上句（上）　下句（尺）　後聯　上句（上）　下句（合）

正線南音短板面

〆（工六尺工尺合士・合士上・工尺六工士合一）

（散板）（起式）無 一 語（上）（頭頓）士合・尺・乙士合・上乙上・（工尺工六反工六）尺上尺・工・尺乙士合六・五反工（尺）（二頓）慰 姐 哀

尺・（工六尺合尺・）工・尺乙士合・上乙士合・上尺工（尺工六反工・）士合上・合上尺合乙 空 攜 玉 手 踏 寒

士合・（士合仁士伬仁）工・六尺士上士合合工・（工尺工六反工・）合仁合台。。（合）（尾頓）（下句）（前聯）姐 若 明 妃 臨

尺・工尺上・（工尺工六反工・）尺尺尺〆 塞 外。（上）（上句）我 似 漢 皇 淚

尺・工尺士上・（工尺工六反工・）尺尺尺〆（工六尺士上士合工・（工尺工六反工・）乙尺

尺・工士合六・五反工尺・（工六尺合尺・）士合・上乙上・士合工・（工尺工六反工・）乙尺 士合・上乙上・士合工・（工尺工六反工・）

滿 腮。。（尺）（下句）（後聯）（此後）萬 里 橋 邊

ㄨ
合仕合・工・、尺工士上士上・（工尺工六反工・）上六」　　六工乙士合工上・（工

人　不　在。（上）（上句）　（只有）望空　　　　　　翹　首

尺工六反工・（工尺工六反工・）士・尺上尺合上尺乙・士合・（士合仕士伏仁）尺上合上上乙士合・

候　姐　歸　　來。。（合）（下句）（前聯）　君你情　　　濃

ㄨ
上・尺工・（工尺工六反工・）

似　酒　　　　深　　如　海。（上）（上句）

ㄨ
上尺・六工尺乙・士合・合合上・（工尺工六反工・）乙尺・合・上士合六・五六反尺・

為　奴　憔悴　　　　　　　　為　奴　　哀。。（尺）（下句）

【轉乙反南音】

（反六尺反尺・）（後聯）怕我歸　　　期　渺　渺

上上尺・反尺上乙上合仮合・上乙上尺（尺反六五六反・）

期　渺　渺

上反工尺・尺・尺上乙合・乙・尺上・（反尺反六五六反・）六・五六反尺反上士上・尺尺反・

你　空　痴　　待。（上）（上句）　　　（歸也）花　　　黃　葉　謝

（五六生五上）尺上・尺反・六五六反尺反上尺上・合乙上尺上乙合乙乙上・尺上乙上
未可伴琴　台　（拉長腔）

（過合字長序）
尺上乙合乙上合士合・六・五六反尺反上・反上尺尺反六・生五六反尺反六
未可伴琴　台　。。（合）（下句）

、反尺・乙上尺・上乙尺反尺上上乙合・乙上・乙尺・乙仅仮合士合・（尺上乙上合
未可伴琴　台　（下句）

（前聯）
詩　人　不　老　　春　常
尺・反尺上乙上合仮合・尺・合乙上・（反尺反六・）尺反・尺上乙合仮合・

乙乙上（・反尺反六五六反・）六・五五尺反六・反尺上尺・尺反六六上士上・
在。（上）（上句）（你有）花　般　才　貌　在我心底長

六・六・五六反尺・（反六尺反尺・）反・乙反上・上合上乙上尺・（合上乙上尺・）合仮合・
開。。（尺）（下句）　攬草　結同　心　盟

乙·上乙合·尺·反上·（尺反六五六反·）乙·上尺反上·尺反尺仮合·（尺合尺上乙上）

ㄨ

未　　改。（上）（上句）　莫慮別　有　佳人

ㄨ

乙上士乙士合仮合伬仮合·士上·乙士乙士合仮合伬仮合—

伴鏡　　　台。。（合）（下句）（拉腔收）

（例二）　正線南音、乙反南音轉乙反流水南音

選自：寶玉偷祭瀟湘館　撰曲：陳冠卿

句頓結束音：起式　頭頓（上）　二頓（尺）　尾頓（合）

前聯　上句（上）　下句（尺）　後聯　上句（上）　下句（合）

正線十板南音板面

（上合尺·工尺上乙上尺工六合·尺工合·五六工六尺·五六工六

ㄨ、　　　　　　ㄨ、　　　　ㄨ、

尺工尺乙士上合·上合士上尺工六·工尺上·尺工六尺反上·尺上尺反

ㄨ、　　　　ㄨ

六合反·六五生六合·生五六工六尺合尺·生五六工六尺合尺·工尺乙尺乙士合士仜·

、合仜合士上・五六工六尺工尺合士合上・士合、

尺工尺合上・工尺、、尺工尺・尺・（工尺工六反工・
（起式）初　杯　酒（上）（頭頓）

尺上尺・工・尺乙士合・六・六工六尺・（工六尺合尺・）工・六工尺上尺・工・尺乙士合・
祭　瀟　　　湘（尺）（二頓）　　　生　自　銷　魂

（工尺工六反工・）尺工上・士合上尺乙・（合仜士伬仜）工・六工尺上尺・
死　斷　　　腸。。（合）（尾頓）（前聯）　景　物

工・尺乙士合・（工尺工六反工・）合仜合・工尺・工尺乙士上・（工尺工六反工・）
依　然　　　人已回　天　上。（上）（上句）

空　　餘　竹　葉
工・六工乙士合・工・尺乙士・（工尺工六反工・）尺上尺・合上士合六・工尺・（工六
叩　門　窗。。（尺）（下句）

尺合尺・）工メ六工尺上尺・合乙士合（尺工六反工・）尺メ工尺上・尺乙士合・
（後聯）風　動　簾　櫳　秋　雨

尺メ工上・）（工尺工六反工メ）上・尺工、六工乙士合上・（工尺工六反工メ）尺工・
響。（上）（上句）　葬　花　人　渺　花　也

尺合上尺乙メ士合・（士合仜士伬仜）
淒　涼。。（合）（下句）

【接乙反南音】（起式）二　杯　酒（上）（頭頓）

（尺六反尺）乙上乙・尺・上乙合・六六反尺メ（反六尺反尺・）合上尺上乙合仮合・
奠　瀟　湘（尺）（二頓）　前　塵

乙合乙・尺反合・尺・反上・

乙、上合乙・（尺反六・六反）尺上士・仮合仮合・（仮合伬仮合士合・）反・反尺反
舊　事　化作一夢黃　梁。。（合）（尾頓）（前聯）空

上・士合仮・伬仮合・（尺反合・尺上乙上）反工尺・乙・上乙合・尺反上・（尺六六反
有　瑤　琴　難再親　玉　掌。（上）（上句）

上士上‧尺反六六‧六反尺‧(六‧六反尺‧)六尺尺反‧上士上‧六‧六反尺‧(反尺反尺‧)
園　　中菊　盛　　那個寫　詞　章。。(尺)(下句)

(後聯)合‧反尺上乙‧上‧反工尺‧(尺上乙上)合仮合‧尺反合‧乙‧上‧(尺六六反)
正是離　恨 有 天　　難　補　石。(上)(上句)

合‧上反尺上乙上合仮合‧合乙上‧(合乙‧)尺反上‧上‧士合仮合伬仮
行　　　雲　無　夢　　苦　襄

、(仮合伬仮合士合‧)【轉乙反流水】(起式)三杯酒(上)(頭頓)
王。。(合)(下句)

合‧　　　　　　反反尺尺反上‧　六六六反尺‧‧　反反反尺反‧士
　　　　　　　哭瀟湘(尺)(二頓)　瀟湘妃子 莫

士仮合　　　　尺乙反合‧合乙上‧　　上仮合上乙‧尺合反尺
望還陽。。(合)(尾頓)(前聯)燒頁紙錢　來奉上。(上)(上句)你黃泉有路　好還鄉。。(下句)

(後聯)祭奠來遲　求妹諒　　(吊慢)
上乙仮合‧合反乙上　　合仮合‧尺反合‧乙乙上‧(尺六六反)尺‧反尺上乙上
　　求　　妹　　諒。(上)(上句)　諒我偷

　ㄨ
、合反•尺上乙•（反•尺上乙•）尺上士•上士合仮合伬仮合士上•士乙士合仮合伬仮合
來不易　苦斷肝　腸。。（合）（下句）（拉腔收）

（例三）正線南音轉乙反南音　選自：人生長恨水長東　撰曲：譚惜萍

句頓結束音：起式　頭頓（上）　二頓（尺）　尾頓（合）

前聯　上句（上）　下句（尺）　後聯　上句（上）　下句（合）

正線八板南音板面

工尺上尺工合尺工合•五六工六尺•（五六工六）尺、工尺乙
再訪沈園哀　蟬泣　秋風　相思死結

ㄨ
士上合•上合士上尺工六•尺六工尺上•上尺工六尺合尺•工尺乙尺乙士合伬
萬縷情　永恆濁世中　承擔千般痛　哪得補　天　媧娘功　恨海有渡慈

ㄨ
合伬合士上•（五六工六）尺工尺合士合上•士合士合伬合伬•士伬仮伬合　尺工尺合
航送　青衫飄零斷腸客　問人間可有玉兔丹　楊枝續命水　今生姻緣

、士合上•尺六工士合（散板）合工尺•合士合上•（工尺工六反工•）工工尺•合上士合

未了他生應重逢（起式）人生　長恨（上）（頭頓）

東（尺）（二頓）

、六•五反工尺•（工六尺合尺•）工•上工尺工上尺工士•（工尺工六反工•）

楓葉

ㄨ工•尺乙士合上•尺六工尺上乙（士合仜士伏仜）合上•尺乙士合尺尺工上•

（工尺工六反工•）合仜合•工尺•工尺乙士•上•（工尺工六反工•）

南柯

紅•••（合）（尾頓）　（前聯）前

初　黃槲葉　塵恍似

夢。（上）（上句）

醒後

、合上士合（尺工六反工•）乙尺士上士上合•六•五反工尺•（工六尺合尺•）合仜合•

猶聞　是夜　鐘。••（尺）（下句）　（後聯）不是桐

、工•尺上士•上尺工•（工尺工六反工•）合仜合•工尺乙士•上•（工尺工六反工•）士工

花　別戀　桐花鳳。（上）（上句）　怎奈陸家

上、尺六工尺上乙士合士上（尺工六反工・）

仩士上・工尺合上尺乙・士合・（士合
無 地　　　　　　可 相 容・・（合）（下句）

【轉乙反南音】
（前聯）可嘆陌　路　蕭　郎

尺上乙・尺上乙上・反尺・上乙合・（反尺合尺上乙上）合仮合・
可　　　　　　　　　　　　　　　　　不受人

反・反尺上乙上・（反尺六六反）仮・合仮合、尺上乙上尺・（反尺反六・六反尺反）
情　　　　　　　　　　　　如　灰　爐　　　　　　　　已

尊　　重。（上）（上句）

乙・上尺・上乙合・六・五六反尺・（反尺反尺・）上、反尺上乙、士合仮合仮仮仮・
被冰　　　　　　　　　　　　　　封。（尺）（下句）

（反尺合尺上乙上）合仮合・乙尺上乙合・上乙上・（反尺反六・六反尺反）反尺・反
　　　　　　　　　　　　　　　　　四　十　年　前

才　邁　　　　　　眾。（上）（上句）

（反尺合尺上乙上）合仮合・尺反乙・上・（反尺反六・六反尺反）士合上・尺合上尺乙士
　　　　　　　　　　　　　　　遭　　　　　　　　　　　今已漸癡

尺上乙上合仮合・尺反乙・上・（反尺反六・六反尺反）
逢　慘　變

合士上・士乙士合仮合伬仮合士合・」
（尺上乙、反尺上乙合乙上合士合・六、五

聲。。（合）（下句）（拉腔）（過合字長序）

六五六反尺反上・反上尺反六・生五六五生六五六反尺反六
（前聯）陸　游
乙上上・乙合仮合

豈　是　無　情　種。（上）（上句）
尺反尺上乙・（尺反尺上乙・）仮合伬仮合、乙尺・反上・（反尺反六・六反尺反）上・反
無奈去

尺上乙上合仮合・合、乙上・（尺反尺反）乙乙上・尺・上乙合・工・工尺工
留　難　抗　舊　家　風。。（尺）（下句）

尺・（反尺反尺・）

**【接流水南音】**

（後聯）休妻不受　人嘲諷。（上）（上句）　衣服隨時　換幾重。。（合）（下句）
反反反乙・合反尺反上・　尺乙仮合・乙尺士合
乙尺仮合・乙乙六反尺・
合上反・合反尺反上・
合上仮合・尺上

（後聯）除卻卿卿　無可寵。（上）（上句）恨海沉淪　十二峰。。（尺）（下句）（後聯）長與劉伶　稱伯

メ
乙上・　合仮合乙上・
仲（墜慢）情　何　痛。（上）（上句）從　此後觀音座　前

メ
合乙尺尺尺乙上・反尺上乙上合仮合・
合乙上・（反尺反六・六反尺尺反）乙上・尺尺・士合仮合伬仮合乙上・
無玉女　剩泥雕木塑　一金
童。。（合）（下句）（拉腔收）

メ
合・（尾聲樂句結束）（上上士乙士合仮合伬仮 合ー）

（例四）乙反南音　選自：明日又天涯　撰曲：梁以忠

句頓結束音：起式　頭頓（上）　二頓（尺）　尾頓（合）

前聯　上句（上）　下句（尺）　後聯　上句（上）　下句（合）

乙反南音長板面
∟（尺反上・尺反六尺、尺反合・乙上合・六・五六反尺・六五六反

尺反尺上乙上合乙上尺、尺反六・尺反尺反上・尺反上・尺反六

尺反尺上乙上合乙上尺反六・尺反尺反上・尺反上・尺反上・尺反六

尺合尺・反尺尺上乙士合士仮・乙合仮合乙上・六反尺、尺反尺合乙上・合上士合

、仮合士・伬仩伬仮合・六反尺反尺合乙・合乙上・仮合伬仮

處（上）（頭頓）　　（起式）腸　斷

、乙上・（反尺反六・六反尺反）　反・六反尺上士・六・五六反尺・（反六尺反尺・

、尺乙上・反尺・上乙合・（反尺反合・尺上乙上）乙乙上・尺反尺上乙・合、（仮合伬仮

強　成　詩（尺）（二頓）

帶　淚　揮　成　薄倖

上尺乙上・反尺・上乙合・（反尺合・尺上乙上）合・上反尺上乙・合、（仮合伬仮

詞。。（合）（尾頓）

合士合・合仮合・上・尺反・上乙合・（反尺反合尺上乙上）合・上反尺上乙合仮合

、才　子　佳　人（前聯）

上乙上・（反尺反六・六反尺反）尺反・六反尺上士上・反尺反上尺反・（反尺反上尺反・

幾見諧　連

理。（上）（上句）浮　萍　易　散

上尺反・尺・上乙合・六・五六反尺反・反尺尺・反・六反尺上士上・生・圯五六

柱　　依　　依。。（尺）（下句）（後聯）我便欲　　留　歡（拉拋舟腔）

五六五六反尺反尺・（六五六反尺六・六・上尺・（過拋舟序）、六五六反尺六・六・上尺・六五六反

尺六・六・上乙上・尺反尺上乙・合・六五六反尺、反尺・反尺上乙・合仮合・乙

我便欲　　留歡　　悲　　無

上乙上・（反尺反六・六反尺反）六・五六反・六生五六反尺上尺反・（五六生五上）

且將　　　　　弦斷　　　不復

計。（上）（上句）

反・六五六反反尺尺反上　尺上乙合士合・

唱新　詞。（合）（下句）（拉腔收）

經典曲目賞析

# 一代天嬌

演唱⋯⋯紅線女　撰曲⋯⋯陳冠卿

麥惠文粵曲講義：傳統板腔及經典曲目研習

## 簡介

一九五一年，紅線女在寶豐劇團演出《一代天嬌》，是創造「女腔」的第一階段。後來，「女腔」經過不斷豐富發展，形成了風靡海內外的「紅腔」。紅線女曾經說：「過去在太平劇團從來沒有主題曲唱，演出《一代天嬌》唱主題曲是一種新的嘗試，心裏又緊張又高興。」撰曲人陳冠卿也說：「『紅腔』確實是從《一代天嬌》的演出開始形成的。我對紅線女的戲路和曲路都比較熟悉，覺得她不應該只停留於唱快慢板、快中板一類的板腔，可以運用多種多樣的板式曲調，更充分、更準確地抒發人物的思想感情。所以我在設計寫作《一代天嬌》的主題曲時，用新創作的小曲【雪底遊魂】開頭，接下去轉【反線中板】、【長句二黃】，這樣的唱腔安排，可以幫助紅線女用更加豐富、更加飽滿的歌音，去演繹人物複雜的情感。」

《一代天嬌》的故事，假託古代秦、晉兩國王子因爭奪皇位和美女天嬌而交惡的故

事來編排，情節曲折，人物關係糾葛複雜，戲劇衝突十分緊張。紅線女從理解人物感情出發，去處理這段主題曲腔調的旋律，通過對音色、力度、語氣的掌握，更準確地表現了人物感情。

一九五三年，美聲唱片公司把主題曲〈一代天嬌〉灌成黑膠唱片發行，在港澳和東南亞大受歡迎，成為「女腔」的代表作之一。

《一代天嬌》乃紅線女的「女腔」代表作之一。曲首【雪底遊魂】是撰曲人陳冠卿特別為此曲創作的小曲。紅線女的聲音條件特別好，音質嬌媚、清脆玲瓏，中高低音都能運用自如。

此曲【反線中板】極能體現出「女腔」的獨特唱腔，如「幸福已隨風消逝了」的「消」字拖腔，運用獨特的滑音來表現曲中人的心情，由高音滑至低音，從音樂旋律中呈現幸福消失了的感覺。

「女腔」特別着重跳躍、撇字的歌唱技巧，常用嗲音和滑音處理饒有意義的曲詞。

反線中板

六五五・五六工 义 生・疘五六五疘・五 义 六六生・五六工・六
嘆此一　代　天　嬌　　變作一　　地　　嘅

上尺上尺工六尺、・工・五・六尺工上・六五疘・五一生」工六 义 义
残　紅　幸福　已隨　　　　風　消　逝　了。

「恨海情苗」中「苗」字的拉腔，緊接下面「當日一頁銅琶歌」的「琶」字拉腔和「落在呢個苦命嬌嬈」的「苦」字及「嬌」字拉腔，亦充分體現「女腔」的特色。

反線中板

六工尺 六工尺上上、・义 六工尺上上尺工六尺 义 五・六工上、义 五・六工上 生・五六工」
呢朵晉宮　花　　　竟　種　在秦宮　　地

六生五工工 义 六工六上・五六反六五生六・合士上尺工六尺上乙士合仮仜仜・合 义
惹出一段恨　　海　　情　　苗。

上、义 五工五工上上・尺上尺工六尺工尺・六五疘・五生、义 五六工・五
當日一頁銅琶　　歌　今・五六工・五　日　都

麥惠文粵曲講義：傳統板腔及經典曲目研習

ㄨ六工上尺、ㄨ
六工六生五六工六尺・六五生五六　ㄨ
變了斷腸詞　試問有

工尺、　ㄨ
六工尺上、尺工六尺　ㄨ
哀　哀

ㄨ
上尺工六工尺尺上士、ㄨ
苦　命　嬌

六工六生五六工六尺・六五生五六
生五六工六・六五生五六
誰　知　　曉。

工工乙尺上乙士六・工尺上・工尺、
嗰一個亂　倫慘　　劇

六五六工尺工尺上士上尺工　ㄨ
嬈。

士士工上
苦　落在呢個

在這段反線中板尾句「額裂與頭焦」中「焦」字的處理，是根據紅線女的聲音條件創造出來的，也是她的專腔。

反線中板

……………
（省略）……
兩王　爭

ㄨ
六上、ㄨ生仜・五六五生仜　ㄨ
生五六工、ㄨ五五五六
位　不應把那

五工尺尺・六生五六工
陰謀弄　唉逼要額

ㄨ
生六工・生五六工六
裂

ㄨ
上合合六六六六五、上
與頭焦。。

直轉二黃慢板後的「筆劃難描」拉了一個長腔，旋律將曲中人抑鬱的心情表露無遺。

二黃

ㄨ
尺尺士合仜合」上尺乙士、乙上乙尺・工尺・工反六工六工尺尺乙
嗰　一頁　秦仇　晉恨

ㄨ
士・乙士乙尺・尺士尺・工六士合上仜合士上・上尺工尺乙士合士上
真係筆　　劃難　描

ㄨ
尺工合」反工尺尺乙士・乙士・上尺工反六工反工尺上・尺工六上」

尤其特別的是，她在最後的「人海狂潮」的「潮」字用了長京腔旋律，特具變化色彩，十分動聽，足見她的聰明。

二黃

（省略）……試問我有　何　顏　面　再生在於

上士上上尺工六工尺尺士合仁合、仁合・合士乙尺士
「上工士工」上工士乙尺

人仁合上尺乙士合仁合・上尺工六工尺乙尺士、
海　　　狂

仁・仁合上、仁・仁・工尺上合士乙尺

士乙士合仁伬仁伬
潮。　　士上仮・士仮仁仁伬・仁仮・士仮仁仁伬士仮・仮

仁士伬仁仁伬・仁合・合仁合士合尺尺・上士士　合（墜慢）
仁士仮仁伬士仜仮士・仮

紅線女在傳統旦角的基礎上，融入京腔、崑腔及西洋美聲唱法，創造出著名的粵劇唱腔「女腔」，把粵劇旦角唱腔推展到嶄新階段。

# 一江春水向東流

演唱｜冼劍麗　撰曲｜朱頂鶴

## 簡介

一九四七年，上海出品電影《一江春水向東流》，十分賣座。一九五六年，南聲唱片公司把它改編為同名粵劇唱本（或稱「長篇粵曲」），由鍾雲山、冼劍麗、郭少文、伍木蘭等灌錄成唱片。至於撰曲者，多說是朱頂鶴，也有說是潘焯。

電影《一江春水向東流》講述一個男人和三個女人之間的故事：上海某紗廠女工素芬，賢淑善良，在夜校讀書時結識教師張忠良，結為夫婦。忠良奉命隨軍後輾轉抵達重慶，流落街頭時求助於戰前已認識的交際花王麗珍，透過她在其乾爹龐浩的公司謀得一職，自此忠良日益墮落。素芬則在對丈夫的思念中帶着婆婆艱難度日，後來她來到上海，在做幫傭時認出了忠良，丈夫的所作所為令素芬萬念俱灰，最後投身黃浦江自盡。粵曲版本的《一江春水向東流》卻是大團圓結局。

冼劍勵獨唱的〈一江春水向東流〉，敘述了素芬面對滔滔江水感懷身世的悲痛。

賞析

〈一江春水向東流〉是冼劍勵的代表作之一。尤其在曲首一段，頭架尹自重的「合尺首板」成為經典，寸度和快慢、鬆緊拿捏得非常準確，與唱者唱「催步履到河堤」配合得天衣無縫，帶出氣氛和曲情，開首便有一種先聲奪人的效果，讓聽眾想要追聽下去。「愁對一江春水」一般用「一江春水」的「一」字作板位，但她改為以「愁」字作板位，並以重複兩次的安排，加強「愁」在此曲的感情演繹，與劇情配合，表現出曲中人的憂愁、悲哀與無助。

合尺首板

（生－仁·）·五六工六五生·六－五生六·反·工六工尺上·尺工六

尺－上·五六·尺·工尺工反六工·尺乙士上合·尺六尺工尺合士合上乙士上

尺工反六工六工尺上尺工尺工尺上士乙合仁·合士上 合·工六工尺

| 唱曲 |
|---|

上‧ㄨ尺‧ㄨ六‧工六乙士合仜合‧六上‧尺工六‧ㄨ工‧尺‧）

六‧ㄨ工六尺‧乙士合‧上‧尺上‧尺工六工‧六工尺工工‧尺‧

催　步履（尺）

（生—仜‧）上尺上‧仜‧合‧上‧尺乙‧士合仜合仜‧合—

上尺工六工尺—（生—仜‧）五六工六五—六—五生六‧五反‧六工六乙士乙士合仜合上‧尺

到
河堤（合）

尺工反六工六工尺上‧乙士伬仜合仜‧（五生六‧尺‧工反六工‧尺乙士上合‧尺‧工尺工六尺六尺合士合上乙士上‧合—）合上‧六六‧六‧工尺上‧尺工‧

愁對　一江　春

ㄨ　　ㄨ　　ㄨ　　ㄨ　　ㄨ　　ㄨ　　ㄨ　　ㄨ

尺・合上・六・六・工尺・工上・乙・士合仁合士上・合・士合上・尺

水　愁　對　一江　春　水（尺）。

ㄨ　　　ㄨ　　　ㄨ

上尺工六・工六工・尺工尺ー（·）

【反二黃慢板】的「樂敍天倫」的拉腔起伏變化亦別具特色。

反線二黃　　我記　當初

ㄨ」、「(ㄨ」」」) ㄨ、　樂敍天倫（拉腔）・生五・生五生五六工・

ㄨ

、工・六工六工尺上・尺工士・尺上士上・工六・五生六・

【反線二黃慢板】的「為國馳驅」直轉【反線教子腔】，腔尾的「上」字轉合【乙反二黃合字序】開始的「合」字，接駁得恰當、自然。

反線教子腔

上上尺尺合上尺、、「上上合合上尺、、乂
我與家姑和愛子　故里重回嘆向誰靠倚　子　六・反工尺工六尺・工

尺工尺乙士乙士・乙士合仁合仁合士上・尺乂、尺乙尺士・上・
牽衣下淚　更令娘　沉痛　心片　碎

過乙反二黃合字序　（反尺上 [合] 、・反尺上合仮合乙上尺反尺上乙上尺反尺上乙上

合仮合）

全曲的鋪排以【合尺首板】、【二黃慢板】、【南音】、【反線中板】轉【爽二流】，最後以【合尺滾花】結尾，配合洗劍勵獨特的唱腔，充分表達曲中人的不幸遭遇和悲痛心情。

# 三夕恩情廿載仇

演唱
林家聲
李寶瑩

撰曲
葉紹德

盧丹

## 簡介

《三夕恩情廿載仇》是林家聲在一九六八年演出的新戲。故事版本源於《蘭貞闖嚴府》，講述儒生范文謙一家被害，幼歲逃亡，懷着血海深仇，寄居寺門，邂逅宦門千金，以為入贅權門，可掩藏身份，豈料嬌妻是仇家之女，國恨家仇，夫妻恩情，難捨難離。全劇分為「結緣」、「入贅」、「驚變」、「盤夫·放夫」、「攔江」五場，根據林家聲憶述，他與編劇盧丹及葉紹德就故事情節一段一段的研究，第四場「盤夫·放夫」，文武生與花旦需要演出接近一小時的對手戲，是一大挑戰。[1]

該劇於一九六八年八月十九日在普慶戲院首演，演員有林家聲、陳好逑、靚次伯、李奇峰、任冰兒、譚定坤、李碧霏等；其後再拉箱往高陞戲院演出，兩台共演了十一場。同年，編劇葉紹德把第四場「盤夫·放夫」改寫成唱片曲〈三夕恩

情廿載仇〉，由林家聲、李寶瑩演唱，朱慶祥擔任頭架，天聲唱片公司發行。葉紹德在唱片版把原來的曲白加工精煉，例如妻子追問丈夫神色有異的原因那段戲文，舞台劇本全用口白，非常累贅，後改為【梆子慢板】板面連序唱出，聲情並茂，成為經典唱段。

一九八四年，林家聲為中國戲曲節重演《三夕恩情廿載仇》。他重新整理劇本，去蕪存菁，其中第四場「盤夫・放夫」便採用了唱片版本。

賞析

〈三夕恩情廿載仇〉整首曲充滿戲曲味，曲中有戲，戲中有曲。他們也當作一齣折子戲的形式去編排，戲味十足。[2]

曲首以【撞點鑼鼓】接【梆子中板板面】襯托旦角出場。李寶瑩把這段【中板】唱得很工整，字正腔圓，落落大方，令聽眾聽得十分舒服，在花旦的唱腔上堪稱典範。

（旦）［士工中板板面上場］　（板面省略）

ㄨ、合仜合·（合仜合·）上·乙士合仜、（合士乙士合仜ㄨ一）工·尺上尺工六尺
雲　　　　　　　　　破　月　來（頭頓）　　　　　　　　　花

弄
乙士合·尺·六工尺上（六工尺上）士·尺乙士尺士ㄨ、
影。（上）（尾頓）（上句）　念　　郎　苦

士·（工尺乙尺士）士上尺工上ㄨ、尺乙士合仜·合士上合·（仜合士上合）ㄨ、
讀（頭頓）　　　伴　孤　繁。（合）（尾頓）（下句）

三
工·尺上·（工六工尺上·）士合士上工六尺尺工六尺·（上尺工六尺一）
日　關（頭頓）　　　　　　　　　　　　　睢（頭頓）

同
仜合士尺乙士合仜合·乙·士合士·上尺工上（六工尺上一）上·尺工六尺上ㄨ、士乙士合
賦　詠。（上）（尾頓）（上句）　　　　　　　遠

勝
上·士上·工六工尺上尺工·尺·（上尺工六尺一）上·尺工六尺上ㄨ、
天　仙（頭頓）　　　　　　　　　　百　日

仁合士上合・
情。。（合）（尾頓）（下句）暗恨宋玉才（頭頓）

乙士上・乙士合仁、（士乙士合仁合仁・）工六尺

乙・士合士上・尺工六工尺尺上、（上尺工六尺工尺・）真

任性・（上）（尾頓）（上句）總不念晚來風（頭頓）

撼花鈴・・（合）（尾頓）（下句）

上尺工・尺乙士合仁・合士上合・（仁合士上合ー）

其後生角以【散板】出場，開始唱得略爽，顯現出主角激憤的心情；唱至「返妝樓」三字吊慢，主角的心情出現變化，流露出要為國仇家恨斬斷夫妻恩情的複雜情感。及至「正是相見爭如不見，有情卻似無情」兩句，忐忑不安的情緒表露無遺。

（生）排子頭反線樂引 （散板）（五六ー伬生ー）尺尺 生生・五六反六工ー
前仇 不堪 認

五六工ー（江江江江江江江江・）六士六・工尺上・尺工工尺工工尺工・尺ー
好夢 今全醒（呀）

（尺工尺上尺工尺上尺工尺上　尺—）（略爽）

喫胭脂　網

✗六✗六六六✗工尺上✗尺✗（上尺工六尺上）、

✗尺工尺上尺✗五✗、生五六工✗（六五生五六✗工）、錯將仇讎碧血鑄　恩

原是狼　虎　阱

情✗尺✗（工六反工尺上✗尺✗）尺工乙✗乙士上尺工✗（尺上尺工✗）六反工✗生生五生六　惹下孽和　冤　說甚三生　證

（五反工尺工六✗）工尺乙士工士上尺✗工✗五六✗生五六工尺上✗、五六工✗六尺五　身似籠中　鳥　未敢洩　真　情只怕未　向仇家

尺工反六工✗六尺六士六六工尺上（吊慢）六六✗工尺上✗（尺工六工尺上尺上✗）、來索命　早已屍橫枉死　城　返妝　樓

✗生✗五六江✗六五生六✗（工尺上士上上）合✗士上合✗尺✗六工尺上✗（工尺工上✗）六✗五反　心✗五六✗自　警　謀　擺　脫　費　經

丶✕
工尺工六上（尺合士上丶）生六工六工丶生丶孔五六五生六丶尺上六五六工尺上合丶
營

✕
拗折合

歡花

毀碎鴛鴦

✕
上丶尺工丶六五工五六尺丶六江六五反六工尺工六上—
證　這都是先人作孽　後人承（散板）　正是相　見爭如
六工生丶五生六丶六士

✕
不見　有情卻似　無情（行板）但
六五上尺工丶尺乙士丶尺尺乙士上尺工　上
尺工

✕✕✕
尺生六六（六工尺工六）工工尺工反六工尺　上（
隨機應變　步步為　營（各查各的的撐　的嘟查撐查的撐）
工　工生孔五尺工反六工尺尺六
工尺上　尺乙士尺合士上（工尺上尺乙士尺合士上）
願三更能脫窆唯有
但

生角上到妝樓，與旦角見面，二人說了幾句口白後，旦角感覺對方滿懷心事，禿頭起唱【梆子慢板板面】，故意作出不同的猜測，層層遞進，很有壓迫感，而唱腔也十分動聽，成為家喻戶曉的唱段。

（旦）禿唱慢板板面

士上合仜合、尺工上•士上尺仜合、尺工上乄
僕婢堂前曾　失　敬　越禮失儀難　呼應　（生白）非也，

（旦）上士合仜合•尺乙士合仜合仜•仜合士仜合乄
想必　是我兄
不遜盛氣凌　出言辱了書香性，（生白）亦非也，

（旦白）咁難道是……（續唱）
上士合仜合士•上士合仜合仜•
爹爹禮慢半子　使嬌婿很滿盈

（生）合士伬仜合士上合•仜合伬仜合、仜合伬仜合•尺工上•尺工上乄
佢恩隆義厚衷心領　未報投　桃　敬　自愧無　人　性　怎生報　怎生應
尺上上上尺仜•尺上上上尺仜•士上尺仜、尺工上乄
恩怨　要分明　只怕　報不成　謹記　泰山如海情　誓以恩酬還　相敬

此外，生角以一段【爽乙反中板】開始，緊接【爽七字清】，直轉【乙反滾花】，把往事娓娓道來，全段節奏緊湊，情節推進明快，情緒起伏多變，感情豐富。

（生）

乙反中板

忍淚訴前因　含悲翻舊賬　我往日瞞身世　今始吐真情。。

我先父是　英雄　為謀起義師　結社暗反元　聞風先響應。　佢東市買

刀、槍　豈料南街逢緝捕　一門遭殺害　九族受斬刑。。

轉爽乙反七字清

可　恨你父貪功　呈　罪證。才得加官晉爵　享尊榮。。

我寄　讀他鄉　才　保命。流亡廿載　似　飄萍。。趙孤生是我假名姓。

范文謙才是我真姓名。。（齊才）

直轉乙反滾花

你是吾愛（才）是吾仇（才）我錯把夫妻名分定。

在生角說明真相後的唱段，生旦二人的唱腔發揮得淋漓盡致，把人物性格表現得鮮明突出。3 最後以一段文三槌快中板「傷心腸斷強登程。淚似秋霖揮不罄」作

結，生角處理運腔十分成功，把氣氛推至高潮，令人印象深刻，難以忘懷。4

（生）快中板

六　六　上尺工　尺工乙士上　上　ㄨ　尺工士六六上尺六工尺上尺　ㄨㄨㄨㄨㄨㄨ

傷心　腸斷　強登　程。。　淚　似秋霖揮不　罄

工六尺上士上尺（五五五反六江　尺上尺工六沢　＝工沢＝（無限反覆）

（生浪白）娘子，（旦浪白）范郎，

（生浪白）娘子，珍重！（旦浪白）范郎，珍重！

尺工尺上尺工尺上沢沢六五六工尺尺　沢

（旦）清唱士工花

尺乙尺仁　仁乙士合士乙（士合士乙士合士乙士合士乙）

三夕恩情　同夢　渺

仁伬士合　仁伬伬　仁合士合仮　合一

劇憐生割　鳳鸞情。。

# 天涯憶舊

演唱│鍾自強　撰曲│不詳

鍾自強從學於陳徽韓，被奉為「豉味腔」名家之一。鍾氏推崇李向榮為「豉味腔」鼻祖，並曾分析道：「『豉味腔』首重感情，唱者必須先了解曲中人性格和曲詞的詞義，哪一句高吭高歌，哪一段低徊小唱，都要好好掌握，否則便唱不出『豉味』來。」又指出這種腔充滿柔情，講求深度，適用於多情秀才、落難文人等角色。

鍾自強以「業餘唱家」自稱，除《吟盡楚江秋》外，曾灌錄的唱片和唱帶包括《玉人何處教吹簫》、《情僧偷到瀟湘館》、《惆悵沈園春》、《綺夢消沉》、《天涯憶舊》、《還琴記》等。

鍾氏為人低調，外間對他生平所知不多。一位曾在社區中心跟隨鍾自強學習粵曲的學員透露，老師在二〇一四年逝世，他甚少提及往事，但教學態度十分認真。

〈天涯憶舊〉是描述失戀的歌曲，撰曲者不詳。它的唱腔和過序都十分「古老」。

## 賞析

〈天涯憶舊〉由粵樂名家盧家熾擔任頭架。

歌曲以【首板鑼鼓】開始，接上一段傳統【二黃首板】慢板面，[5]營造出古雅的味道，加上節奏分明，一氣呵成，充滿氣勢，演奏水準之高，可作教材。「天邊月照離人」、「愁思萬縷」兩句【二黃首板】曲詞，頭架拍和所運用的花指，充滿個人特色，表現出很強的張力，緊緊吸引着聽眾。在重複唱「愁思萬縷」時，[6]「縷」字間字取腔，低音十分濃厚，表達出低徊鬱結的情感。

【二黃首板】

工‧工工尺‧尺尺上士‧士上尺 [介]（上‧乙‧士‧乙士合仜合士上
天　　　　　　　　　　　　　　月
邊

合—五生六‧五反工反六工六乙士乙士合上士上‧尺上尺工六尺—）

ㄨ上士上・上仩合・ㄨ士上・工士・ㄨ士合仜・合
　　　照　　　　離　　　　　人

ㄨ尺・工六尺工尺乙士合上合士上尺・ㄨ六工六尺上・ㄨ尺工六尺乙士合仜合士上
　　　　　　　　　　愁思

ㄨ合⌐合工・工尺乙士上工尺ㄨ尺乙士工・工尺乙士・ㄨ上・乙士合仜合・士
　　　　　愁思　　　　　萬縷　　　　　愁思　　　　　萬　縷

ㄨ上尺上尺工・尺⌐

⌐ 介 ⌐（五生六一　反六工一士上合）

本曲使用傳統【二黃】過序，以配合歌者的聲腔，很有特色。原唱者鍾自強唱【二黃慢板】的第一句下句最後「悠悠」兩字，行合字腔，「伬仩仕伬仜」，運用了很多低音。接着唱「憶少年」，[7] 同是行合字腔，但並不與前面重複，旋律設計不同，腔調十分纏綿，特別有韻味。「曾記倚玉欄杆」一句以「工」作尾音比較特別，本來【二黃】很少這種處理，但因鍾自強運用【解心腔】的特色來設計唱腔，令運腔自然順暢而悅耳。「畫堂春暖」的「春」字拉腔唱「尺仜合尺工上」，十分新

穎。「步過紅樓」的「樓」字以「鳥」字間字攞腔，然後接上一段古腔粵曲的過序，非常動聽。「深鎖寒窗」的「深」字唱「工尺工」，是運用了【解心腔】的唱法。「悲憂」的拉腔是新腔，在當時來說相當新穎，很有特色；拉腔後過序亦用心設計，充滿新意。

【二黃慢板】

鳥夜啼 傷情怨 江南夢斷 空嘆芳訊

×、、× 、× ×、「× × ×、「×、×

悠・合上、仜・乙士合士上・士乙士合仜・伬仜仕伬仜合仜・」

仜、・（五六工六）尺工尺上仜・合士尺乙士合・（過長序）

伬仜仕伬仜・合士上合・士伬仜仕伬仜・合士上合・士伬仜仕伬仜

仜・上尺工・（尺工六）上尺工・尺乙・士合仜合・士乙・尺乙尺乙士合士仜・合・　少

工・上尺工・尺乙・士合仜合・士乙・尺乙尺乙士合士仜・合・　憶　年

丶
合士乙上尺工尺乙士、
丶乙乙士合上尺乙士合仜合士上尺乙上尺乙·士上合」
士乙士合仜合士·

仾仜仮士仜·合·ㄨ
士上合·
（過序）
└┘└┘ㄨ└┘┘）
思
工尺工（尺工六）乙·乙士合·仜
往

事
士合上·工六工六尺上尺乙·上·
（過序）
└┘└┘ㄨ└┘┘）

曾記倚
士尺工·ㄨ
工尺乙尺尺乙士·上尺工·
（上尺工六工）、
士·尺工士合上·尺乙
玉
欄
杆
共
瞻
綠

士乙上·乙上乙士合·
（尺工尺乙士乙上·乙上乙士合·）
楊
士·尺乙·ㄨ

六·工尺上尺士上尺·工尺尺乙·士合士乙尺尺士上合·ㄨ
碧
柳
士上·（乙士上六五六工）

尺尺乙士合仜合尺乙士合士上尺乙尺上·ㄨ士乙·尺乙士上上尺工上尺·（士六上工）
聯
袂
同
歡

尺、工上工尺・）仕尺乙士合・尺仜合・

乂合士合士上尺・（工尺工尺・）六・工尺尺・（六工尺合尺・）士上尺乙・士

畫　堂　春　暖

月底　　嬌　羞　　　　步　　紅

合仕・合・上尺乙・上・（尺乙士合士上合仮仜合上・尺乙上・）仜・合上、乙士

合乙・士乙士合仕・仜合仜・士合仕、合士合士・士上合士仮仜伏仜仮士仜・合・

樓

（工尺上合・工尺工上士合乂・乙士合・士乙・士尺士乙尺工尺乙上・乙上士

合士乙士合　乂　士合士六・反工反六工尺工六合・工尺工尺乙士上合乂・

六・反工反六工尺工六合・工尺工尺乙士上尺工合」・上士上尺工合」

ㄨ
尺工合・工六尺合尺乙士上尺六工六上・、）

（省略⋯⋯）ㄨ、恨 炎 涼「ㄨ、」無 了 止 前 塵 如 夢 令 我 空「ㄨ」、抱 ㄨ

悲。六・反工尺「」

六・工六尺上・尺乙士合士上尺・工尺尺・工六尺乙尺工反・憂。

工六工尺乙士乙尺士合士上合・士上合士上尺・工六工尺上・尺上尺工六尺乙士工士乙尺、

ㄨ
尺・工六工尺上・尺上尺工六尺乙士工士乙尺・

末段【合尺滾花】首四字「金縷歌殘」的拉腔唱「合士士合」，運用得既創新，又自然動聽。一個「仮」音融入【合尺滾花】，使全曲生色不少，不落俗套，讓聽眾回味再三。

合尺花

（合合上尺上尺工六尺）

尺上・尺上合・士士士合仮・合・ 介

金縷　歌殘

（尺工反六工尺上士　合—）上上上仜合・上・工尺尺・尺上士　尺上上・

怕見亭前柳・

介

（尺　合　乙士乙尺士乙士合上）士工尺・尺乙・乙士合・合士合士乙・

落花　飄渺

士合伬・仜合　士一　介

（乙尺合士合士乙・士—）工工尺尺上尺・乙士・士

枉教癡蝶　長留。。

上尺上尺工・士上　尺—

# 孔雀東南飛之送別

演唱<br>
黃德恆<br>
葉肖嬋

撰曲<br>
伍秀芳

作曲<br>
麥惠文

## 簡介

伍秀芳原籍廣東台山，澳門出生，香港長大。十三歲開始學粵劇，[8] 師事男花旦鄧肖蘭芳，又跟隨黃滔學唱粵曲。一九六六年，李鳳聲組織鳳聲粵劇團，聘請伍秀芳擔綱正印花旦，在香港及星馬一帶演出。伍秀芳其後與不同的文武生拍檔演出，於一九七〇年代與吳仟峰組織金龍劇團到菲律賓義演。[9]

除演出粵劇外，伍秀芳也是著名的電影演員和電視藝員。她在一九六〇年代初加入新聯電影公司和飛龍製片公司；一九六七年往台灣加入李翰祥組織的國聯電影公司。在她演出的電影中，以李翰祥及宋存壽執導的《破曉時分》最著名。國聯電影公司結業後，她返回香港，加入麗的電視，演出電視劇。

伍秀芳能演也能寫，曾撰寫粵曲、電視劇劇本、散文、專欄文章等；一九九四年創立多倫多華人作家協會，並擔任首屆會長。二〇〇〇年出版《伍秀芳粵曲作品

集〉。她灌錄的粵曲包括〈琵琶記之認像〉（與龍貫天對唱）、〈情僧偷到瀟湘館之葬花〉（與伍艷紅對唱）等。

〈孔雀東南飛〉原是著名的漢代樂府，取材自東漢獻帝年間發生在廬江郡（今安徽懷寧、潛山一帶）的一椿婚姻悲劇。焦仲卿和劉蘭芝是一對互敬互愛的夫妻，但仲卿的母親卻對蘭芝百般不滿，威迫兒子將其驅逐出門。焦仲卿迫於母命，讓妻子暫時回到娘家躲避，分手時約定永不相負。劉蘭芝回娘家後，遭兄長逼迫她改嫁太守之子；焦仲卿聞訊趕來，在太守兒子迎親當日，二人殉情而死。粵曲〈孔雀東南飛〉描寫的就是焦仲卿送別劉蘭芝的情景。

## 賞析

〈孔雀東南飛〉乃才女伍秀芳所撰，全曲少用鑼鼓，接駁十分自然暢順。

【合尺倒板】拉【士字腔】，直唱【二黃慢板】【士字序】，[11]【倒板】的曲詞「嘆前塵，緣經斷」和【二黃慢板】序的曲詞「心緒亂，心掛念」，運用偶句句式，句法工整，層次分明。旦角接唱「忍不住淚落滴遍愁容面」，攝「忍不住」三個字，處理得很好。

（生）[合尺倒板] 嘆前塵，（旦）緣經斷。（士）

（生）[直轉二黃士字序] 「心緒亂，心掛念，（旦）忍不住淚落滴遍愁容面 メ、、、、メ

（生）將妻送，五內惆悵，愧無語忍嬋娟，」（旦）曲終人離嗟嘆夢已完」三載 メ

、、 メ 舊情君你休思戀，（生）罡風吹折並蒂蓮，下堂淑婦休淒酸　腸斷矣偷泣怨 メ、、、

[長句二黃慢板] 唱段裏，「一點點幽恨聚眉尖」、「一縷縷離愁難剪斷」、「一句句哀傷人語」、「一陣陣刺破心弦」、「一寸寸百結迴腸何太短」，一連五句運用不同疊字量詞，很有心思，用得恰到好處，充分表達出主角的鬱結心情。

[長句二黃慢板] 轉 [中板] 前的第三頓改用反線腔，12「一個似落葉捲秋蟬」食住13轉唱 [反線中板] 上句「青青柳色鮮」，這轉法十分自然流暢。

（旦）　起長句二黃　一點點幽恨聚眉尖，（生）一縷縷離愁　難剪斷，

（旦）一句句哀傷　人語，（生）一陣陣刺破心　弦，（旦）一寸寸百　結　迴腸

何太短，（生）一個似孤　舟隨風浪，一個似落　葉

工工六工六工尺乙士乙尺士合上仁·合　蟬，

捲秋

（旦）　食住轉反線中板上句　青青柳　色鮮　夕陽殘照素馨黃……

接着選用〈春江花月夜〉、〈雨打芭蕉〉兩首小曲，撰曲人對聲韻十分在行，聲調與旋律十分吻合，也配合曲中情景，為初學者最佳教材之一。

歌曲的末段，生角和旦角依依不捨，瀰漫着濃厚的離別愁緒，因此筆者特意在結尾部分加上自己的作品小曲〈燕歸人未歸〉，使歌曲更加淒美感人。

（旦）

【燕歸詞（燕歸人未歸主題曲）】

工尺上、尺乙士尺乙士合士合・尺乙士乙合仜
燕　堪　憐　　　重　逢

乙尺士乙尺、工尺乙」
日　遠　別後　空閨思

尺乙士乙、尺乙士仮仜　工六工尺乙、士乙尺乙士合・
人哀　問　明日那　方　圓

（生）尺乙士合仜士乙・士合仜士合、尺工尺乙士合仜士　尺工尺乙士合仜、尺乙士乙」
待訴離　情　話　又怕郎心比　金堅　盼天　長　地

尺尺、尺乙士乙」尺・尺乙尺乙士合士合・
老　再　訂　舊姻　緣

（旦）（清唱）仜合合仜士乙・士合仜士尺乙士合士合・
（士仜士尺乙士合士乙・）（生）
他日相　見　歡　　他朝情不

仜合士乙合」（旦）乙乙尺乙士合、乙士乙合士乙・
斷　但願別　來　無　恙

（生）工尺乙士尺工、工反工尺乙」上乙
一對恨　海

士合乙尺工尺工六尺、士合乙尺乙士尺乙士合士合・
情鴛　（旦）工六尺・尺乙士尺乙士合士合・
相　思　為君　愁

（生）工反工尺乙、工尺乙士乙尺」
相　分　為妻　怨

乂、
工尺工六尺乙　乂、

乙尺乙士合仜尺六工尺乙、乂、尺尺仜合
（旦）今生不變　（生）永痴　纏（旦）望　郎　記　念　歸　來

尺六乙士合

乙尺乙士合仜尺六工尺乙尺、士仜乙士乙合士　乂、

燕

合・士乙士乙尺士　乂、

（生）「合仜工六工尺尺乙尺尺　士仜乙士乙合士」

（生）臨歧分　別　呀　傷懷不　已

乂、士乙士乙尺士

尺工上乙士・乙尺六工尺乙（旦）

（白）相公珍重　尺・六工尺乙士合ー

（合）慰他無語　裝笑面（生）　（白）娘子珍重（合）暗淒然（風鑼收）

# 玉梨魂

演唱 …… 薛覺先

撰曲 …… 陳天縱

## 簡介

一九二五年，薛覺先和男花旦陳非儂在香港組織梨園樂劇團，《大紅袍》、《紅樓夢》、《西廂記》、《玉梨魂》等都是該團的著名劇目。一九三〇年代覺先聲劇團再演此時裝粵劇，由薛覺先、上海妹、半日安、新周瑜林等主演。

陳非儂在他口述的《粵劇六十年》說《玉梨魂》一劇是報界名宿李哲根據徐枕亞的同名小說改編；中國粵劇網則指由馮志芬編劇。林家聲收藏的《玉梨魂》劇本，封面亦標明為「馮志芬編」。

徐枕亞在一九一二年創作小說《玉梨魂》，講述小學教員何夢霞寄寓遠親崔氏家中，並兼任崔家的家庭教師。崔氏有寡媳白梨影出身大家，兒子跟從何夢霞讀書。何夢霞與白梨影由相慕而相戀，展開了一段注定沒有希望的愛情。白梨影迫

於無奈，用「接木移花之計，僵桃代李之謀」，將小姑筠倩介紹給何夢霞，並迫他們結婚。白梨影自覺對不起死去的丈夫，另一方面也是為了斷絕何夢霞對自己的感情，自戕而死。筠倩是學堂培養出來的新女性，嚮往自由戀愛，不滿寡嫂包辦她的婚姻，後來發現白梨影與何夢霞的戀情，覺得是自己害了白梨影，也自戕而死。何夢霞也想殉情，但覺悟到大丈夫應當死於國事，於是出國留學，回國後參加武昌起義，最後以身殉國。「薛腔」名曲〈玉梨魂〉描寫何夢霞重回舊地追思梨影的哀情。一九三三年，薛覺先為歌林唱片公司灌錄此曲，深受歡迎。

## 賞析

〈玉梨魂〉為薛覺先名曲，是早期由中州話（古腔）改用白話唱粵曲的作品。一九二〇至一九三〇年代，薛覺先、陳非儂、白駒榮、千里駒等前輩創造出現今白話粵曲的格調。薛腔行腔簡單，吐字有力，乾淨俐落，處理獨特，自成一格。

此曲的唱段拉腔，常用問字攞腔作處理，即以讀字的口形拉腔，不像以往總是讀完文字後轉用「呀、咿」等發口來拉腔，當時屬於新的做法。音樂拍和也相當緊湊、流暢，如「滾花」唱腔與音樂互相呼應，連成一體，換氣連接不着痕跡，與古腔粵曲拉完腔隨尾才兜腔過序截然不同。在當時來說，這些都是超時代的創作。

薛覺先在此曲採用了一些子喉唱腔，如【士工慢板】「衣裳雲想」（頭頓）收「上」，「幻夢終成」（三頓）用「仜」，「恨海」（下句第三頓）收「士」，「憔悴銷魂」（上句第二頓）收「合」，以上的唱法是子喉採用的，但上下句的尾頓結束音也不違反士工慢板規格，「上句」收「尺」，「下句」收「上」，這樣處理可稱為「仿河調」。

士工慢板

ㄨ、、」　衣裳雲想（上）（頭頓）　花露　ㄨ」（ㄨ）」」」　凝香（尺）（二頓）　幻夢終　ㄨ」、（ㄨ）　成（仜）（三頓

孽　ㄨ」」　賬。（尺）（尾頓）（上句）　ㄨ、、」　身等殘傷（工）（頭頓）　心成　ㄨ」（ㄨ）」」」　劫創（上）（二頓）

、」」」　終覺恨　ㄨ」（ㄨ）」」　海（工）（三頓）　茫　」、」ㄨ」　茫。。（上）　ㄨ、、」　淚難乾（工）（頭頓

ㄨ」（ㄨ）」　憔悴　銷魂（合）（二頓）　ㄨ、、」　心與落　花（工）（三頓）　同　」ㄨ（」」）　葬。（尺）（尾頓）（上句）

ㄨ、、」　ㄨ　玉梨魂（合）（頭頓）成　浩劫（上）（二頓）　憐我甘　ㄨ、、ㄨ　為（工）（三頓）花　」」ㄨ　亡。。（上）

（尾頓）（下句）

此曲內容哀怨纏綿、無奈及傷感，採用一些子喉腔，更能表達曲中人夢霞思念梨影時的哀傷。

薛覺先很擅長運用「啊」音拉腔配合聲線條件，形成他的個人風格。

# 光緒皇夜祭珍妃

演唱｜新馬師曾　撰曲｜李少芸

《光緒皇夜祭珍妃》由李少芸編劇，首演於一九五〇年五月十四日。當時參與開山的演員包括新馬師曾（飾光緒皇）、余麗珍（飾珍妃）、石燕子（飾左宗棠）、秦小梨（飾晉豐）、謝君蘇（飾李蓮英）、廖俠懷（飾慈禧太后）、少崑崙（飾袁世凱）等。[14]

劇情講述光緒即位，大權仍操在慈禧太后手中。慈禧太后以侄女晉豐嫁於光緒，但光緒深愛珍兒，欲納為后；因太后不允，只好納珍為妃。兩人日夕相聚，感情甚篤。其時，外患日甚，太后卻挪用國防巨款興建頤和園。大臣李少雲密奏光緒，欲推翻太后政權，並召袁世凱策計進行，豈料袁世凱向太后密告。太后怒責光緒，並遷怒珍妃，禁珍妃於冷宮中。晉豐恃勢作惡，令太監李蓮英殺害珍妃。

粵曲〈光緒皇夜祭珍妃〉是第七場光緒皇得悉珍妃死訊，悲痛萬分，夜祭珍妃時所唱的主題曲，其後灌成唱碟，十分風行。

## 賞析

曲首起奏的【乙反戀檀】板面，旋律哀怨動聽，進入【戀檀】正文（「怨恨母后……」）[15]，新馬師曾的演唱、感情與歌詞配合堪稱一絕，把人物演繹得栩栩如生。

【南音】唱段的第一句開首擸「記得嗰晚與妹你」七個襯字，[16] 一點也不容易，新馬師曾唱來卻十分自然流暢，令人佩服。此外，新馬師曾也喜愛運用口語化的助語詞，這段【南音】便有「又點想到」、「嗰陣」、「你話我幾吀」等用詞。口語化需處理得當，使人感到自然和生動，這些都是新馬師曾的特色；其他人若作同樣處理，不一定能達到他的絕妙效果。

從新馬師曾開始，【南音】有走高腔的旋律設計，與早期的瞽師行腔設計明顯不同，例如「虧我護花無力，都枉為花愁」兩句曲詞，便處理得如流水行雲，悅耳動聽。

短序南音 記得嗰晚與妹你離 別後 轉眼又過一 秋，

傷心 如我，身已作 楚 囚。。憶自嗰一晚 孤改裝 與你重 見後。

豈料啲賊 兵 來犯 要奪我大好神 州。。嗰陣兵困 京師 母后話同我出

走咁話喎。嗰陣我幾 番 求懇 誓要帶妹奔 投。。又點想到佛 口 蛇心

佢話你曾 去後。嗰陣我遍 尋 不獲 你話幾咁心 憂。。

轉乙反 及後我返 到返到宮中 我又試逢 母 后。大抵天 不佑

反反尺·尺六·六六工尺上尺反 六六·六反尺·反六上尺六反尺上上·
怨我護 花 無力 都枉 為花 愁

尺六反尺上·乙上尺反尺上乙士合乙上·士乙士合仮合伬仮合士合·
愁。。

【乙反二黃慢板】唱段裏「風前衰柳」、「大家同魂遊」的拉腔是新馬師曾的專腔。「恨我飛不到奈何橋，飛不到枉死城邊，飛不到鬼門關後」三頓裏共有三個「飛不到」，描寫不同的景物，用詞新穎，唱腔與曲詞完全融合，表達人物感情揮灑自如。「共妹雙雙呢就對對略」也是十分獨特的設計，配合新馬師曾個人天賦的絕佳條件，成為他的「招牌」。另外，他在【乙反二黃慢板】最後一句的「花也並頭」四字收腔，不用起鑼鼓，直接轉【乙反中板】唱「今晚夜怨為皇……」，使氣氛更為緊湊。

---

【乙反二黃】

(上合合·反上)乙·尺反尺上乙·上·士合仮合乙仮合、反上尺尺尺尺·メ
(正係憐妹妳)薄　命　如　桃　恰似一棵風

乙·上尺·反尺上上仮合·メ
六上六上六反尺·反尺上上士合·上乙上上工尺上·メ
前　衰　柳。

乙上 尺·尺尺上 乙上·上士合上上·仮合
反反上 反·反上 乙合·乙上尺
恨我(飛不到)奈　何　橋　(飛不到)枉死　城　邊

乙·上 尺·尺尺上 乙上·上士合上上·仮合
恨我(飛不到)奈　何　橋　(飛不到)枉死　城　邊

反反上　尺反上乙合　上乙合乙上尺乙、

（飛不到）鬼　門　關　　　　　後

上合合上上・上上　合乙乙・

嗰陣共妹雙　雙呢　就　對　對略

乙尺合上・上・士合上・上・仮合、

大家同　魂

反反反・尺反上・反乙尺合・乙上尺，上尺上

遊　雖則生　既　都未許同　衾　與妹你

合仮合・上尺上乙合・乙尺反上　上尺六・反五六六工尺上・士合上・上・五六尺反・

諧　永　久　唯望死　成　連　理　理

乙尺上尺・反尺上上乙合仮合・乙上・乙士合仮合伬仮合・

做一對花　也　並　頭。。

　　在【乙反中板】唱段，「恰似一位神壇嘅木偶」的「恰似」一詞與音樂配合得天衣無縫，「木偶」的行腔是新馬師曾的專腔。「猶似一隻受制猿猴」唱腔設計獨特，唱來中氣十足，一氣呵成。「今日事難成」的「事難成」三字節奏多變，不會重複沉悶。

**乙反中板**

今晚夜怨　為　　皇　　好比一個末　路

反•上乙上上、乂　乙士乙士合仮合伬仮合•乂乂　反反反上乙•尺上乙•上乙

王孫　恰似一位神　壇　嘅木　偶。

合•上乙上尺•乂　反上尺乙乙•乂　上乙•上乙上乙上尺乙上乂乂

自恨枉　稱　孤　更說甚麼和　道寡

乙乙上尺上尺•　反六工尺上尺反上尺•　上上乙尺合仮合•乙乙反上

猶似一隻受　制　　猿　猴

合上尺上乙•上乙上反乙上、　上上乙尺上乙上尺乙上合上仮合上•

屢欲反　江　山　即估話自　立

上乙尺•反工尺上•　反六工尺上尺反上尺•　尺尺上乙•尺上乙•上尺

士合仮合•」　為　皇　　更不料難　瞞　聰明母　后。

尺尺乙乙•上反尺上上乙合、乂　反合上•尺上乙上乙上尺上乙上乂乂

尺上乙　上尺反上·ㄨ、士合上合上·仮合·ㄨ　ㄨ
今日事　　　　難　　成

上上乙尺乙·上乙上反尺上·上乙上工尺上·尺上上尺乙士·士合仮合伬仮合·ㄨ
更說甚麼為　我　　　　　　　　　　　圖　　　　　謀。

反上反·尺反·反尺反上·反上·
妹你身　　先　　喪

這首曲時長十七分鐘，以主題曲來說是比較長；而新馬師曾在粵曲梆黃中混入京腔，有時處理比較誇張，但因他特別伶牙俐齒，反而十分清晰動聽。

總括來說，全曲有特色，有新創的旋律，又有口語化的演繹，自然動聽，把人物性格表露無遺，是新馬師曾的代表作之一；況且他唱得家喻戶曉、街知巷聞，對學習「新馬腔」的人來說，是必學之選。

# 再折長亭柳

演唱：徐柳仙　撰曲：吳一嘯

## 簡介

徐柳仙是一九三〇年代紅極一時的歌伶，與小明星、張月兒、張惠芳並稱歌壇「平喉四傑」。她三歲學唱粵曲，五歲在香港的七姊妹遊樂場客串一曲〈五郎救弟〉，曲罷掌聲雷動，技驚四座。十一歲開始為唱片公司灌錄唱片，十五歲藉着演唱鄧芬撰曲的〈夢覺紅樓〉走紅。一九三八年，她為和聲公司灌錄〈再折長亭柳〉（歌林第廿一期新出唱片），大受歡迎，與〈夢覺紅樓〉成為她的首本名曲。抗戰勝利後，徐柳仙曾參與演出多部電影。一九四八年，導演關文清把〈再折長亭柳〉改編成電影，她也在戲中飾演一角。一九五二年，徐柳仙更踏上粵劇舞台，曾經加入大金聲、大鑽石、新女兒香、大光明等劇團，在省港以至東南亞各地演出。

〈再折長亭柳〉是「曲王」吳一嘯力作，描述一對戀人依依不捨的情景。一九三八年出版的唱片以「禾蟲滾花」（即【梆子長句滾花】）起唱：「禾蟲滾花」的特色唱

法是一截、一截地唱，像斷截禾蟲般，故謂之「禾蟲滾花」。徐柳仙在一九六○年代曾為香港電台錄唱〈再折長亭柳〉，開首一段的【梆子長句滾花】比唱片曲更具韻味。

**賞析**

〈再折長亭柳〉以【梆子長句滾花】「別離人對奈何天，離堪怨，別堪憐」開始，是「禾蟲滾花」的經典。徐柳仙充分演繹「禾蟲滾花」，行腔靈活，欲斷還連，把斷截禾蟲的唱腔拿捏得恰到好處，運腔、換氣十分自然流暢。

【長句禾蟲滾花】

士合合上・乙士合　工尺・合　工尺・乙士合・
別離人對　　奈何天　　離堪怨別堪憐

工六上士 工・尺乙士合・
離堪怨別堪憐

合反工尺上上・乙　士士尺・工六・尺乙士合　尺尺上合　仜合・上・尺工士・
離心牽　柳線　別淚灑　花前　甫相逢才見面

六・工尺乙工尺尺士 六（・）

唉 不久又東去伯勞西飛燕。

尺乙・尺工六・尺ー（・）（工士上工尺）

尺合工士合仁合

忽離忽別負華年

上仁合士上・乙士合仁合

愁無限 恨無邊 慣說別離言 不曾償 素願 春心死咯化杜鵑

工仁合士乙尺 六工尺工士 乙士尺

工乙士尺尺 乙工尺・工尺乙士 六工工尺上士 上ー（工六尺工上）

今復長亭折柳 別矣 嬋娟・・

唉我福薄緣

尺工乙士・尺工反 工工尺合・六・工尺上・尺工尺ー（・）

慳失此如花眷。

小曲〈柳底鶯〉「……悵望花前，如今也未見」直轉小曲〈賽龍奪錦〉「未見，未見，未見伊人未見……」，接駁得相當巧妙，節奏緊湊恰當。

【禿頭柳底鶯】

尺 — 六 一 合 —
淚　潛　然

（省略……）上 乙　上 尺 反 六 生 反 六 六 反 尺・上　反 工 尺 五 反 六 工・六・
恨望　花

反 工 尺 五 反 六 工・六・
前　如今也　未　見

【賽龍奪錦中段】

工 六・工 六、工 六 五 尺 工 六・（生 五 六 五 生 六 五 反 工 尺 五・工 六・）
未　未見　未見伊人未見

直轉【慢板二黃下句】「衷情待訴，哎吔吔我心似梅酸……隨雁斷……一片」，行腔鏗鏘有力，跳躍生動。

【二黃】

工 尺 尺 上 合、上 士 上・乙 乙 上 工 尺 尺 上 合、上・尺 工 上　士 乙 士・
衷　情　待　訴　哎吔吔我心　似　梅

六 工 六 工 尺 上 尺 工 尺 工 尺 上・尺・合・士 上　六・工 尺　六 六 六 上 尺 工 六・工 尺 上・
酸。。　紅豆　相思　深感碧玉多

合`」乂
六·工六士上·、
情　不　幸　　分　衿　　任使夢

六·工六士上·六反·工尺·士尺士上·工尺工反六工尺上·合、」乂乙乀
　　　　　　　　　　　　　　　　　　　　　　　　　　　　隨　雁

乙·乙·士合仜·仁·合士上乂」」
斷。（省略……）別離

合乂·尺·工六上·尺工上仜合、
上合合上上尺工六工、反工·六上、」
間　空　感　嘆

磨
合乂·尺·工六上·尺工上仁合·尺上上合·工尺上合·上·工尺、」乂
　劫　　重　重　　虧煞我情深

┌──────┐
│轉乙反│
└──────┘

一　反反尺·反合、上乙上尺反上乂片。

徐柳仙聲音雄厚宏亮，音域廣闊，並帶着一點鼓味音色，別具韻味。

一段【苦喉龍舟】「曩日香閨同繾綣，看妹你金針紅線繡出鳳諧鸞。……玉樓人醉五更天，此景此情，遂得我平生願」完全發揮徐柳仙的天賦聲線，在乙反唱段善用女性平喉聲線特點，高腔運用恰當，突出哀傷，聲情並茂。此曲曲牌豐富，每段快慢長短編排緊湊，悅耳動聽，讓人百聽不厭。

【秃唱苦喉龍舟】

上乙反反・上乙合・上尺乙・
裊日香閨　同　繾綣

反六反五五六・六反尺上尺反・
看妹你金針　紅線

上尺士上・士乙士合仮・伏仮合乙合・上乙尺上・尺反・反上・尺尺士合仮反
繡出鳳　諧　鸞・・　偶或逐笑　拋花　欄杆・・

反・乙上尺上・　五五・六反尺上尺反・
走　遍。　娇嗔　常下　拷　郎鞭。

尺乙上・尺反尺・上乙合　反反上乙合・尺乙尺反上　六上五六・五六反尺尺反尺反・
觸犯　妝　前　妹呀你就啼　婉轉。　竟流珠　淚呀

尺上・反・尺上・尺士合仮合乙合・反乙上尺反尺乙乙　合反・尺反尺上乙・尺反尺上乙上
滴我心　弦・・　且莫說賞心樂事　誰家　院。

尺反・六五六反尺・上上反・上尺六・五六反尺・反・尺反・反・士合仮・乙合
玉　樓人醉　五更天・・　此　景　此　情

【轉正線】
士尺上合・工尺・工尺上士上
遂得我平　生　願略

【直轉二黃慢板】

乙尺上合　尺反尺上乙
遂得我平　生

尺反尺上乙
願。

# 多情燕子歸

演唱………小明星　撰曲………吳一嘯

## 簡介

吳一嘯在一九三○至一九四○年代以擅寫粵曲馳名，享「曲王」的美譽。他曾是廣州蜚聲劇社的社員，經常參與粵劇演出，任「拉扯」（配角）之職，及後轉為編劇和撰曲，成為第一位職業的撰曲人。一九三○至一九四○年代，他為女伶撰寫過很多名曲，最著名的包括〈多情燕子歸〉（小明星唱）、〈再折長亭柳〉（徐柳仙唱）、〈海角紅樓〉（小燕飛、任劍輝合唱），以及悼念小明星的〈七月落薇花〉（梁瑛唱）等。一九三八年開始，吳一嘯參與電影編劇和撰曲工作，粵語歌唱片及粵劇歌唱片的潮流可說是由他首創的。一九四九年他為電影《黃飛鴻傳》編劇，該片是「黃飛鴻」粵語片系列的第一部。

吳一嘯撰寫〈多情燕子歸〉給小明星灌錄唱片，由捷利公司出品，竟然比胡文森的《夜半歌聲》、《風流夢》更暢銷。吳一嘯於是受到啟發，把歌曲改編成電影，

並邀請小明星在片中飾演一角。影片由銀海影業公司於一九四一年出品，是小明星拍攝的唯一一部影片，可惜賣座欠佳。

**賞析**

〈多情燕子歸〉充分反映出伶曲和戲場曲的分別：前者重視行腔，講求細膩、精緻、動人；後者則講究台上戲劇整體對話的語調和氣氛，兩者的要求並不一樣。

一開始「醉酒」小曲，直轉【梆子慢板】，再緊接轉【中板】，【梆子滾花】禿頭唱〈平湖秋月〉小曲，【戀檀】尾句直接唱【二黃流水板】再緊接【二黃慢板】，〈胡姬怨〉接【南音】後【二黃滾花】結束全曲，短短十一分鐘裏運用了多達十一個曲牌。此曲速度輕快、流暢、自然，曲牌變化多端，絕無冷場，使人聽得如癡如醉。

小明星唱腔細膩跳脫，在梆子中板「巧作玲瓏」中間用跳叮，「尚有一朵紅花伴鬢圍」的句逗板路編排得生動巧妙，在「一朵」與「紅花」曲詞之間，原本是過序音樂也用作拉腔，極具特色，各段曲牌皆極其緊湊。

【中板】

上合、乄、士上尺工・工六乙士合、乄、
佢頭
上
堆
雲　巧作玲瓏
工尺士・士・工六乙士合、乄、工尺乙尺工尺乙・尺、乄└乄
髻。

尚有一朵
工六尺上尺工六尺乙士上合・上尺工、乄、
紅
花
伴
士上尺工・工尺上尺工、乄、士上・上尺工六尺、乄
譽
上・工尺上尺工・尺乙士・尺、乄、上・尺乙士・合・上尺工上、乄、
圍（上）。

在【梆子滾花】「休使巫雲滯」接唱〈平湖秋月〉毫不鬆懈，而且速度拿捏相當到位。

【士工滾花】

工尺仜合・士上・上尺工・工尺－
休使巫雲　滯（尺）。

【直轉平湖秋月中段】

六 尺 工尺
醉迷迷
力細　工六・五六・五反、五六・反工尺工乄
細　輕挽　嬌妻　尚沉醉

反、六工尺上、
香衾裏。
反六工尺上、「

〈戀檀〉「心轉翳」以「呀」拉二流腔轉二流「東去伯勞，西飛燕」，節奏流暢自然。

直轉戀壇

五六工尺工六尺、五六工尺工六尺、五六工尺上合士上尺工尺、(尺乙士·乙
淒　淒ㄨ　　　　楚　　楚

士上尺·)上·工尺上士上合士合·五六工尺工六尺、五六工尺上合士上
　　到　　江　　堤　　　風　　風ㄨ

尺工尺·(尺乙士·乙士上尺·)上尺工、尺·尺上士上合士合·工尺乙尺乙士
雨　　　　　雨ㄨ　　　更　　淒　　迷　　　　　念

尺、工尺乙尺乙士合、工六工尺上上、工尺上尺工上尺工乙·上
起　　舊　情　　心　轉　翳(呀)(拉爽二流上字腔)

轉二流

東去伯勞ㄨ　西飛燕(士)ㄨ　只怕永久ㄨ　相違。。(尺)

〈胡姬怨〉小曲「思嬌心未替」的「替」字直接食住唱【南音】「替卿愁到減腰圍」，

使兩段連成一氣，充滿特色。

胡姬怨

六 ㄨ、六 工 六 工 尺 上、 工、ㄨ
聲 聲 解

六 六 工 尺 上、 工・士合六工尺上・（工・士合六工、尺上・）上士上尺
慰 碧　玉情深不可廢　　　悄候

六 工 六 工 尺 上・士合六工、尺上・（工・士合六工尺上・）
聲 聲 解　慰 碧　玉情深不可廢

工 工・工五六工尺尺・合・合士乙、乙尺乙士合上・合・六工尺・工六一
春歸 鳳去 鸞啼 連夜月 恨繞 寒幃 思嬌

、工六工乙士合上上 ㄨ
心 未

食替字轉南音

替卿「愁 到 減 腰」圍。（合）

ㄨ ↔ 替

音樂拍和方面，〈胡姬怨〉小曲加入鋼琴拍和，旋律輕快，極具新鮮感。全曲各段
接駁流暢自然，一氣呵成。

# 李後主之去國歸降

演唱 ......... 任劍輝　雛鳳鳴劇團

白雪仙

撰曲 ......... 葉紹德

## 簡介

〈李後主之去國歸降〉是粵劇編劇家葉紹德於一九六四年撰寫的經典粵曲，由任劍輝、白雪仙領導雛鳳鳴劇團於同年九月借用香港大會堂音樂廳為幸運唱片公司灌錄。[17] 此曲廣受歡迎，曾十四次獲得香港作曲家及作詞家協會「CASH 最廣泛演出金帆獎（戲曲）」獎項。[18]

南唐後主李煜是著名詞人，也是歷史上一位悲劇人物。宋太祖趙匡胤建國初期，曾經強盛一時的南唐，傳至後主李煜，雖然早已稱臣於宋，但是據長江天險，國富民強，仍有威脅。宋主命大將曹彬出兵攻陷金陵，傳說一向並不嗜殺的曹彬以屠城相逼李煜不得自殺，並攜小周后往宋都軟禁。〈李後主之去國歸降〉就是描述南唐臣民送別李煜和小周后的悲痛情景。

〈李後主之去國歸降〉有兩個主要版本。除首演版本外，[19] 另一個是一九七二年六月二十四日，任劍輝、白雪仙、雛鳳鳴劇團在電視廣播有限公司「六一八雨災」賑災義演節目「無綫電視籌款賑災慈善表演大會」中義唱的版本。首演版本較義唱版本長，今次賞析選用的為後者。

曲首以合唱新小曲〈遺民淚〉開始，「遺民淚，淚如江水」，唱來氣勢磅礡、哀怨纏綿，為李煜離開故土、群臣及民眾送別的情景，營造出悲傷的氣氛。

下接【乙反長句滾花】下句。唱【乙反長句滾花】的秘訣，就是用「以下包上」的唱法，重點在每句的停頓和換氣位置（以「v」來表示）：

蝶舞已無多，
鶯狂 v 驚日短，
何曾馬上 v 嫻弓箭，
獨擅填詞 v 試管弦，

城破早懷ㄥ殉國念，

寧甘委屈ㄥ去求存ㄥ，

但念到江南慘被ㄥ強鄰佔，

試問萬民何罪ㄥ受牽連ㄥ。

願為臣虜保民安ㄥ，

忍辱歸降ㄥ豈為圖苟免；[20]

【乙反長句滾花】之後，緊接唱【乙反西皮】板面和【乙反西皮】「熱血和淚濺」，中間插入李煜和小周后的浪白，把人物、曲情、故事結合在一起，使此曲更豐富多姿，情味深厚。

其後接禿唱【乙反二黃慢板合字序】，旋律悅耳，婉轉動聽，曲詞結合得十分美妙，加上任劍輝唱來聲情並茂，令人喜愛不已。接唱【乙反二黃慢板】，此段文字的安排很有心思，足證板腔體可以變化無窮。

【略慢音樂托白】

（上乙合仮合伬仮合 、
復國之事，正是談何容易呢！

【乙反二黃合字序】

（上上合仮合上乙上尺反尺上乙合乙合 、 乂、反·尺反六·上乙上
縱有豪 情怕逐 水一盪 無存 客夢 短 路遠

合乙上·尺上乙反尺合上仮合上士合·士合士合 、 乂、乙乙上六六·反尺·合乙、乙上尺反上、
人亦遠 夜來苦將警 句 研情誰 填往事 只堪 哀 徒恨 滄桑變

乂、合合乙 上合·工尺·（上尺乙上尺）伬上乙士合仮合
窮途末路 志彌堅

合上上伬仕伬·尺上合· 伬仕伬仮合、（伬仮合士合·尺上上士）
人生 仇恨何能免

合上上伬仕伬·尺上·合·乙上尺乙·尺尺士合仮合乙上·乙尺士合仮·合、（仮合伬仮
獨惜今時 花漸 老安知來 歲月不圓

合士合·）乙·尺上乙上仮合伬仮合·（伬仮合士合·尺上上士）合仮合·上·尺乙上尺反
任重何愁 難致

上•（乙上尺反上乙上•）反尺上•尺工•尺合上合乙上尺乙•仮合尺•反尺上上士

遠，　　商女也　知亡國　恨　臣民豈

讓

合仮合•乙上•尺工•尺•（乙合乙上尺工尺•）上尺上士合乙上•上尺上乙合乙上尺

伯夷

士合仮伬合•

廉。。（合）

由哀怨的【乙反二黃慢板】，接上一段句句鏗鏘、字字珠璣的【爽七字清】。

爽七字清

士士仮合上•尺上士士合仮士•乙士合•尺工仮•合仮合•尺

十萬橫磨劍　宛似在目前。。　萬　眾　投　鞭　流　可

士合上　尺工尺乙士工尺仮合上　上　仮合•　工士工尺•乙士合•尺乙士上

斷不枉聖上歸為臣虜　強　圖存。。當日申包胥 也遂存 楚 願。

總不枉聖上歸為臣虜

ㄨ　ㄨ ㄨ　ㄨ
工上·工合乙士 上 仜合
深冀 江南俊彥　勝　前賢。。

催快

ㄨㄨ　ㄨ ㄨ　ㄨ ㄨ　ㄨ
士上工·工仜合士·士上上 合工士
復國心 急如弦上 箭壯 懷激烈

ㄨ　ㄨ ㄨ
上 工士合仜合·(包才)
扣心弦。。

然後生角唱【反線中板】下句，任劍輝把李煜的亡國之痛演繹得絲絲入扣，令聽者心弦緊扣，禁不住灑下同情淚。

反線中板下句

ㄨ 、ㄨㄨ 、 ㄨ ㄨ ㄨ 、ㄨ ㄨ 、
花逐雨 中 飄 曲隨廣 陵散 感時知有恨 惜別悄無
ㄨ 、 ㄨ ㄨ、 ㄨ ㄨ 、 ㄨ ㄨㄨ
言。。(上)一身能負 幾重憂 人間沒處 可安排 念往事合應 腸斷。(六)

ㄨ 、ㄨ 、 ㄨ
冷雨送 斜陽 問幾許與 亡恨 怕從野叟 話桑田。。(上)如此好 江

山「ㄨ」、ㄨ、ㄨ、ㄨ

別時容易見時難　回首依　依　ㄨ、ㄨ、ㄨ　無限怨。（六）

生角接着唱【反線二黃慢板】序，旦角接唱【反線二黃慢板】，至「寒色遠」三字翻高腔，把感情推高，再直轉〈小桃紅〉中段「山河變色，感慨萬千」，再轉合唱「教坊歌女」，把李後主國破家亡的複雜情緒表露無遺。

（生）二黃尺字序

江山依然痛皇業變遷、ㄨ、ㄨ、ㄨ、此去囚居宋土難卜再復旋　ㄨ

不知哪一天，不知哪一天，復我山川，相看倍心酸　難禁絲絲血淚垂，

偷眼望宋船，撩亂了方寸。

（旦）二黃

尺仔合士「乙尺尺乙士合・合尺尺・伬仔合・工尺・乙士・乙士乙尺・」

廣陵台殿　已荒　涼　吳苑宮　幃　今　冷落

士尺合反・六工尺上・上仜合伬仜合」ㄨ、

剩一程風　雨送愁　人　嘆千里江　山

尺上尺尺工五六・五反・工尺上・仜仜五仜仜」、、ㄨ

寒　色　遠。（士字腔）

尺上尺五六・反工尺工尺上士・、ㄨ

（生）

　直唱略爽反線小桃紅　

生工六・工六五・五生六五六工六五、六五生工　山河變　色感　慨萬千　君民　ㄨ

六五仜伬五六五・、、ㄨ　對泣哭江邊（旦）家傾　國破恨綿綿風聲猛雨聲漸千聲

五六五・生六六・工尺尺・五・生六、反・六工尺・工尺

上・尺工六五生六五六工尺工上尺工、ㄨ（墜慢）五生六仜五五生六・五六・反・六

嘆萬聲怨　柔魂斷（眾）　教坊歌　女　拜

工尺工六五生六五六工尺乙尺乙士合・工六五生工六五生六、、ㄨ

伏皇　前」工六尺・工士　愧無淡酒江波設離筵淚眼一眶代酒餞

其後接唱新小曲〈破陣子〉，[21] 此段生、旦、男、女和聲合唱，安排得很有心思，把氣氛推至高潮，最後以旦角唱「揮淚對宮娥」拉靜場腔作結，是此曲的一大特色。

破陣子引子

（六－反－乙－上－尺－上　上士合仮士・合－）

（眾白）主上珍重，娘娘珍重呀！

（生）（上板）　反、六反六反尺上尺乙・上、六・反尺反六五反・六反六工・尺・
　　　四　　　十年　　來家　　　　國

（和）六五反六反工尺上乙上尺、
　　　啊　　　　　　　　　　……

（生）六六「五六反五六反尺反合・上尺乙士合（乙上尺乙士合・）
　　　三千　里　　地　　山　　　　河

（旦）合・乙伬仮合　合、六、六五反・六反六反工尺「
鳳　閣　龍　樓　連　霄　漢

（和）伬仮合士合仮伬・仮合上尺上士合、（尺上尺上乙）
啊……

（旦）合乙・（合乙上乙）合・六反尺、反・六反尺上尺反上（乙合乙上尺上・）
玉樹　　瓊枝　作煙　蘿

（生）六反工尺上・尺反六・六五反六尺反六・（上乙合乙上）沢反上・沢反洽・
幾　曾　識　干　戈　一旦歸為

合仮合乙上・（尺反乙・上尺反上）　（清唱）反工尺（上乙上尺・）上尺乙、
臣　虜　　　　　　沈腰　潘鬂

（尺上尺乙・）上伬・仮合・（和）尺反六五反・尺反六・合
消磨　　　　啊……

（旦）乙合‧乙上乙伬‧仮合士上合‧合乙上‧尺反合仮合乙上（反尺上乙尺上‧）
最是 倉皇辭 廟日 教坊猶 奏

乙‧尺上士合‧上乙上六反‧六工尺‧尺乙上反尺‧（清唱拉腔）反尺‧反尺上
別離 歌 揮淚對 宮⋯⋯⋯

乙‧尺上乙伬上士合仮伬‧合—（尾聲音樂）（合士上尺士合仮伬 合—）（風鑼一下收）
娥

# 紅鸞喜

演唱⋯⋯ 芳艷芬　　撰曲⋯⋯ 李少芸

芳艷芬主演的《紅鸞喜》是李少芸根據傳說編寫，一九五七年一月三十一日在利舞臺首演，合演者有新馬師曾、陳錦棠、半日安、譚倩紅等。同年，由植利公司攝製成電影，改由何非凡伙拍芳艷芬，十二月三十一日在戲院公映。

《紅鸞喜》劇情講述柳紅鸞本是瑤池金母座下的蕊宮仙女，因思凡被貶凡間，卻在人間發生了一段宿世姻緣。話說晉太子兄弟爭戀紅鸞，太子塵生得俊俏，紅鸞心中有意，因酒醉二人共赴巫山，珠胎暗結。後來相貌甚醜的太子宏用了手段，令紅鸞險些錯嫁他，而太子塵則險些錯娶紅鸞的醜大姐柳紅蓮。最終太子宏反思已過，決意讓愛，紅鸞與太子塵結成美眷。後來紅鸞歸列仙班，頓悟塵世情緣皆是過眼雲煙，不如仙界永存美好，於是下凡送子，永別凡間的悲喜情愁，回到天上化為星宿，掌管人間婚姻之事。

芳艷芬獨唱主題曲〈紅鸞喜〉是該劇最後一場「送子排場」的唱段。一九五九年幸運唱片公司把該場戲灌錄成唱片，合唱者是小千歲（後改藝名為文千歲）。

## 賞析

〈紅鸞喜〉是芳艷芬名曲，由李少芸撰曲，曲詞流麗優美。此曲以武場出場鑼鼓亮相起【詩白】「身在虛無飄渺中，春風拂檻露華濃。萬里雲山煙霧重，仙歌妙舞廣寒宮」。以往花旦出場未曾有此編排，確實有新鮮之感。王粵生的〈霓裳詠〉是特別為此曲創作的小曲，但在唱的時候，需要用Bb調，即士工線，這個處理十分切合曲中人物的個性，調門不高，效果自然，加入合唱部分，使歌曲更動聽。由原本士工線（Bb調）音樂過門的「士」音疊上【正線二黃慢板合字序】的「合」音，交接得十分順暢暢自然。

士工線霓裳詠 （士 乂」乙上尺工 乂」工尺上乙士」）

（五六）乂、乂、乂、乂、
五五反工 五六反工 乂、乂、乂、
雲想衣裳花想容 工尺工、尺乙尺工尺・反工尺上乙士（士
春花萬紫與 千 紅

乙上尺工 乂」工尺上乙士）乂、乂、乂、乂」
工六尺反五六反工 乂、乂、乂」
雲散月移花影動 工尺工六工尺上尺工反・工 乂、乂、乂」
金縷歌 聲 入楚 峰

（六反）工六工尺上乙士（上乙）士上仜合士 乂、乂」乂」
珠釵鳳 玉芙蓉 （六反）工 尺 乂、乂、乂」
寶髻半 蓬 鬆 上尺上乙士尺上尺工 乂」乂」

舞遍 尺工上・士合仜尺、士上尺六工尺上尺乙士合士仜合士 乂、乂」
巫山又幾 重
上・尺工上・士合仜伏仜合尺、士上尺六工尺上尺乙士合士仜合士 乂、乂」

尺上乙士 乂」
舞遍 上・尺工上・士合仜伏仜合尺、士上尺六工尺上尺乙士合士仜合士 乂、乂」
巫山又幾 重

（士ㄨ乙上尺工ㄨ 工尺上乙士）

__直轉正線二黃合字序__ （合ㄨ仁合士乙·士乙尺工尺乙士乙上·乙上乙士合仁合·）

__長句二黃__ 一川煙水過雲東ㄨ、、ㄨ 滿目花飛 隨風送……、」

「芳腔」拉腔常用「呀」字發口，以聲帶傳情，音色含蓄圓潤，悅耳動聽。唱腔是依芳姐本身條件去創作和演繹，中低音十分出色，「芳腔」細膩婉轉，有個人特色。

在【長句二黃慢板】中撇字的變化更見心思，「數不盡粉白脂紅」的「數不盡」乃平均四分一分配，而下面「唱不盡梅花三弄」的「唱不盡」乃用三快一頓的撇字節奏，藉以營造不同的效果，避免死板和千篇一律。

__長句二黃__

拂 尺ㄨ上上·尺工六尺、煙 上乙尺乙士合仁合·士乙尺·尺乙士籠

メ合仜仮合・（過序）

〔∟∟メ∟∟〕怯 上・乙尺上・」春風

工尺工六尺、五六工尺

工尺工六・五六工尺

メ上尺乙尺上・（過序）〔∟∟メ∟∟〕尺尺士尺・尺・工尺乙士、數不盡粉 白脂紅 唱不盡梅

尺工士・乙・尺工 花

六・工尺上尺工六尺・六工尺上尺仜・合・乙士上合・上 三 弄。

【反線中板】中「飄飄仙樂樂無窮呀」的拉腔亦是「芳腔」的專腔代表之一。

反線中板 メ

五五工、五六・メ 上・尺工五反工尺・メ〔∟メ〕 六五上、生・五六工六尺工六・ 白雪

一曲玉 琵 琶 奏出陽春 白

生生五・生五六工・六五六工六、メ 士合仜合士上尺工六尺上士上合・上 窮。。

飄飄仙 樂 樂無 メ

士上士上尺士上、メ

【反線紅鸞喜小曲】是跳舞的「慢三步」節奏，與【胡不歸小曲】（一九四〇年）是開創先河的做法。

反線紅鸞喜

（引子）（上工工合工工六　生　五　六　反工尺上　六工尺上　）
ㄨ丶ㄨ丶ㄨ　ㄨ丶ㄨ「ㄨ「ㄥㄥㄨ　ㄥㄥ

逍遙快樂神仙洞　六　合上　反六工　上生五工六
ㄨ丶ㄨ丶ㄨ　ㄨ（ㄥㄥㄨ ㄥㄥ）

逍遙快樂神仙洞
六合上反六工上生五工六
ㄨ丶ㄨ丶ㄨ

神仙洞　仡五六　春去　春來　不知蹤
ㄨ「ㄨ「ㄨ　五六反工尺　六反工尺
ㄨ丶ㄨ「ㄨ

上生五工六　仡五六反工尺上（六工六上）五
ㄨ「ㄨ「ㄨ「
工工仡五

仙山鳳閣兩不同　五六反工尺六　反六工尺尺上
ㄨ「ㄨ「ㄨ　一夜夜玉露金風　工工仡五
ㄨ「ㄨ「ㄨ

一片片彩雲相送鴛鴦夢蝴蝶夢夢入巫山十二重
五六六五尺仡五六　五六反工　上反工
ㄨ、ㄨ　ㄨ「ㄨ「ㄨ　反工尺六反工尺
ㄨ、ㄨ、ㄨ（ㄥㄥㄨ ㄥㄥ）

麥惠文粵曲講義：傳統板腔及經典曲目研習

乂、尺、乂∟乂∟乂∟乂
上尺五六工　反工尺六　六生五六　反工尺上　六生五　六　反工尺上乂
蓬萊不住　　住　何鄉　　環珮叮噹　艷桃紅　　環珮叮噹　艷桃紅
乂∟乂∟乂∟乂∟乂∟乂、乂∟乂∟乂、乂∟乂∟乂

此曲的長句【二黃慢板】、【反線中板】、【反線二黃慢板】，涵蓋「芳腔」的基本特色，成為學習或賞析「芳腔」合適之選。

伴奏方面，此曲由尹自重擔任頭架，馮華敲木琴，馮少毅吹色士風，馮少堅彈電結他，如此組合充分體驗到用大量西樂加入傳統粵曲伴奏，呈現出豐富多彩、和諧優美的效果，體現了現今粵曲樂隊的配搭。

# 風流夢

演唱　小明星　撰曲　胡文森

## 簡介

胡文森的粵曲創作水平甚高，當時人們譽吳一嘯為「曲王」、王心帆為「曲聖」，胡文森則有「曲帝」之美譽，三人在撰詞方面鼎足而立，乃一時瑜亮。

胡文森曾在英文書院就學，但父親卻是典型的私塾老師，因此他從父親身上承傳了深厚的國學修養。胡文森很早便接觸粵曲、粵樂，不但能唱，還會演奏小提琴和二胡，也懂得拍和。兩個姐姐胡淑英（藝名「陳皮梅」）、胡淑賢（藝名「陳皮鴨」）是一九三〇年代著名粵劇藝人，酷愛音樂的胡文森在她們影響下，為多齣香港電影撰寫主題曲、填詞、配樂以至編劇，估計一生共撰寫了數百首粵曲。現在能見到的由胡文森撰寫的粵曲，最早是約於一九三五年寫給小明星演唱的〈夜半歌聲〉。其後，他再為小明星撰寫〈風流夢〉，兩首名曲的唱片都由上海百代公司出品和發行。

胡文森的專用稿箋有特定的設計樣式，右上角印有他穿西裝、結領帶的肖像，右下角印有「胡文森撰曲」，左方則印有「嚴格保留一切版權」或「版權所有不得擅唱」等字樣，可見他在上世紀三十年代已十分重視版權。

## 賞析

小明星的〈風流夢〉是「星腔」名曲。小明星體質比較柔弱，但她天生聰明，懂得因應自己的條件唱出柔美的聲音；唱腔設計方面，多是比較短的腔，可減省不必要的氣力，從而創出「星腔」特色。

曲首以【反線小曲〈走馬〉】開始用反線（對衝）調門高，不是人人可以唱得好，小明星配合個人條件選唱反線，別具韻味。

### 反線走馬

「仜伬生伬仜伬、仜伬生仜五生六五生ㄨ、

仜伬生仜伬仜伬、仜伬生仜五生六五生·仜五六五、

仜五六五生·伬仜五六工ㄨ」

半身挑撻任情種情意加濃

工六尺、工尺上士上尺工 ⴼ 六工尺工上士上尺工・乢彷釈乢釈生工六、

早　沾　愛戀　風　　愛思滿　胸　　手拈花　陶情

五六生五六 ⴼ 」

夢正濃……

是小明星的專腔。

在【二黃慢板】中，「不讓那古人情重」及「留得脂香微送」唱腔的設計尤有特色，

二黃　愛　陽春（尺）　迷　煙景（上）（序）　秉燭　夜遊

工・士上工尺・六工六工尺上、尺工尺尺工六尺工尺上士上尺工合・人

不讓那古

工士上工尺 ⴼ 六工六工尺上、尺工尺尺工六尺工尺上士上尺工合、

仮・合士仮合・工六尺工尺乙士合士上尺工六・上

情重。（上）

ㄨ、、ㄥ　ㄨ、ㄥ　ㄥㄥㄨ

流連花國、飛觴醉月　倚翠偎　紅（省略……）ㄥㄥㄥ　ㄥ

ㄨ合上・尺乙士合上・乙・尺乙士合仩仮合・（ㄥㄥㄨ　ㄥㄥㄥ）

近・尺乙士合上・尺乙士合士仩仮合・秦　淮

多　生五六工・尺乙士上・尺工尺乙士合士上尺工六・上　佳麗

ㄨ六生五六工・尺乙士合・乙・尺工尺乙士合士上尺工六・上（ㄥㄥㄨ　ㄥㄥㄥ）

ㄨ士上尺工六・上士上・五六工・尺・合尺工尺・六工尺上合・上・工尺、ㄨ

掠過　輕舟　留得脂　香

、仮合士合仮・合仮合・上士上工尺・工六上ㄨ

微

【士工慢板上句】「此後過殘春驚寒食」，「頭頓」及「二頓」平喉改用了子喉唱法收「上」及「合」，是仿「合調慢板」的唱法，在「伶曲」中也是她首次採用。

士工慢板

尺士上合 六六・六工尺上、尺上仜・合・尺乙士合乙士合・
ㄨ、丶、（ㄨ）、丶　　丶　　（ㄨ）
此後過 殘 春(上)　　　驚寒　　食(合)

不借 花鈴 一任花 飛 過 隴。(尺) 孤燈 寒 燕蹤 杳(上)
ㄨ　丶　　ㄨ∟、（ㄨ）、∟∟ ㄨ、∟∟ ㄨ　∟∟　（ㄨ）

玉樓人去 深 院(工) 更 空(上)。。
ㄨ、丶　∟∟、ㄨ　∟∟ ㄨ

全曲十五分鐘內完成，沒有鑼鼓，配合當時灌錄唱片的時間限制，也是很多伶曲的做法。小明星的專腔影響十分深遠，很多有名的老倌、唱家及業餘曲藝愛好者均受她的影響。

此曲亦採用了木琴、梵鈴、夏威夷電結他等西方樂器伴奏，加上節奏輕鬆明快，有別於傳統粵曲。

# 情淚浸袈裟

演唱⋯⋯任劍輝

撰曲⋯⋯陳冠卿

一九五〇年，新聲劇團原來的編劇徐若呆返回廣州定居，該團聘請陳冠卿和唐滌生二人加入，擔任編劇。陳冠卿熟悉古典詩詞傳奇，又懂演奏絲竹簫管，一九四一年開始從藝，歷任廣州各城鄉粵劇團、曲藝團的音樂伴奏員兼撰曲，曾在非凡响劇團、寶豐劇團、大龍鳳劇團、百福劇團、大四喜劇團、永光明粵劇團、東方紅粵劇團、廣東粵劇院等省港大班擔任編劇。陳冠卿加入新聲劇團後，撰寫粵劇《情淚浸袈裟》，由任劍輝、陳艷儂、白雪仙、靚次伯、歐陽儉、黃超武等演出，深受戲迷歡迎。任劍輝獨唱的同名主題曲〈情淚浸袈裟〉一九五五年由美聲唱片出品，成為她的首本名曲。

《情淚浸袈裟》講述寶林寺小沙彌了塵，不知姓名來歷，禪師圓寂後，被同門逐出山門。當地慈善長者馮翁收養了塵，讓他還俗，並悉心培養。了塵被馮翁長子苟

待，雖與其女影梨相愛，但長子從中作梗，在馮翁意外離世後，使計拆散二人。影梨誤會個郎薄倖，了塵誤會影梨改嫁，再次剃度出家，拜菩提寺主持普度為師，在禪房唱出〈情淚浸袈裟〉。眾人後悔拆散二人，趕到禪寺，當時影梨已經病危，終於在情郎懷抱中辭世。

## 賞析

〈情淚浸袈裟〉乃任劍輝名曲之一。曲首以詩白開始，任劍輝唱腔以「以聲帶情」見稱，起首四句詩白「寂寞禪房是我家。如今再返棄繁華。追記前塵如一夢。斑斑情淚浸袈裟」，憑藉她的聲線和語調，已經把人物的心情表露無遺。接着【乙反長句滾花】「哭袈裟，望袈裟」，唱腔的高低變化十分配合曲詞中的複雜情緒。

【乙反長花】
反工尺．士合乙上工尺．工尺合上乙合工尺．反反仮．合乙合．
哭袈裟　望　袈裟　袈裟重著恨愁加　苦海茫　茫

合．反乙上．反反合上　士．上仮合乙合．尺反上六尺六．反工尺．反合合乙
誠．可怕　傷心何處　覓　仙槎　獨我臨風珠淚灑　心難寧靜

士上仮合・上尺乙尺反乙・工尺尺・工・尺工尺上乙上・反尺上乙・上－

亂如麻　記不盡綺　夢　溫馨　都　恨化。（上）

正線小曲〈梵皇恨〉旋律本身已帶梵經味道，粵樂大師盧家熾特意以「尺五」線（F調）應用在【迴龍腔二黃】「人世間，何多奸和詐」，使一向採用反線（G調）的音律低沉一些，配合唱腔設計，凸顯「禪」味，與曲情、曲意配合得天衣無縫。

二黃尺字序　（工六尺尺工尺、工六尺尺工尺・工六生五六六上尺工尺・）

尺尺尺工六五・五六五六工尺上尺工六・工・六工六工尺上、

人世間　何　多

尺五線迴龍三變腔

ㄨ
尺尺尺工六尺工尺上士上尺・（序）（工六尺工六尺・工六尺尺尺工

奸和詐

ㄨ、
六士上・尺上尺工六尺工尺上尺・）（工六尺工六尺・工六尺尺尺工

ㄨ、
六士上・上尺乙尺工乙尺工尺」

蒼茫大地獨有昔日故

ㄨ
尺工六生五六六上尺工尺・）

尺工六五六六上尺、

六工六士上尺工、㐅、五六五生六、生五、生㐅生工六、」工六工尺

主　堪　嘉。

㐅
上士上尺工六五生五六工六尺、上士上尺、（㐅序）五六五生六、五工六尺、「㐅、仉、仉五、仉五、仉五仉五六工五尺工六、㘝（ㄩㄩ）

不料竟　成　虛

五工五、六工六五生五六工六尺、（㐅）五六五生六、五工六尺、「㐅（ㄩㄩ）

枉　煞　他提攜　話。（尾頓）

任劍輝音域廣闊沉厚，能把唱腔演繹得淋漓盡致。唱到【南音】時，她擅於運用女性的聲線條件，適當安排一些翻高腔，不像以往地水南音歌伶多以敘事形式演繹，唱腔相對平伏。任劍輝在此曲的南音唱腔起不少變化，有高有低，抑揚頓挫，也正是戲台南音與地水南音最大的分別。

南音　說甚麼美景

尺乙工尺工尺·ㄨ
合上尺工乙·」
士合·ㄨ
良
辰
人
似
士合·尺、
六工六工尺上尺、
畫。（尺）
六·工

荷
乙·尺六工尺乙·ㄨ
士合·六乙尺·ㄨ
鋤
歸
去
是
儂
家。（尺）
底
乙·尺·乙尺·工六士合·五六·工六尺、
六·工

士
六·反工·上士合·乙·士合·ㄨ
事
春
風
有
紅
杏
嫁
夜
深
同
對
月
乙·士上·乙上·士工·上士上尺工·ㄨ

、
光
尺合·尺乙士合·ㄨ
華。。（合）
說甚麼海
尺乙工六·工、
乙尺·工六乙士合·ㄨ
乙乙合上·上尺、
誓
山
盟
又
話
無
偽
詐。（尺）

尺尺工·ㄨ
五六·六·工尺」
慰我今
生
尺工乙·士合尺·尺工、
五六·六·工尺」
毋
再
著
袈
裟。。（尺）

〈佛門燈〉小曲極具禪曲味道，很有佛門清靜地的氣氛。任劍輝清唱到「皈依佛門
求教化」拉【二黃滾花】唱腔接【二黃滾花下句】，完滿結束此曲。

【正線佛門燈】

士上尺、工尺上上士合　メ
念句阿　彌　陀

士上尺·工尺上上士合·（六工尺上士）合仜合士上、工尺上士·
求　　　　　　　　　　　　　　　　　教

メ
上·士合伬·合士合伬、伬合士上、工尺上士·
化　念句阿　彌　　陀　　　　　　　清　幽

佛　門
是　我　家

士合上士合·合乙士合上尺工六尺　メ
　　　　　　　　　　　　　永　著袈裟

士合伬伬伬合士　メ
　　　　　永　不　戀繁　華

士合伬合士上合士仜·伬　メ

【清唱】

工工尺尺工工尺　上士尺尺士合　合·上上·工尺·尺上士·士上士上
唉吔南無阿彌陀　我願皈依佛門　求　　　教化

【合尺花】

士·上尺上士·上一

我願向慈航低首下（士）休將情淚浸袈裟。。（尺）

# 情僧偷到瀟湘館

演唱　何非凡

撰曲　歐漢扶（筆名「最懶人」）

〈情僧偷到瀟湘館〉一九三五年由百代唱片公司出版，歐漢扶（最懶人）撰曲，廖了了主唱。何非凡從電台聽到此曲，覺得曲好且唱腔特別，慕名上門拜訪廖了了求教，廖了了毫不吝嗇把整支曲送了給他，更指導其唱腔。及後，何非凡將此曲用作粵劇《寶玉哭瀟湘》的主題曲，由馮志芬編劇、陳冠卿編曲。一九四七年，何非凡組織非凡響劇團，把《寶玉哭瀟湘》易名為《情僧偷到瀟湘館》，與著名花旦楚岫雲等合演，在廣州連演三百餘場，場場滿座，轟動一時；他的獨特唱腔更深受觀眾歡迎，譽為「凡腔」。一九五六年，此劇拍成黑白電影，由秦劍執導，李願聞、潘焯編劇和撰曲，何非凡、鄭碧影、英麗梨等主演。

〈情僧偷到瀟湘館〉一曲敘述賈寶玉與表妹林黛玉兩情相悅，家人卻安排他娶表姐薛寶釵。寶玉拜堂後方知妻子並非黛玉，而黛玉已因傷心過度，香消玉殞。寶玉

萬念俱灰，出家為僧，並到瀟湘館哭祭黛玉。

## 賞析

〈情僧偷到瀟湘館〉乃「凡腔」經典名曲，以豐富的感情和韻味取勝。此曲的編排近乎「伶曲」（歌伶曲），是先有曲，再以此曲編成劇。歌曲開始【士工中板】唱腔的設計別具特色，不是一般的唱法。「……今晚偷，復返」採用「底叮」攝字，與傳統尾頓「正叮」唱法的板路不同，顯得特別新穎。

大撞點上起士工中板

工・工上・尺工　士・士合仜・合士上合
呢　一個寶　玉　　逃　禪

工上六・工　尺上・尺工　士上尺
今晚偷　　　復返

【合尺滾花】是以「伶曲」的手法處理，節奏尺寸比較其他合尺花稍慢，行腔十分細膩，跌宕有致。何非凡十分懂得利用自己聲線的優點，以純熟的技巧行腔，音準特別出色，尤其在滾花清唱中拉長腔後，再跳返高音之準確性，表現出極高的水平，在直轉【二黃慢板】行腔中，他善用低音，卻處理得十分自然，「都不料門鎖重關」中「鎖」字一般是收「上」，此處以「士」交接二黃尾頓行腔帶着反線旋律直轉反線中板，此轉調安排十分自然適合。

【合尺花】

合士上·六六·上·尺江 士士士仮·士合—(一才)(序)仜·士合·

行近 瀟湘 情

工尺·工尺乙士·尺尺尺尺·乙上—(兩才)(序) 尺上仜合·士合·工尺·工乙士

加 慘。 仔細凝眸 來 分

仜合 仜合 士合士乙 伬 士—(一才)(序)

辨 反工尺乙工 尺上尺合 乙士·乙士合

風吹 綠竹 腰舞小蠻 卻

仜合　乙士上上

原來　我認錯略

【食住轉二黃】

上士仜合士尺乙士合仜合仜合・上・尺士上・ㄨ
佢係環　珮

六工尺・工六工尺上・尺乙士・上尺ㄨ・
珊。。（省略……）到

上乙上尺六・生五六工六尺、朝
今

上反・尺合上・尺上上・合尺合上・尺尺士伬・仜合仜合・上・尺工六工尺乙」ㄨ
我偷　偷來祭　你　沉香靈柩我　都不料門　鎖

士、ㄨ、合仮合・工反工尺上・尺乙士上尺・ㄨ
重　關。。

此曲的編排多變化，十分跳脫，節奏感很強，唱腔設計靈活。【正線二黃慢板】接【反線中板】，常在尾頓「跳叮」，如「泛泛」、「等閒」，這般跳擻是何非凡創先河的。

［反線中板］
呢一個賈　ㄨ、ㄨ」ㄨ　寶玉　與你顰卿相交　可誓天日情非　ㄨ、ㄨ、ㄨ

泛
六生五六工・六工六尺上六　ㄨ
泛。

六六六六上合上合士上尺・工尺上乙士　ㄨ
呢呢呢呢我　敢

合上・六工尺士上・六生工・生生・工六五　ㄨ
話　與天地　相終

尺上乙士合・上尺工六士上　ㄨ、ㄨ
仜工、工六・工六工尺上・尺工六
閒。。
始　不是　等

最後【士工花】下句中結束，唱到「瘦骨珊珊」時將「珊」字拉一個特長音，再緊接跳攋行腔一氣呵成，是「凡」腔的獨特風格。

〔士工花〕

尺尺士乙士合士　反　工
妹妹呀你在離恨　天　宮

乙乙士尺士伬合　士上・尺江・工尺ー
也要食多啖胡　麻飯。

士尺乙士尺尺・乙尺乙士合・仜合仜合士乙士・士
待等我在西天　　成　　　　　　　佛

尺士尺上上尺上上尺工・
咽陣不致見妹你瘦　骨

反反工ー尺・工尺乙汢・尺尺　上上ー
珊珊。

# 梨娘閨怨

演唱⋯⋯嚴淑芳　撰曲⋯⋯靳夢萍

## 簡介

嚴淑芳自小愛好粵曲，從收音機的粵曲節目學唱了不少名曲。她偶爾會參加社團唱局，因而有機會到電台演唱，獲粵樂名家梁以忠賞識，讓她參與一部粵曲歌唱廣播劇的錄音，自此活躍於歌壇，並展開歌唱事業。嚴淑芳受教於梁以忠，是梁門傳人之一，對傳統梆黃很有研究。她的唱腔悠揚曼妙，細膩婉轉，風格宜古宜今，自成一派，有「抒情歌后」之稱。

嚴淑芳曾隨男花旦陳非儂學習粵劇，並曾粉墨登場，與芳艷芬同台演出。一九六九年，嚴淑芳退出歌壇，但從不間斷鑽研曲藝，並一直灌錄唱片。她的首本名曲包括〈梨娘閨怨〉、〈獨倚望江樓〉、〈冷落銀屏月滿樓〉、〈百種憐儂去後知〉等。她曾出版非公開發售的《嚴淑芳粵曲選唱集》及《嚴淑芳粵曲選唱集二》，載錄唱過的曲目。

〈梨娘閨怨〉一曲取材自民初小說家徐枕亞創作的小說《玉梨魂》。小說講述白梨影的丈夫英年早逝，她須照顧幼兒鵬郎和年邁家翁。青年何夢霞是鵬郎的家庭教師，對梨娘癡情一片，梨娘感受到他的真誠愛意，卻受封建倫理束縛而不敢接受。

此曲講述白梨影得悉何夢霞患病，但礙於禮教門規，不能親往探望，一訴衷情，唯有獨自在閨中感懷身世，慨嘆二人嫁後相逢，情深緣淺。嚴淑芳演繹梨娘對家庭、對丈夫、對孩子和對何夢霞的種種心情，細緻深刻，配合優美文詞，情景交融，哀怨感人。

## 賞析

〈梨娘閨怨〉由靳夢萍撰曲，是當年歌壇盛極一時的名曲。全曲用詞優雅，【乙反二黃慢板】及【乙反芙蓉中板】「妝台慵倦賦詩篇，惆悵花魂春欲斷，屋樑殘月照湘簾，梨瓣飄零如雪片，感懷嗚咽似寒蟬，此際心情愁歷亂，夜夜孤藥伴我淒涼獨抱影兒眠，殘酷天心無情劍，橫遭斬斷並頭蓮」，既像詩又像詞。嚴淑芳喜歡自創新腔，對曲藝的悟性特高，不斷反覆琢磨每一個唱腔，以臻善美，創出一套獨特的演繹方式。其中【芙蓉中板】「慘矣橫遭斬斷並頭蓮」的節奏感、音準及韻味掌握得特別好，有欲斷還連之感。

【乙反芙蓉中板下句】

反上仮・合乙・伬・仮合　反、工尺反上尺上乙合乙上尺
慘矣橫　　　　　　　　　遭　　　　　　　　　斬

乙・メ、
乙・上尺反上・上士合仮・合乙・伬・仮合・上士合仮伬合、
並　頭　　　　　　　　　　　　　　　　　　蓮。
斷

此曲滾花清唱與伴奏銜接得順暢、優美。這首獨唱曲雖然長達約二十三分鐘，但編排豐富多變，反線板腔佔很大篇幅。它的【反線二黃慢板】「緣雖盡情再熾」接「祭塔腔」填上曲詞唱出，亦是首創。

【反線二黃序】

工六工・
（五生六五反六工、五六五生六五反六工・反工反工尺上士上尺
尺尺尺工六・反工、六工六工尺上・乙尺上　五六・反工六
緣　　　　　　　　　　　　　　　　　　　　　　　雖

【祭塔腔】緣

上、上上尺反工尺尺「反工尺乂乙尺工反工尺工反・工反工尺上工尺乙士、上合仮仜合

盡

士、乙士・尺上尺・六工六 反工反・六工尺上乙上（序

、情 再熾

此曲的「問字攞腔」處理得宜，藉着嚴淑芳的婉轉歌喉和細膩行腔，將哀怨纏綿的曲詞表達得淋漓盡致。

# 雲雨巫山枉斷腸

演唱 李向榮　撰曲 李向榮

## 簡介

一九五八年新聲唱片公司出品及發行的《雲雨巫山枉斷腸》，是「豉味腔」鼻祖李向榮的代表作品。

李向榮原名李英俊，因為崇拜偶像白駒榮，後來才改名李向榮。他的聲音富磁性，唱腔低迴婉轉。一九六〇年，李向榮某次在石塘咀獻唱，著名畫家鄧芬送上大花牌，上書「豉味歌王」四字，從此這四字便伴隨李向榮成為粵曲史上一個傳奇稱號。「豉味」一詞來自豉味廣東米酒，該酒入喉純和，餘味甘香。

在李向榮錄成唱片的歌曲中，多首唱出曲中人追懷舊愛的複雜心情。據說李向榮曾經歷幾段不順利的愛情，幾首唱出名堂的歌都是寫自己的失戀故事，例如〈雲雨巫山枉斷腸〉、〈離鸞秋怨〉、〈長恨歌〉、〈天堂州〉等，因此得到不少同是天涯淪落人奉為追懷舊愛的失戀歌王。

〈雲雨巫山枉斷腸〉一曲影響深遠，陳笑風的成名作〈山伯臨終〉，便仿效了它的曲式和風格。

**賞析**

李向榮首創的「豉味腔」「嗒落有味」，極受推崇，有眾多後學者跟從。「豉味腔」的特點是善用低音，因應曲情而用聲用腔，充分運用「偷、收、漏、抖」的技法。

此曲開創平喉唱【反線二黃慢板】的先河及用【反線二黃板面】填上「自愧無妙計，補破碎心腸」，當年是創新的做法；接着的「盟山誓曾早訂」、「但願情緣共海天長」，到【反線二黃慢板】轉【正線二黃慢板】前「有誰個不羨鴛鴦呀」拉了一個新創的唱腔，旋律及行腔正正是「豉味腔」的特色。

反線二黃板面

工六尺工六、五六六五上・（五生）六上尺工六・工尺工（尺工六）
自愧無妙計　補破碎心腸　宵來倦　倚　窗

尺乙士合仜・合・（五生）六工尺工反・工・六工尺上尺六五反工尺・士合仮仜合
好夢自難　長　　往事如　幻　象　消不去恨怨與　悲　傷　繞夢魂長懷

、尺・（尺工）合・士、上尺六上、
想　誰　為　我解魔障

反線二黃

尺メ・尺工六・反工、尺上士上尺工六工・合六メ、上士上尺六工尺、
盟　山　誓　　　曾早　訂　　呀

工尺工六尺メ・工反工反六工尺上尺乙・士仮仁合士（乙士・）工工尺上尺メ
但願情緣

工六五上、工尺工尺上士上尺工上・尺士上・
共海天長・

【正線二黃慢板】行腔多採用低音，是李向榮天賦的厚音色，配合他獨特的唱腔，把曲中情意演繹得天衣無縫，如「本是同林鳥，豈料大難來時，逼要各飛翔」。

［正線二黃］「(六工尺尺尺工尺工尺乙士合仜合士上・合士合士上尺工上・尺)

ㄨ上尺工六工尺上尺士上尺・(工尺上尺士上尺工上・尺・)士合仜・士合仜・合士上
好鴛　　　　　　　　　　　　　　　　鴦　　　　　本是同　林

合・(仜合士上合士仜・合)士仜　仜合仜合仜伬仕・(合仜伬仜伬・)
鳥　　　　　　　　　豈料大　難　　　　　來　　時

士合合・上士合仜合士・士合合仜伬、
逼要各　飛　翔　　一個在地　北　一個在天南　恍若離霄壤

ㄨ、飛　上士合仜・士合合仜伬、
恩情盡付「海汪洋」說甚麼世世生生不分張　昔日誓　盟　今已成　孽　賬。

【士工中板】清唱「我同佢，我同佢聚首已三年」，似說似唱的創新演繹，擸字生動跳躍的做法，停頓位的改變，在當時絕對是開創先河，韻味獨特，別樹一格。

起中板

ㄨ、　估道情味似糖甜　ㄨ、ㄨ、ㄨ　點不知一經嘗試　卻與黃蓮　ㄨ、ㄨ、ㄨ　都無兩。

（清唱）（上合上　上合上）士尺乙·尺上上尺乙士合·　工尺尺上仜·
我同佢　我同佢　聚首已　三　年　試問那歡　娛

尺乙士上
娛

合上·工士·工乙士合仜仜合上士·上工上工·工尺工尺乙士、尺乙士上
曾有　幾日　不外是　淚　痕　愁　恨　簡中　滋　味　滋味

上、尺上士尺上士合仜合·士上·（士合仮仜合上·）
已·遍　嚐。

此曲創出很多新穎唱腔，打破了傳統板腔的風格。

# 新黛玉葬花

演唱・盧筱萍　撰曲・勞鐸

## 簡介

撰曲人勞鐸一九二六年出生，九歲時開始學習中國樂器，十一歲便可以公開演出。由於父親移民巴拿馬，他由母親撫養長大。勞鐸在大學主修科學，但音樂才是他的最大興趣，擅長彈奏琵琶、二胡、小提琴等樂器。一九五〇年代後期，勞鐸從內地移居香港，並參與粵劇拍和工作。一九六四年，勞鐸在父親安排下帶着一家人移民美國，先到洛杉磯，再輾轉到芝加哥落腳，在中國餐館擔任廚師。[22]

除了擔任劇團樂師，勞鐸亦從事劇本創作。一九六二年他在鳳求凰劇團擔任樂師時，得到班方允許，兼任編劇。勞鐸創作的劇本包括《桃花湖畔鳳求凰》、《金鳳銀龍迎新歲》、《榮歸衣錦鳳求凰》等，[23] 大部分由劉月峰參訂分場和設計劇情。他也曾為紅伶和唱家撰曲，著名作品有〈梅花葬二喬〉、〈新黛玉葬花〉、〈歌殘夢斷〉、〈山河血淚美人恩〉、〈趙子龍攔江截斗〉等。

演唱者盧筱萍是著名子喉唱家，一九四九年起跟隨粵樂名家何澤民（藝名何大傻）學藝，翌年來港定居，仍善習不輟。其後在香港電台初試啼聲，即獲好評。代表曲目有〈西施〉、〈小鳳仙〉、〈陳圓圓〉、〈黛玉葬花〉、〈三春投水〉、〈晴雯補裘〉、〈羅剎佳人〉等。[24] 她近年熱心指導後輩，應香港八和會館邀請，擔任「粵劇新秀演出系列」子喉班導師，並出任香港粵劇學者協會與西倫敦大學音樂學院合辦的粵曲考級試的考官。

〈新黛玉葬花〉一曲寫林黛玉寄居賈家，閒時葬花，自感身世孤伶，他日春盡紅顏老，花落人亡兩不知。盧筱萍在一九六三年灌錄《新黛玉葬花》，[25] 一九六四年美聲公司推出黑膠唱片，同碟還有譚炳文、李寶瑩對唱的〈傾國名花〉。[26]

〈新黛玉葬花〉由勞鐸撰曲，盧筱萍主唱，本來是用官話唱，被勞鐸改編成古曲新唱。盧筱萍此曲一出，風行一時，在歌壇大受歡迎，與〈梅花葬二喬〉同屬她的代表作。

〈新黛玉葬花〉由【燕子樓中板】和【祭塔腔】兩段專腔構成主要部分，成為它的

特色。曲首以【燕子樓中板】板面開始，板面中加入托白，十分合適。「閨中女兒惜春暮，愁緒滿懷無着處。手拈花鋤出繡簾，忍踏落花來復去。」四句托白道出黛玉的心事。【燕子樓中板】是非常著名的粵曲專腔，有專用的板面和唱腔。27

【燕子樓中板面托白】

（工六尺上尺上・乙士合仜伬仜合
、、合士合仜伬）

手拈花鋤出繡簾　忍踏落花來復去

上・尺工六工・尺乙工士・尺上六工・尺・六工尺

士合仜合士上合士仮合仜伬仜合伬、、合士合仜伬・工六尺乙士乙工士・上尺工上・工士合

（浪白）閨中女兒惜春暮　愁緒滿懷無著處

【上板】

工尺工・尺乙士合士（上）工・六工尺上尺工・尺
花　　落　花　　　飛　添　　反・工尺工反・六

工合仜合乙士・上尺工上、
憔悴。

工合仜合・工尺工乙・士
合仜合・工尺工尺工乙・士・
花　　　謝
殘花

、上・尺工・六工尺上・尺工上・仸・仜・合士上合、ㄨ、上士上　ㄨ、合仜合・

憫　憑　誰。。満　途

落英藏　繡　履。

ㄨ士・上・工・尺　仜、合仜・合士上合　ㄨ、乙・士上合上・尺工六工尺上・尺工上・尺　春

ㄨ、工尺・工尺工乙　上・尺工・六工尺上・尺工尺工・尺・工尺合

光九　十　餒　花

ㄨ士合士乙尺・士・乙上乙士合、時。。上士　ㄨ、工工（六反）

ㄨ合士乙尺・士・乙上乙士仮合仜・合　、ㄨ　雨　暴風

、工・六工・尺工上・尺工（六）尺上士合仜・合士合仜ー（上乙士上士合　狂

ㄨ仜・合士上士合仜、ㄨ上乙士上士上士合仜・合士上士合仜）尺上乙士合・ㄨ合

沾泥憐

、尺•工乙士上•尺•工上•尺•（六）尺工六•（五）反工尺乙尺工反（六反工）ㄨ

飛絮。

ㄨ尺工反六工尺上•士•上士•上尺工上—ㄨ　（工六尺上尺工上•乙士合仜•合士合

、

ㄨ上•工士合上•尺工士上合•六工六尺工尺上六工•六工尺

、

仜伬仜合士合仜伬仜合仜伬•士仮合仜伬仜合伬•工六工尺乙士乙工士•上尺工

（浪白）寂寂紗窗　小顰卿　已無展眉之日　悠悠歲月　林黛玉

ㄨ工尺•工乙士合　上•尺乙士合

花　　魂　有

長為飲泣之年　憑弔落花　以香泥一掬　芳草一叢　亦埋艷骨。

ㄨ上•尺工六工尺乙工士上合•六工尺上六工•六工尺

、

上•尺工上•（尺乙士）合仜合•尺工尺

寄

ㄨ上六工尺尺上•上上工工•尺工乙•士•上尺工上•（尺乙士）合仜合•尺工尺尺工乙•

免致飄蕩　　　　　　無依。

ㄨ士•上合•仜合士上合ㄨ

蕩

ㄨ尺反工尺上•（五六工尺反六工六工尺尺

寄

古腔粵曲〈仕林祭塔〉由李雪芳前輩首唱。其實此乃【反線二黃慢板】的唱腔，不過在〈仕林祭塔〉中用得十分出色，因此便把此旋律稱為「祭塔腔」。盧筱萍擅長以「清唱」的演繹來凸顯曲中人物的情緒和帶出氣氛，如在此曲中，她先清唱散板「色與香雨中殘」，再入音樂，便是成功的例子。她在【祭塔腔】裏，也有一句「清唱」的曲詞「一坏靜土掩風流」，道盡了黛玉一腔鬱結的心情與飄零無依的處境，表達得淋漓盡致。要演繹得如此深刻並非輕易，足見她功力深厚。[28]

反線二黃祭塔腔

病
尺、尺尺尺尺工六五六、五反工尺上尺工六、反工、反工尺

瀟　　湘
上、六、工反工尺上、尺工、尺尺、反工尺、工反六工尺上乙士合士（乙士・

哭花　寄　　　　愁
六、工尺尺、工尺、工反工尺、工乙乙、乙、尺乙士合仁合士乙、上尺乙

工尺乙、尺・工、尺・工乙尺乙士尺尺工尺　工尺乙、尺・尺・工乙尺尺乙士合仁合・士、合メ士合士・上

尺、工六、反、六工、尺上、尺工上、

六六工、尺工士上、（尺乙士）

合、六、工尺、尺上士合、反六工尺工、尺工士、 開 落

榮枯 花與薄命薴卿 何

尺工反、六工、尺工上、異。（清唱）一坏 （沢尺、工尺乙士、尺、尺乙士、尺乙士合、士乙士 靜土掩風 流 任你是）

六、工尺六尺、乙士上、上、尺工尺上、仜合士上、士上尺工上、

春 魁 佔盡了 明 媚

（催快）六五六五生六工六、五生五六工尺上士上尺工尺工六尺工尺上士上尺、有幾 時。。

六、工尺仜合、上、尺乙士、上、仜合、

花開 何曾見 花落 我才來

尺乙士、上仜合、（吊慢）尺合尺乙、工尺工乙士、合、六、工尺、

只餘得淡 日籠窗

尺合士上伬・仜仕・仜合上・尺乙士合・
階前弱女啼

ㄨ
合士・上尺・工六・五反・六工尺工六上
紅　如杜
宇。

ㄨ
士尺士工・六尺上乙士合　乙・尺乙士・工六工尺上・尺
暮靄漸蒼　　茫　　夕　陽猶返　照沁　芳

橋畔蕐卿一
合尺尺・尺工尺乙士合士上合・六上・尺工
哭　　驚鳥
五六五六

ㄨ
六・五生工・六五　扤五六五六　反工尺上尺上・尺乙士合・士合
飛。。

、
尺乙士上・士上士上尺・反六五上・
ㄨ

在【祭塔腔】末段，「驚鳥飛」拉長腔接合字短序轉唱正線【二黃慢板】，由反線轉正線，轉得暢順自然；而一段正線【二黃慢板】後，直轉【七字清爽中板】作

結，讓節奏來了一個轉變；撰曲人勞鐸更把林黛玉在《紅樓夢》裏唱的〈葬花詞〉十分恰當地以【七字清中板】作為演繹，使此曲更臻完美。

【正線七字清爽中板】

乄 合　工上尺　乄　上工尺上　乄　工
儂
工尺　乄　合上仜
今葬花
乄　工尺士合仜合
人
笑痴。

他年葬儂
乄　合上仜　工尺士合仜合
他　年葬儂
乄　知
知　是誰。

乄　上尺仜工乙士上　乄　乙士上　乄　尺工合仜
試
看春殘
花
自落。
便
是
紅顏
老
死時。

仜合士乙士・仜合士乙士
一朝春盡
紅顏老。
花落

人亡
（墜慢）
仜合
士乙・士　乄
（合上仜合士乙士・）

上士上（尺）工尺工（六）
兩
不

乄　尺工尺工尺乙士上合・仜合士上　合－　乄
（收一才）
＜
知。。

# 歌殘夢斷

演唱｜文千歲
　　　鄧碧雲

撰曲｜勞鐸

## 簡介

〈歌殘夢斷〉由勞鐸撰曲，粵劇紅伶文千歲和鄧碧雲對唱。它和另一首粵曲〈一曲成名〉收入名為《歌殘血淚飄》的大碟裏，唱片的出版年份不詳。

《歌殘血淚飄》講述南唐後主疏於朝政，耽於逸樂，徵歌逐色。才子韋倫精於音律，名滿洛陽，憐憫女子紅紅家貧，授以歌藝。紅紅終成大器，譽冠江南。她感恩以身圖報，二人結成藝海鴛鴦，夫唱婦隨。孰料好夢不長，帝主徵召歌妓，紅紅被強召入宮。韋倫突遭巨變，浪跡天涯，失意寥落。

轉瞬十年，韋倫忽聞紅紅入宮後慘受折磨，已瀕病篤。〈歌殘夢斷〉一曲即寫韋倫寅夜進入御園，二人劫後重逢，卻因宮廷禁例，只能隔牆與垂危的紅紅一訴離情。

一九八〇年代，現代音像唱片公司推出《歌殘血淚飄》的鐳射唱片。

筆者是〈歌殘夢斷〉一曲的頭架及音樂設計。

歌曲以【合尺首板】開始。這段【首板】經過改良，把過門簡化，[29]令節奏更明快、清晰，使人聽來有新鮮感。筆者認為，要尊重傳統，但也要有革新精神，希望在傳統的框架上作適當新穎的處理，令旋律更優美，節奏更明快。

（生）【合尺首板】

（生仜） 五生五六工六五生 六一 合 六 上尺工六〈尺〉

尺一尺工乙士合一六上一上尺工工尺·工尺 尺一（合六上·尺）

小 紅妹 （的台倉）

上尺工六〈尺〉士·乙士乙士合 伬伬 合上士士·合一（介）

病 垂危

（尺上士上尺工上仜合一）工 工尺工·尺尺·工工·工尺工上·乙乙士乙士合

凶多 吉少 凶多 吉少

生角唱完【首板】「小紅妹，病垂危，凶多吉少，凶多吉少」後，拉腔直接一槌鑼鼓「各七七各倉七的倉」，再接【迴龍腔】，[30] 這也是改良版，鑼鼓令氣氛更緊湊。接着唱「仿古腔」[31] 的【二黃慢板】。較少人用「仿古腔」來唱【二黃慢板】，筆者貫徹奉行古腔新唱的原則，而作此獨特的編排，務求讓歌迷聽來饒有餘韻。

（生）【迴龍腔二黃】

（六・六五六五上・上尺工六尺－）
七七七各 倉 七 的 倉

ㄨ、、
尺尺尺工六五六・工尺・
前塵 已渺，恨闔

、、ㄨ
工六六工六工尺上・尺士尺・
君將 簡召，此後歌

、、ㄨ
工尺工六尺・尺乙
殘聲 嘶 拋

ㄨ、（ー｜ㄨ ｜｜｜）
士上合・士（過序）
　　　調　（二黃下句）

ㄨ、、ㄨ、、ㄨ　　、ㄨ、
工尺六工尺尺上尺・尺合尺・工上尺・工・六工　五六五工
忍見花飛滿地，聲名反　　　害　阿

六、六五六工・六・反工尺工六尺上士上尺、（過序）
（×凵凵）
工上上尺六工尺・尺上
昔月藝苑蜚聲，本是
嬌。。

×、尺・工尺工上尺工、（凵×）

一尺・工尺工上尺工、
（×凵凵）
工尺六工尺合上　尺上
驚聽芳軀　病重，甘冒

一　雙
尺工六・工尺六工尺上
鳥。

尺・工尺六工尺上
同命

×、尺・工上・工尺・六工
訪嬌

一　死
尺尺・工上・工上士合・尺上尺乙士合士仜・合
嬌。。

其後是【二黃慢板】拉腔轉唱小曲〈撲仙令〉，這是一首耳熟能詳的小曲，容易令人琅琅上口。末句「心有恨，恨皇朝」拉【二流】【合字腔】，[32]接用潮州鑼鼓「合士合　仜合士合　仜合士合」作過序，唱【二流】上句「歷盡艱辛，已是御園到了」，然後攝入另一段潮州鑼鼓「上尺上乙上尺上乙上上　尺上乙上」過序，接唱【二流】下句上半截「可奈何宮中禁例」，過序改用【倒板】「士乙士合士乙士合士士」吊慢奏出，接唱【二黃滾花】「唯有隔牆遙望，喚阿嬌」作收結。最後四個音「合士乙上」筆者用潮州鑼鼓作過序是特別的安排，希望歌曲的音樂具有特色。

（生）直轉撲仙令

六六反六五生五六反反尺反六、六‧反工尺‧（上）乙合乙上
驚噩耗　淚兒

尺尺‧（五）六反尺‧上士合仮‧合　合乙上、六反尺‧上上士合仮伬合、
飄　趕路我冒寒潮憐憫　許我一會愛嬌　星夜哪怕路途遙

六六反六五生五六反反尺反六、
朦朧冷月殘照　紅紅已

尺六上反尺‧（五）六反尺‧（上）乙合乙上尺‧（反）六反尺‧（上）士合仮伬、
待死神召　一別　十年度冷宵　心有恨　恨皇

合‧（拉二流合字腔）乙士合士上合士仃‧合（序）（合士合仃合士合　仃合士合）
朝　　　　（呀）

士士工‧工尺　上乙士合　上上尺　反工尺上尺乙‧上（上尺上乙上上
歷盡艱辛　已是御園　到了

× × ×
（尺上乙上）尺士合工・工尺　乙士上尺　工尺上士乙士合士

× ×
可奈何宮中　　禁例

× ×
（士乙士合士乙士（吊慢）合士乙士）

【轉合尺花】
合上上合　合士士工尺反工尺上上工尺尺

×　　× ×
唯有隔牆　遙望喚阿
嬌。。

到旦角出場，因不想單用「排子頭」那麼單調，所以樂器奏出一句旋律「尺六反尺上尺乙上尺」配襯鑼鼓。旦角唱正線〈絳關雲台〉引子「藥石難療」，起音樂序過門，這是創新的伴奏方式，讓人有新鮮感。

【排子頭絳關雲台】

×　　　× ×
（尺・六反尺上尺乙上尺）
（各各叉　嘟才才叉　得才）

（旦）【引子】
藥石　　尺尺反—　仮・合乙伬仮・合—
難　　　療

（伬乙伬仮合、伬乙伬仮合合ㄨ、、ㄨ、
乙仮合乙仮合 ㄨ、ㄨ、
伬乙伬仮合 ㄨ、
乙仮合乙仮合）

小曲最後一句，生角清唱「我活在世亦蕭條」，再禿唱筆者為此曲安排的【乙反中板】板面，「伬尺又如萬里遙，病已垂危，我目中泛淚潮，藥難療」，以【乙反中板】板面入詞而唱，也是創新的做法。

（生）絳闕雲台

（略慢）上伬仮「ㄨ、ㄨ」合仮合上乙 ㄨ
小紅紅　　　言　死別

（清唱）我活在世　亦蕭　條
反尺尺反　尺尺反　合乙合一

（旦）禿唱乙反中板長板面

尺上乙合乙上尺・乙上仮・伬仮合・上乙・尺反上乙 ㄨ
伬尺又如萬里遙　病已垂　危　我目中泛淚

反尺上乙合乙上尺（反尺上乙上）合、反・尺上乙・上尺六反尺上、
潮　藥難療（生）心祝告上　蒼（反）毋　侵　害　雙飛鳥

合・士仮合・

在生旦各一句【乙反中板】對唱後，轉入【滴珠二黃】下句，接唱【乙反二黃慢板】

【合字序】，旦角唱【乙反二黃慢板】一段，先用正線唱「生存已是到殘宵，今世

難成同命鳥」，接着低一板[33]唱「死神將喚召，地府路非遙」，再轉回正線唱「三

年歡聚十載離，望郎把相思細表」收結。

（旦）【乙反長句二黃慢板】

ㄨ
反合上乙上合・上乙上尺・（上合乙上尺反尺・）、
生存已是到殘　宵

ㄨ
上・乙仮合乙上・（合仮合乙上尺乙尺上・）乙合、
今世難成　同命鳥，

上仮上士合・乙上尺乙・反尺上乙上尺
死神將喚召

ㄨ
反尺
地府

士工尺上士・合・（尺上上士合仮合・）乙合、
路非　遙

乙合仮・上乙（上尺上乙・）
艷

上尺上士合仮・乙合仮伬
曲已　將

乙・上尺上乙・上・（乙上尺反上尺乙乙・上・）上・尺上士合仮・乙合仮伬、仮伬仮・合
渺　　　　　　　　　　　　　　冷　落琴　　台　無

隨人

哀
　上尺上乙合乙上乙、（合乙上尺乙上乙·）尺·六反尺上、上士上尺反·反尺上乙·

調
黛　眉　難　待

君
　尺反尺上尺反尺上乙士合·（反尺上乙士仅·合·）反合反·反尺上乙·乙

描　　　三年歡　聚　十

載
離
　反·仅仮合·（仅仮合士合·）乙合反反·反尺上乙·（反尺上尺、反尺上乙·）上乙上尺

望郎把相　思

　ㄨ尺反尺·）上乙上尺反工尺、尺·尺上乙·尺上

細
表。（上）

接着奏小曲〈歌殘夢斷〉襯托唸白「韋郎，你好嗎？」，唱完小曲，即轉【乙反減字芙蓉】「蛛網琴台冷冰冰」；其後，以旦角唱【乙反滾花】「花滿懷辛酸吐淋漓，此際將是迴光返照」連接下段的【乙反西皮】「妹你俗世緣未了」。唱至曲末接【叫頭】34「紅妹」，最後接唱快板「呼天搶地哭阿嬌，鴛鴦分隔奈何橋」作結。這段唱段在旋律編排和氣氛營造很有效果，凸顯旦角的突然離世，而生角的唱腔新穎獨特，也令人難忘。

【生：乙反西皮板面】

乂
」

反上乙·上乙合乙上　妹你俗世　緣未了　記曾共種情　苗　藕殘尚有千重
、　乂　乂

尺·合乙上乙合　上合乙上尺合
、　乂、乂

乙反乙上尺反上　合反尺反合上尺乙上尺　六六反尺·反尺合乙上尺　上尺上乙合
絲　情重似雙飛鳥　憐妹遭　逢血　淚　飄　悲今宵　聲傳未見嬌　隔苑　牆
、　乂　乂　乂

尺反乙上尺　反、乂、」
、乂
心更焦　金　軀愁病困　當有藥療　皇天佑我嬌。（浪白）紅妹，唉！
　　　　　　　　　　　合乙上尺
　　　　　　　　　　　、乂

乂
」

乙合乙上合仮合·反尺反六尺反尺、
（六反六尺·反尺合乙上尺）
我倆情深似海，義重如山，你點能夠咁忍心捨我而去呢！

【旦：接唱】

乂
」

尺、尺尺反六　反尺上反尺　尺合乙上尺　上合　尺反上尺
恨命　薄似花　劫後誰照料　生來命也招　半殘　燭影暗
、　乂、乂　乂、　乂」

麥惠文粵曲講義：傳統板腔及經典曲目研習

反尺反上尺、上乙合上乙（上乙合乙上尺乙）上ㄨ「尺上乙合　反反」反合乙上

、ㄨ、、、

飄　快將　抱恨魂出竅　　記憶往日情　悲中　仍笑

合乙上尺　上「尺上乙合　上乙合乙　尺上尺合·乙上仮合—」

ㄨ上「尺上乙合　上乙合乙　尺上尺合·乙上仮合—」

魂漸已銷　嘆　不再能　唱別離調　七魄三魂　已搖　搖。。（合）

筆者為這首曲的音樂編排花了很多心思，希望在創新和傳統兩方面，皆可各取其長，達到更佳的效果。

# 鳳閣恩仇未了情

演唱⋯⋯麥炳榮　鳳凰女　白艷紅

撰曲⋯⋯徐子郎

## 簡介

一九六二年三月二日開幕的香港大會堂，是香港第一座公共文娛中心。班政家何少保不惜巨資租用三月十四日至二十日大會堂音樂廳的檔期，由大龍鳳劇團演出新編粵劇《鳳閣恩仇未了情》，大龍鳳劇團遂成為首個在此演出的本土專業藝團。35 《鳳閣恩仇未了情》由劉月峰構思故事大綱、徐子郎編劇。為了加強陣容，在原有的班底外，再加入梁醒波、靚次伯。36 該劇深受觀眾歡迎，主題曲〈鳳閣恩仇未了情〉更成為經典粵曲之一。

《鳳閣恩仇未了情》講述紅鸞郡主自幼入質番邦，與耶律君雄私訂終身，因即將返回南朝而依依惜別。途中紅鸞遇賊，墮江失憶，被到江邊尋女的倪思安所救，並順勢認紅鸞為女兒。思安偕有孕的紅鸞藉詞就親向尚夏氏敲詐，得高中狀元的存

孝見憐收留。君雄中武狀元，居於尚府，遇紅鸞失憶拒絕相認，更被精忠父子驅逐。存孝無法為狄親王譯番書，尚夏氏求助於思安，思安蒙混不過，紅鸞女扮男裝雖能解圍，卻被強招為郡馬。假郡主原是思安之女、存孝愛侶，新房內二女先後產子，尚夏氏為勢所逼認作親生，精忠大怒。狄親王命君雄主審，最後查得真相，一曲〈胡地蠻歌〉喚回紅鸞記憶，兩對有情人終成眷屬。

《鳳閣恩仇未了情》一劇首場便唱主題曲，開創了粵劇界的先河。這首主題曲一九六二年由崑崙唱片公司發行，隨即成為本地電台的熱播歌曲。

此曲開首借用國語時代曲〈明月千里寄相思〉[37]的旋律，以男女聲合唱營造一大群群眾送別的效果。接着用【倒板】及粵曲慣常敘事的【長句滾花】，由生角獨唱至「此際情何太慘」拉「士」字腔，再接兩句詩白。【長句滾花】的曲詞「南望宋中原，仰天長嗟嘆」，用詞簡潔流暢，乃【長句滾花】典範之作。

（生）[合尺倒板] 尺士上仜合尺乙士合・合仜・仜合・士乙・士—
真令我情懷悲嘆・・・・・・・・・・・・・・・・。（上場亮相介）

[長花下句]（上仜合乙士）南望宋中原，仰天長嗟嘆，哀問春蠶何作繭，
上仜合上—（工六尺工上）

情絲自縛為紅顏，一夕驪歌人分散，別時容易見時難。。

哀此夕（才），痛生離（才）此際情何太慘・・・。
工上仜乙尺・乙士合・仜合士乙・士—

兩句詩白「異國情鴛驚夢散。空餘一點情淚濕青衫」後，起唱新曲〈胡地蠻歌〉。此曲乃音樂家朱毅剛[38]當年的新作，歌曲一面世便唱得街知巷聞，就連不懂粵曲的人也琅琅上口，成為粵曲的代表作之一。

（生）胡地蠻歌
「（仜合士上合乙士）、ㄨ、ㄨ、
工・尺乙士 工六工六尺上・（尺上尺乙士

一葉輕舟去，

人隔萬・重山，
合・士上・尺乙士合士上尺・工尺工乙・士」
上合士上・尺仜合士・

鳥南飛，
（合仜合士・）上・乙士合士尺・（乙士合士上）

鳥南返，
合・仜伏 士上士合仜・伏仜

鳥兒比翼，何日
再歸還，哀我何孤單，
合・上士合仜合伏 尺乙士・六工尺上・尺」

（旦）仜合士・上合上士合仜（合士合合仜・）仜・合伏仜伏・伏上伏上士上士合仜
休涕淚，
莫愁煩 人生如朝
露

（仜合士上）合・士上尺乙士合・合仜合士上・（乙士合士上）尺尺 仜尺乙士・
何處無離散，
今宵 人惜別

ㄨ
尺工乙·士上合·尺乙士·「仜合士上合」 仜合士上合

相會夢魂間，

ㄨ
合仜伬仜仕·伬、 ㄨ、ㄨ
低語 慰 檀 郎，輕拭流 淚眼，

ㄨ
上上伬仕伬仜合 「ㄨ、ㄨ
君莫 嗟， 君莫 嘆， 終 有 日春風吹 度

ㄨ
君·合仜合士·合士上仜伬仜仕合 六工尺工乙、士合乙士 尺尺工乙尺士
君莫 嗟，

ㄨ
士合士上合·尺·工尺工·士 」 ㄨ、
玉 門 關，

ㄨ
伬仜仕·伬·尺·工乙·士 （仜合士士上尺上乙士合士·合仜伬伬合、
ㄨ
伬仜仕·伬·尺工尺上尺尺工上尺工乙士上乙士· 士合士上合士仜合仜
ㄨ

（生）仜仜 合上合士 乙尺士·乙尺工
ㄨ、ㄨ 乙工工反工尺上 尺工乙 尺工尺上 士合士上
情如 海， 義 如 山，執惜 春 意 早 闌

ㄨ
尺工尺·六工尺·乙士 乙尺士乙尺尺 尺工六·工尺上尺工六尺、
珊， 虛 榮 誤 我 怨

尺工尺上尺工六尺」
青 衫，

（旦）仜仜「乂」「乂」上乂

怜無限，愛無限，願為　乙士上尺　尺工尺乙・士「乂」　郎君老朱顏，

（合仜合士上）合仜合仜、尺仜合士乙・士「乂」　勸君　莫被功名　誤，白少年頭　莫等閒，

（仜合士上尺上乙士合士、合仜伬伬合・合仜伬伬仜伬、尺工尺上士尺上

士上尺工上乙士・士合士上合士仜合・士「乂」

（生）仜仜・合上尺乙・士・仜仜・合上・工尺・工乙士合・（尺乙士合・・　柔腸　寸　斷無由　訴，笙歌　醉夢閒，

仜、尺乙士工尺・乙士合士合・（合上仜合伬・合仜合士「乂」

流水落花呀　春去也，天上人間，

（旦）士．「乙士合仜合伬仜合ㄨ、ㄨ」
獨自 莫憑欄，無限 江 山，

士乙．六工尺上．尺工上乙士尺上尺ㄨ、ㄨ、
地北與天

乙士．合ㄨ、ㄨ 士上合伬伬．合仜合士上合．（士乙士乙尺）士ㄨ、尺乙．尺工六尺
南，愛郎情未冷，情未冷

「士合仜仜上尺上乙士合士．、ㄨ、合仜伬合．仜合伬伬．、ㄨ、尺工尺上士上尺上」

士上尺工乙士．、ㄨ、士合士上合仜伬仜伬仕．伬）

（生）工．尺乙士．上尺工六工六工尺上（尺上尺乙士）合．士上．尺乙士合士上
一葉輕舟去，人隔萬

合．士上尺．工上尺乙．士（合）上合士上．士合仜伬尺乙士．六工上尺ㄨ
重山，

ㄨ、尺仜合士（仜合士合）上 士合士上尺ㄨ
鳥南飛，鳥南返

（士合士上）合ㄨ、伬仜、士上士合仜、伬仜合伬尺乙士．六工上尺ㄨ
鳥兒比翼，何日再歸還哀我何孤單

、仜ㄨ、士上士合仜．上士合仜合伬尺乙士．六工上尺ㄨ

（生）（尺工上乙」╳士‧反工反工尺上尺工╳　╳
何孤
單。

歌曲的下半截由【長句滾花】、【反線中板】、【長句二黃慢板】三段構成，以「口白」或「滾花」連接，最後以滾花作結。

旦角唱的【長句滾花】「一語表胸懷」與前面生角唱的【長句滾花】「南望宋中原」互相呼應，曲詞簡潔、流暢，不覺累贅，同時把情節向前推進。

（旦）長花下句
（工六尺工上）一語表胸懷，深情殊可讚，眼底檀郎腰瘦減，

為誰惆悵望江南，欲愛還憐情無限，君呀你莫依依惜別，
士尺上‧尺乙士合‧仜合—（伬仕伬仜合）
淚　斑　瀾。
記否圓月夜（一才）我與你一夕情（一才）

我當奏知兄王，與你共諧
士合仜‧乙士上—
諧　奠雁。

隨後的一段【反線中板】是麥炳榮的代表作之一。他唱這段【中板】節奏明快，表現出人物豪邁的個性，也營造出鐵漢柔情的一面，令人物性格更立體。

反線中板‧撞點鑼鼓頭攝音樂

ㄨ摑摑工六五生六‧、ㄨ六六‧ㄨ五六反工尺上、

ㄨ六五六工（六五六工‧）六尺上工六五‧（ㄨ五仜五六尺上工六五）、ㄨ六六‧上
我忍淚　半含　悲，

ㄨ五工六‧（五生六五六）‧ㄨ六六‧工五六（ㄨ工六五生六）‧工六乙士上尺工上（合
我強顏　為　歡笑，笑我顧　影　自　慚。‧（上）

士上尺工上‧）六六六‧五六工‧（六‧五六工‧）五上工士上尺‧（工尺上工士上尺
我與你貴　賤，　本懸　殊

工五六工工工生‧仜五‧（仜五仜五‧）六五生上工士上尺‧（上工士上尺‧）六六
郡主你是玉葉金　枝，　有幾許王　侯，對你

、上•生工六•（六六上•生工六•）上上工•尺上•（工尺上）上工•尺上合•
來青　盼。（六）　我與你一　線　隔天　涯

（工六尺上尺工六乙士合）六工六生生上工六•（五生六五六•）上六五六工六•工
我是個金邦蠻　將　　惟怨一句誤

五六（工六五六•）工士•士工六•（工六尺尺上•）五六五工六六（五工六•）
闖，　入情　關。。（上）　卿縱相　愛

五生•工六五生六•（六工六五生生工六五•）上工上六五上尺•（尺工尺•）尺六上尺士上
本真　心，（頭頓）　　無奈時勢逼　人，　惟訴離

尺•（上工士上尺•）工生•五六•（工生•五六•）五六五工六•（五工六•）六士
情，　盡於　今晚。（六）　呢隻丹鳳，　再南

工ㄨ•六工尺上•（六工尺上•）六五工生生五工六•（五生六五六•）上六五•五六工六
飛，　我依舊羈　北塞，　徒嘆福薄，

（工六五生六‧）士士六‧ㄨ 六工尺上‧（六工尺上 ㄨ
緣　　慳。。（上）

旦角唱的【長句二黃慢板】下句，節奏流暢，吐字清晰，「字隨腔出」、「腔隨字生」，足見鳳凰女功力深厚。

長句二黃

（尺工尺）尺士合上上六工尺上‧尺、（上尺工六尺工上‧尺‧）尺尺尺仁合‧ㄨ
不羨長著漢裝　衫　　　　　　　　　羈鎖宮　幃

奴未　慣
合士‧上尺工‧（士上尺工上‧尺工上‧）工尺工六尺、（尺工上尺上‧）ㄨ
　　　久　居　北　塞

尺乙士乙尺‧乙士尺乙士合‧（士尺乙士合仁合‧）合上尺工上‧士合仁合‧ㄨ
早已任　縱　　横　　　情　到　狂時

（士上合仁合‧）士合合仁合‧尺工尺乙士上尺工上‧（士上尺工上‧尺工上‧）、
問誰能　阻　　　諫

上工尺尺工乙士合仜合・上、尺工上・（尺工上尺上・）上尺乙士合仜・合尺、尺工上・
更不恥虛　　榮　　禮　　教　　　　惹起愛　海

（士合士上合仜合・上・尺工）六・工尺上・尺工尺乙士合上・尺乙士合・（五六工六
　波　　　　　　瀾・・（合

尺六工尺上・尺乙士合上・尺乙士合仜・）、士上尺、六工尺上・六工尺・（工六
　願作海　　　　　燕　　雙　　棲

尺工尺・）上尺・上尺・士合仜、上尺上尺乙士合上・（士乙士合仜合・
　以表我真　　　　情

、六・工尺上尺工六尺・工尺上・尺乙士合・乙士上合・士上
非　　　　　　　　　泛。（上

最後，生角唱【滾花】「郡主你縱是有心長聚首，又恐怕干戈撩亂為紅顏」作結。
全曲一氣呵成，成為家喻戶曉的名曲。

# 鴛鴦血之殺廟

演唱┃梁漢威
　　　尹飛燕

撰曲┃蘇翁

《鴛鴦血》取材自徐玉蘭演出的越劇《北地王》。該劇講述三國時代魏軍攻蜀，蜀後主劉禪不聽兒子北地王劉諶的勸諫，決意降魏。劉諶怒而回宮，其妻崔氏聽後，伏劍殉國。劉諶又殺子，繼赴祖廟，對先帝靈位傾訴愛國之情後自刎。[39]

粵曲〈鴛鴦血之殺廟〉的情節與越劇《北地王》之〈殺宮〉相同，描述劉諶夫妻死別的情景，最後崔氏伏劍死於夫前，把全曲推至高潮。曲中部分詞句如「一不能定國安邦，又不能封妻蔭子」、「愧煞此七尺奇男」、「夫妻好比鳥同林，大難來時東西散」均取自〈殺宮〉，稍作修改後挪用到〈鴛鴦血之殺廟〉。

梁漢威、尹飛燕在一九七三年灌錄《鴛鴦血》。[40] 一九七七年，萬事達唱片公司出版名為《北地王》的黑膠唱片，收錄〈哭太廟〉和〈殺廟〉兩首粵曲，後者亦即《鴛鴦血》之〈殺廟〉。該唱片的封套上，詳列了萬事達中樂團的成員名單，包括

黃權[41]擔任編曲及指揮、麥惠文演奏高胡及二胡、宋錦榮負責掌板，以及其他樂師的姓名和演奏的樂器。一九八五年，現代唱片公司[42]推出收錄〈哭太廟〉和〈殺廟〉兩首粵曲的鐳射唱片，唱片名稱改為《鴛鴦血》。

《鴛鴦血之殺廟》如以折子戲在舞台演出，多易名為《碧血青鋒》。

## 賞析

筆者在〈鴛鴦血之殺廟〉一曲灌碟時擔任頭架。梁漢威、尹飛燕兩位紅伶在最佳狀態下錄音，聲情並茂，成就令人回味無窮的佳作。這首粵曲最特別的地方是先灌錄伴奏音樂，隨後再加上唱者的演繹，在當時來說乃是創先河的做法。

歌曲開始時，由旦角唱〈哭亡魂〉引子上板，[43]寸度[44]比一般慢。

禿起反線樂引

（士－士－士－　士尺乙士合・士－）

（七嘟倉倉七　倉－）

反線哭亡魂引子

五士五五ー士五工六ー（工五六ー）
山河色改　雲煙　散　（七的倉ー）

尺上尺工。六工尺上士尺上ー（）
夫婦相看　　只淚眼（的的哆撐撐叉的撐ー）
士尺上ー（）

尺尺尺六ー工尺乙ー尺工五ー反ーエーエ尺ー（·）
徬徨歧路　盡徬徨　（士上尺ー）
（七的撐ー）

尺上尺六工ー尺士尺上ー
悲嘆聲中　悲復嘆（·）

上板

ㄨ
尺上尺工・六工尺上乙士
只聽得哭　聲陣陣

ㄨ、ㄨ、ㄨ
尺士尺乙士合　尺士尺上　六上尺工　尺上・士
慌亂中人人悲　喊驚怯間　豈會

ㄨ、ㄨ、ㄨ
尺上尺工・六工尺上士合　尺上・尺乙士合合」士
怕夫婿罹難　致遭受淪亡弒　篡　行行

ㄨ、ㄨ」、ㄨ、ㄨ
上尺工、工士工「尺上　尺上尺士合上」
作偷生　只為恐

ㄨ、ㄨ、ㄨ、ㄨ、ㄨ
士尺乙士合 五工五尺 六工六五生六—
入 廟 壇 且盡淒涼 勸 諫。

生角用「排子頭」〈銀台上〉引子上場。

排子頭 銀台上一句

士乙士—尺上上尺工尺—
亡國恨 枉有赤心丹。

一才收

接着的【乙反長句二黃慢板】，尹飛燕的唱腔由筆者為她度身設計，與她的聲線和演繹配合得天衣無縫。

乙反長二黃

獨木難把大廈
合反乙乙上尺反工尺 乙上·士合仮伬仮·上·上·士合仮·
撐 隻手 難 將 山 河

仮伬仮士合乙上合乙·合上尺·反尺上乙·合仮合·尺·上乙上尺乙上·反反
挽 回溯當 日 朝 中 政 應知

ㄨ

尺反上・尺士合仮伬合・（士合仮伬合士合・）尺ㄨ・五六反尺上尺反五五、
早註　今日　　難　　　　　　　　　主上夜　　夜　　　春宵

、六・六反工尺上士上ㄨ・上反尺反六尺反、（反尺反六尺反・六尺反・・）
臨　朝　　　　　　　　　　懶

在【乙反中板】唱段裏，以琵琶伴奏，清唱「一不能定國安邦，又不能封妻蔭子」，充分表現歌者的悲哀。

乙反中板

（琵琶伴奏）（一不能定國安
‥‥‥‥‥‥　上上合合乙上乙合乙上ㄨ、合上合上上乙・合乙上・
　　　　　　　　　　邦　　又不能封妻蔭

上上尺反ㄨ・尺反乙上尺反上・（上乙上尺反上・）上士合仮ㄨ、合乙士合仮伬合
　　　　　　　尺　　　　　　　　子　　　　　　　　　　　　　　　男。
愧煞此七　　　　　　　　　　　　奇

（士乙士合仮・合乙伬仕伬仮合）ㄨ

小曲〈越江惜別〉是改編自上海越劇《北地王》的旋律，再填上曲詞，演唱以旦為主，生和唱。這種唱法在當時是創先河，令人耳目一新。

（旦）【越江惜別】
上士工尺士上「メ上」士尺上尺工上．
愛深　情切　情　相

尺工尺乙士上尺（六反．工尺）上尺、工尺、士、メ、上士上工上尺工
痛惜　分飛人　　分

（生）（分　釵　斷翠慘）
（旦）關

上・士上工尺上・（士上工尺）士上上（士）尺工上尺乙・尺乙士合・士尺乙
願與你　　苦杯兩家願　　同

（生）散（恨分散）

メ」反工尺尺乙士士合上尺士合仁」合士尺士乙士合・仁伬仁合・
惟願望　同到鬼域攜　手行（願同行）

（旦）咬（同憂患）

（生）（旦）（同憂患）

（士乙士合‧）ㄨ、合‧上士合士合 ㄨ、士尺 ㄨ、士尺乙士合‧上士上合仮仜、ㄨ仜仩仜仜

亡國遺恨寧願殉難

合‧合仜合士合上合‧（仮仜仮仜仜合‧反工尺乙士）

（生）上六工六工尺工 ㄨ、工上尺工上‧尺「ㄨ尺尺六工尺尺、尺六工尺尺工上ㄨ」

對嬌妻　心悲　慘　怎忍分飛鴛鴦散

（尺工六尺上士合士上合士合仜仮仜仜合‧）（旦）上士尺乙士‧乙士合上‧（合士

怕看淚眼

（生）合仮仜仮仜 合尺乙士（士）上士上尺工尺工（尺工‧）尺乙士合仜合士

王孫抱恨　故國間　今日後魂兮埋恨

（士‧乙士合）上‧尺六工尺士乙士、合一

漢　江　山

接着唱【乙反減字芙蓉】，連唱帶白一氣呵成，令觀眾全情投入，感情受歌曲情節發展牽引。

（旦） ▢乙反減字芙蓉▢

殿下你殉國志何烈 臣妾我殉節復何難

（彈撥序・旦托白）（合士合・仮伬仮合 合士合・仮伬仮合）

（殿下爺既亦與國共存亡，臣妾亦願與殿下同生死。）

（生） 夫人大義素深明 倒教英雄 碎肝膽

（彈撥過序）（上尺上・乙合乙上

上尺上・乙合乙上 上尺上・乙合乙上）

（生托白）夫人，我劉諶國不能保，家盡亡，已到了窮途末路，又何忍更連累夫人呢？

（旦托白）殿下爺，方才有言說過⋯⋯

（旦） 夫妻好比同林鳥」 攜手共赴鬼門關」

（過序・旦托白）（合士合仮伬仜伬仮合）

（生托白）夫人當真願與小王同死？

（生）夫人仗義死生輕，小王百結愁心加重擔。（上尺上尺上乙合仮合乙上）

（旦）ㄨ、ㄨ「ㄨ、ㄨ、ㄨ」ㄨㄨ、ㄨ、

（旦）恥為北魏虜，否則欲保清白難。。（六ー沢汈五・六ー）

（旦）ㄨ、ㄨ「ㄨ、ㄨ、ㄨ」ㄨㄨ、ㄨ、ㄨ•）

（旦）音樂襯白 殿下爺，君死於一片丹心，妾喪於冰清玉潔，想明日魏兵進城

君王屈辱，那時嘛……

（生托白）那時便身不由人，生不如死

（生托白）身不由人，生不如死

（旦托白）好一個身不由人，生不如死，就請殿下賜我離魂一劍

由【乙反減字芙蓉】轉旦角唱【禿頭乙反滾花】「好教我含笑九泉催步趲」，直轉生角唱【反線】〈歸時〉，後再直轉旦角唱【反線中板】，接駁流暢，唱情連貫，十分動人。

【禿乙反花】 好教我含笑九泉催步趲。【三批介】

【重一才】 反線歸時 （五．）（五一）
舉青呀鋒 ㄨ、ㄨ、ㄨ、ㄨ
五生仜五一（五生仜五生仜五生仜五生仜 五一）「……

情。在這曲之前，很少有這樣的構思。

總不負此轉瞬人間」，這個唱腔設計十分新穎，用轉【正線】突出主角的處境和心

範」，轉唱一句【正線】「妾是苦海遊魂」，再轉回唱【反線】「但能作鴛鴦同命，

在這段【中板】，筆者為尹飛燕度身訂做了新腔，【反線中板】唱至「損及英雄風

【直轉反線中板】
生
離 死別 最斷
五六工尺上・五工・六工尺 ㄨ、
尺尺上士 尺尺五尺五 ㄨ
腸 情深緣淺 嗟造 物
五反工反六工 、

生五六 ㄨ
三春老
反工六尺上六・ ㄨ
五六反工尺工尺上尺士上尺上・ ㄨ」ㄨ
去 百花 五工工・五六工・
殘。 君是立 地

生．仜五六五仜．五ﾒ ﾒ

頂　天　轟　轟烈烈好男兒　莫　為兒女私情

五．五工工五上尺．工、工尺六五上上尺工六尺．ﾒ　、ﾒ

損及英雄　風範　（正線）乙士尺尺上．工尺上合．乙士仮仩

五工五上．五六工ー ﾒ」ﾒ　妾是苦海　遊　魂　、ﾒ　、ﾒ」ﾒ

反線

工尺六五五．六工尺．上尺工」　但能作鴛鴦　同命

五五工六五．六工六尺上六．五反工　總不負此轉　瞬 ﾒ

人　間　尺、工尺工反六工．六尺上士．上、 ﾒ

【反線中板】之後，直接唱【反線七字清】，再轉回唱〈歸時〉中段，環環緊扣，節奏十分明快。

反線七字清

五尺六六尺五　尺尺上　五·工六六　尺　五五五　六　士士上

夫人百世流芳　人　稱。　讚　留得青史　美　名談。。

工五工六六工尺　尺工乙工尺乙士　尺尺·工士上

自古道婦有難時　夫　解難。　嘆今日夫有難時　婦更難。。

六工尺五尺上　五·工五六　五五尺　五六工·（上尺工六工·）六六

有力難將　賢　妻　斬枕邊恩　義　總相

工·六尺工尺上尺工上尺工六尺工尺上士上尺工上—

關

由【反線】〈歸時〉中段，直轉旦角唱的一段【反線二黃慢板】，中間三句曲詞「莫
為夫妻情，忘了家國恨，死在魏邦異域」，旦角以唱快一倍處理，然後清唱「不如
死在」漸轉回原速唱「蜀水漢山」，再接反線〈歸時〉尾段作結。

（旦）
　反線二黃

✕
五六・工六上・六六五反工尺・」
　君　有　惜花　心　只怨春

✕
五六・工尺工尺上士上尺工

✕
上・尺反工尺・五六五反・工反工尺上
　　　　來　已　晚
（✕）（快一倍）士合士上尺工尺上合、
　　　　　　莫為夫妻情

合・「✕」乙反・工尺乙
　　　　死在魏邦　異域

　原速・齊奏

尺合尺乙士・尺乙士
不如死在蜀

仁乙尺乙合士・
忘了家國　恨

尺士上尺工
上・乙士合・」
　漢

合仁合・尺士上尺工・工六工尺上・尺工士上尺・六
　水　　　　　　　　　　　　　　　　山

工六五生五六工六尺・工尺上乙上尺、

（生）

【反線歸時尾段】

尺 ╳
反尺上乙上尺
六 ╳
仉六反工反六
上
六 ╳
六五六反

青　鋒寶劍仗勢斬　宮　花碧血滴滿衫　難　捨　花

尺反上士上五—五 ╳ ╳
魂　埋寒山　哭　擁嬌妻叫　聲　慘
生五六反　六五六五生六— ╳（合—）

（旦）愛　是恨　青　鋒應化喚魂幡　狠　心一劍賜　死消劫　難
反工　工六工尺上士工　五 ╳　生五六反　六五仉六·工—仉—
╳「」╳

（生）我　似飛　花化　輕煙　死　死生生　已當閒
士·上尺·工尺上上尺工　六·　六工六工尺上乙士（五—士—）
╳「」

你　盡　忠殉節受劫難　我捨　身殉國受劫難　陰司　鬼域同　你做對
五·　生五六工反工·　上尺　工尺上士乙士　五工　尺乙士—士·尺上尺
╳　╳　╳　╳

（仮合士·合士乙·士·乙上·士·乙上尺·上尺工·尺工
鴛鴦　結伴行
工六工尺上乙士· ╳
（旦插白）殿下爺！（生插白）夫人！

、反・工反六・反六五・六五仜・五仜生・仜生伬・生伬仜ㄧ」

（旦插白）殿下爺！（生插白）夫人！

（吊慢） 工・反工尺上乙士 士尺上ㄨ、乙、ㄨ、乙士ㄧ

（合唱） 合　歡花放奈何橋　重結伉儷行　奠雁

這首粵曲把〈歸時〉分為三段，貫串全曲，是一種創新的撰曲方法，使全曲既有一氣呵成之感，亦有層層遞進、層次分明的效果，令人聽罷此曲，產生完美的感覺。

那時候，蘇翁、梁漢威、尹飛燕和筆者都希望在這首粵曲中可以不斷創新、不斷改進，使歌曲有進步的表現；而梁漢威和尹飛燕年輕有為，狀態極佳，高低音揮灑自如，把歌曲發揮得淋漓盡致。

# 願為蝴蝶繞香墳

演唱｜芳艷芬　撰曲｜潘一帆

## 簡介

一九五五年十一月五日，新艷陽劇團在利舞臺首演新艷陽劇團劇務委員會參訂、潘一帆編撰的《梁祝恨史》，由任劍輝（飾梁山伯）與芳艷芬（飾祝英台）主演。芳艷芬接受電台訪問時透露，《梁祝恨史》是根據黃梅戲改編；而她所說的黃梅戲，是一九四五年由袁雪芬、范瑞娟主演的上海越劇《梁山伯與祝英台》，於一九五四年拍攝成電影。

一九五六年，幸運唱片公司把《梁祝恨史》的主題曲〈願為蝴蝶繞香墳〉（芳艷芬主唱）與〈櫻花情淚〉（崔妙芝主唱）灌成一張黑膠大碟發行。

一九五八年，芳艷芬自資與歐漢姬創辦的植利影業公司，把《梁祝恨史》拍成電影，作為公司成立六週年的紀念作，原聲唱碟則由天聲唱片公司發行。

「梁山伯與祝英台」是家喻戶曉的民間故事,講述祝英台女扮男裝赴杭州求學,與同窗梁山伯結拜,且芳心暗許,惜山伯始終不知英台是女兒身。英台藉口與妹為媒,囑山伯親往祝府提親,無奈山伯來遲,英台已被迫嫁入馬家。山伯悲憤病逝,英台亦殉情,與山伯雙雙化蝶登仙。

〈願為蝴蝶繞香墳〉講述梁山伯傷心吐血,返家後病逝。祝英台哀聞噩耗,親往墳前哭祭,悲痛之餘,化身蝴蝶,繞墳飛舞,陪伴愛郎。

〈願為蝴蝶繞香墳〉曲詞優雅細膩,文筆哀怨纏綿,充分表達祝英台深愛梁山伯,但難成鴛侶的悲哀和無奈。撰曲家潘一帆用詞絕妙,開首以簡單四句詩白,清晰帶出祝英台的處境和無奈心情,及後一段【迴文南音】「哀也愛。愛也哀。黛眉添恨怨郎呆。呆郎怨恨添眉黛。愛是愁時淚滿腮。腮滿淚時愁是愛」,每句迴文詩倒轉唸來,都能把祝英台忐忑的心情描述得入木三分,加上芳艷芬的歌喉含蓄、溫婉、細膩,聲情並茂,使聽眾感同身受。

【唱南音板面一句】

ㄨ、 思君當年共我 相、親三年來、

【迴文南音】

ㄨ、ㄨ、 哀也 愛（上）愛也哀。（尺） 黛眉添恨」怨郎呆。。（合）

ㄨ、ㄨ、「添眉黛。（上）愛是愁時 淚滿腮。。（尺）腮滿淚時

呆郎怨恨」添眉黛。（上）

ㄨ、 愁是愛。（上）採花無蝶」恨蜂來。。（合）來蜂恨蝶」無花採。（上）

「芳腔」特色在於含蓄、柔和、細膩婉轉，行腔高低轉換自然，具個人特色。在【二黃慢板】「栽花儂有意，怨哥你三日遲來……同眠同食又同行，哥呀一朝永別寧無感慨……只剩得白楊衰草，伴哥你在寂寞泉台」，是典型「芳腔」，拖腔似有還無，欲斷還連，輕重虛實，處理適宜。

【正線二黃下句】

ㄨ 尺・上尺工尺、合上・尺士上・上工・上工尺・上乙尺乙士合仜合・
栽 花 儂有 意 怨哥 你三

仜仅仜合士上尺工上乙士合仜·乂　楊　合仜合·工上尺·　仜尺·上乙士合仜合·　上尺乙〔乂〕·上·　緣　日

仜仅仜合士上尺工上乙士·上尺工上乙士合仜·台。。（合）

衰草未　伴哥你在寂　泉

無　感

三載（尺）解　不　開（上）

（過序）

遲

楊衰草未　伴哥你在寂寞　泉

合工上乙士·合工上尺尺合士上尺士上·〔乂〕

士上尺士上·〔乂〕合·尺士上·上士上尺尺工六尺工六尺·乙·士合·來。。（合）

合仜合·〔乂〕六·工尺·上尺士上尺一尺上尺·乂、六尺工六·工·尺工·五六工尺

仜·合合士合仜·合、工尺工尺乙·士合仜·乂〔└└乂└└〕

同眠同食又同行　哥呀一朝永別寧　慨。（上）

仜尺·上乙士合仜合·尺·工尺工六尺·工尺上尺乙士合、上乙士·上〔乂〕

尺〔乂〕·上尺合尺工·上乙上尺·尺·工尺工六尺·工尺上尺乙士合士上·士上尺士上·〔乂〕

三尺孤墳草未　乾紫泥已把癡郎葬　只剩得白

此曲擔任頭架的尹自重，擅長拍和二黃慢板和梆子中板等板式，與「芳腔」配合得天衣無縫，加上馮華木琴拍和（加入木琴拍和粵曲也盛極一時），使此曲更生動悅耳。最後以一段【嘆板】「斷腸人，傷心事，淒涼誰似祝英台」作結束，旋律與曲詞同樣淒美，極能表現祝英台的無助和對梁山伯的癡情，以及堅心殉愛的情懷。

【即起嘆板序】

（工反工尺乙・尺士・尺工六尺・乙尺工六尺・士合仜士乙尺 士—）

士仜合　工尺上尺・尺乙士合・士乙・士—
斷腸人，傷心事，（士）

合一士上・士上尺六工尺・工尺上士・上—（上）

（過序）工士尺 六・工尺・工尺上士・
淒涼誰似 祝 英

尺上乙士合一士・乙士合仜 合—（過序）
孤 墳，（合）

士合仜 合士上尺工・
願 為 蝴蝶繞

五工尺上・尺—（過序）工乙士上合工尺・
一頁恨史永留千古載。（尺）

工乙工尺士六工尺—尺乙尺工六・

工乙乙士上合工尺・合乙・士合士乙・士—（過序）乙尺尺
一陣陣暴雨狂風 雷與電，（士） 又似見

士仜乙尺 尺工尺・士尺乙士合・士上工尺・工尺上士・上—
郎來喚我 上 蓬 萊。。（上）

# 寶玉怨婚

演唱⋯⋯⋯ 吳仟峰（又名吳千峰）　撰曲⋯⋯⋯ 不詳

## 簡介

〈寶玉怨婚〉乃古腔八大曲《黛玉葬花》其中一段，是一首梆子河調唱法的古腔名曲。河調，[45]又稱合調，[46]從清初乾隆年間珠江花舫的歌姬自由發揮演唱內容和語言起，到乾隆之後，出現「琵琶仔」接受演唱訓練，演變至同治、光緒年間統一歌風，經歷幾達三百年。遺憾由於資料匱乏，它的歷史一直是粵曲史上近乎「空白」的一章。[47]

粵樂名家梁以忠在他主持的麗的呼聲節目「歌樂漫談」中談到，這種河調慢板在古腔粵曲裏是生角專用，因為其腔口與子喉唱腔極為相似，所以飾演帶病態的生角，大多會唱這種腔來表現他的病態。[48]梁氏所說是小生河調唱法，亦有如傳統曲目〈曹福登仙〉是用武生河調唱法演唱的。河調板式與梆子並無差異，只是在句、頓落音與行腔方面稍作改動，即一、二頓用女腔，三、四頓用男腔來唱而已。

演唱者吳仟峰自幼醉心粵劇，師事粵劇前輩顧天吾、陳非儂及陳鐵英，專攻文武生。他的嗓音清亮柔潤，行腔吐字非常流暢，被譽為粵劇界的金嗓子。他好學不倦，精研新馬師曾、白駒榮、何非凡、任劍輝、羅家寶等名家流派唱腔，又曾透露他的「薛腔」是由新馬師曾親自傳授。[49]吳仟峰擅長「薛腔」、「新馬腔」和「凡腔」，並糅合三大唱腔的特點，形成有個人特色的「仔腔」。

〈寶玉怨婚〉的故事出自《紅樓夢》，寫賈寶玉發現新婚妻子不是黛玉，既恨且怨的情緒。

## 賞析

〈寶玉怨婚〉的板路、拖腔乃至過門都十分獨特，唱來纏綿悱惻、韻味濃郁，歷來是粵劇科班小生行當的必修曲目。此曲相繼由薛覺先、何非凡、曾潤心（師娘）、燕燕、林家聲、梁素琴、吳仟峰等名家演繹，各有特色。

此曲以中州話（官話）唱出。全曲以梆子板腔編排，[50]不會插入二黃板腔，這是粵曲的傳統模式。每段板腔善用長腔，與極長過序互相呼應，營造出很多美妙旋律，例如【合調慢板】「……令我失卻了通靈……（拉腔·過長序）……我心迷意亂……（拉腔·過長序）……」。

合調慢板板面

（「」尺乙士上仜合士•ㄨ 合仜合士上合•「」六•六工六工尺上•ㄨ 尺工六

尺六工尺乙尺士、六工尺上尺上、ㄨ 工尺工上尺•

皆因（工） 六工•（尺工上尺工六工•）尺上尺工上•工尺工上•ㄨ 工尺工上•

是 （士上士合仜伬仜伬仜合士上尺工六工尺上、尺工仜合士上合士仜•合）

前 幾 天（合） 尺乙士合上仜合、

赴 士上士合

仜•仜合、合、上工上仜•工尺工上•乙士尺士•（尺乙士、）尺•工六上士上

瓊 筵 喫 得 我 沉
沉 大 醉
令我失

卻 了（工） 尺尺•工六工•（六工尺工上尺工六工•）工工尺•工六工尺乙尺乙士合仜合•乙

通 靈。（上）

士上尺工工上•（乙士上尺工上•尺工上乙士合仜合士仜六工六五反六工六五工

、五反六工尺・上六上・五六反反六工六五・工尺工上・尺工六六工六

、五生六五生・五六工尺・工六尺・工尺上尺工六・六士上尺工上尺上・

尺上士上・尺工・尺・工上（尺上・）工尺」

我行　不　安（上）

我心　迷意　亂。（士）

工尺・尺仜・乙・尺乙士合・士仮仜合士・（尺乙

士士乙上合士上・士合上仁合士乙士、

仜五五生・工・工五六五工六五・

工六尺・工尺工六五仜五・」

坐　不　寧（合）

乙士乙尺士合上仁合・（過合字短序）

乙尺士合・士乙尺士合仁合仁合士、

五工六・工六五反六工六工尺上・

礽五五生礽工五六五・仜五六

工六工尺乙尺士上尺六工尺上、

工六尺・工尺工六五仜五・工六工・六

思　想

、尺上尺工上（尺上）仜・仜「　　　ㄨ
　　　起　　　我的林

乙士乙尺士合上仜合・（ㄨ過合字短序）尺合尺・六工尺
　　妹妹（合）　　　　　　　　　生得傾

、上上上・士合仜・、　ㄨ　　　　ㄨ
國傾　城帶著了多　　愁　多　病　使我相

、尺・工六工・（尺工上尺工六工・）工・工尺・工六工尺乙尺乙士合仜合・」
愛　　　　　　　　　　　　　　　　　　　　尺工

士上尺尺工・（士上尺工工上・尺工上・）
　　　　　　　　　　　　　相

ㄨ　　　　　　　　　　　　　　ㄨ
六・六工・六尺上尺工上（尺上・）工六尺・」
她　有　情　　　　　我

乙乙尺士士合仜・合・（ㄨ過合字短序）
　　　　　　　　　　憐。

尺合上尺・尺尺、乙尺乙士合・士仮士仜」
　　　　　　　　　　可算得三　生　有

有　　　義（合）
　　幸。

ㄨ　　　　　　　　　　　　　　ㄨ
合・仜合・士乙士乙尺士合仜合士・（過士字短序）六・反工尺工・尺上尺工上（尺上・）
　　　　　　　　　　　　　怎　知　道　　　　　　　　我地

仜•仜「乙士乙尺士合上仜合•（過合字短序）尺尺乙•尺乙士合仜合•仮仜伬仜合

ㄨ　　　ㄨ

璉二嫂　　與我錯　　配

士•（上合上仜合士乙士•）工仜「工尺乙士合士工

、　　　　　　　　　　　　ㄨ　ㄨ

姻　　緣。。

《寶玉怨婚》雖然是古腔粵曲，但在板腔方面絕不似一般的篇幅太長，段落銜接很有層次。先以【首板】帶出賈寶玉的失意狀態：

士工首板

尺工乙士ー尺工上ー五工六ー反•工•尺•工六乙士乙尺士•

尺工•上ー六ー反ー工ー

賈寶玉

介（五工六•反•工•士上•工尺工上尺工ー）

乙ー尺ー乙•乙士•乙士合仜士上　士合仜•合ー

在書房

介（五生六ー）

反六工•尺上上尺工上•尺仜合士上•合ー）上仜•仜ー乙•尺•尺乙士合ー

神魂不定

仜合・士合士乙尺士合仜合・士—

接着以【合調慢板】節奏和行腔描述他不能與黛玉成眷屬的悲痛，再用不同速度的中板（慢、中、快）將寶玉的怨恨、苦惱、絕望推到極點，最後以煞板結束。

五搥煞板

（工士上尺工）上・工合上・工尺・乙士士 士合仜・合—（介）
進 空 門

（尺上反工六）尺尺—乙士合・士合士尺乙・士—（介）（上仜合乙士）
我賈 寶 玉

工・尺乙士—工尺・乙尺乙士合 合・士乙尺士合仜合 尺上士・上—
與 佛 有 緣。。

《寶玉怨婚》由首板開始，煞板結束，這是傳統粵曲嚴格規範的。吳仟峰的演繹，節奏及行腔層次分明、有序，一氣呵成，非常出色。

# 注釋

1. 資料取自林家聲的兩本著作：林家聲：《林家聲藝術人生》，香港：周振基，二〇〇〇年；林家聲：《博精深新——我的演出法（一）》，香港：林家聲慈善基金，二〇一〇年。

2. 林家聲講述他的演繹心得：「『盤夫．放夫』中，男主角看着上閨房的樓梯，『上樓？不上樓？樓上有我仇家之女在，我上？不上？』，痛苦甜蜜交纏於心。『唉！怎樣也要對她說明……』，主意一定，由慢步變為急步上樓，戲曲藝術之優美身段，就可在這些步法全然表現出來。演員表達表情之樂苦，也可在此盡展所長。」見林家聲：《博精深新——我的演出法（一）》，頁一五三。

3. 林家聲解釋曲詞和動作的關係：「靈感是從曲詞而來，除熟記曲詞外，也要鑽研它，更要對人物的心態深入了解，例如『奪去冤家命』一句，『冤家』是指又愛又恨的人，所以唱做時，便安排一推一扶的動作程式。塑造人物要有血有肉，對人性表達要深入，這才能使觀眾有深刻印象。」見《逸林》編委會：〈吉光片羽〉，《逸林》第一四一期，一九九五年。

4. 林家聲解釋「結尾」的重要性：「每套戲，不論是劇情，還是曲詞，最重要一定是結尾。最後一句唱曲位如收得好，會令觀眾留下深刻的印象。具繞樑三日之妙，會令觀眾念念不忘。」見林家聲：《博精深新——我的演出法（一）》，頁一五二。

5. 【二黃首板】慢板面的骨幹旋律：「上乙士合　五六工六尺　上工尺工合工士上尺工上仜合　上尺工合　上尺五六工六尺」（丘鶴儔：〈第九十篇〉，《弦歌必讀》，香港：亞洲石印局，一九二二年。）〈天涯憶舊〉的頭架盧家熾以「上乙士」音開始，演奏出一段古雅動聽的長板面。

6. 【二黃首板】，其第三頓通常重複一次，兩次的唱腔可以有少許不同，例如此曲兩句「愁思萬縷」，後一句比前一句略低；但也可以反過來，後一句比前一句略高。

7. 闊別二十多年再為劇迷粉墨登場——伍秀芳來演粵劇》，《新明日報》，一九九四年三月二十日。

8. 「憶少年」三字，坊間個別曲譜寫成「憶前年」。原唱者鍾自強在錄音時則唱「憶少年」。

9. 楊翠喜：《國語片影星開粵曲大會——伍秀芳傳奇藝術道路》，《大公報》，二〇〇〇年五月十二日。

10. 【倒板】有士工與合尺之分，但分別僅在板面不同，唱法基本大致相同，尾音都是「士」。後來為了創新，「士工倒板」便出現不同的尾音。

11. 【二黃慢板】長序（序又稱過門），種類雖繁多，但最明顯的分別是開始的一小頓不同。這些樂頓是遵循着拉腔的尾音而成。常見的有「合字序」、「尺字序」、「工字序」、「士字序」。「士士字序」，行內人愛用另一個名稱叫「老鼠尾」；

也有一個習慣是把它當作一種小曲，填上唱詞。（資料取自陳卓瑩：《粵曲寫唱研究》，廣州：花城出版社，二〇〇七年，頁一七〇）。

12 【二黃慢板】的「線口」（調式）有正線、苦喉（乙反）和反線。曲中的【長句二黃慢板】一直唱正線，到了轉中板前的第三頓改唱反線。

13 「食住」是粵語用詞，其中一種解釋是在形勢有利的情況下繼續做某件事，這裏指順着上一句第三頓轉唱反線腔，接唱【反線中板】。

14 見陳守仁編著：《香港粵劇劇目概說：一九〇〇—二〇〇二》，香港：香港中文大學音樂系粵劇研究計劃，二〇〇七年，頁四五。

15 「戀檀」源自大調〈戀檀郎〉，亦作「戀彈」、「聯彈」、「亂彈」或「連彈」，有板面、正文和收式，速度有慢（戀彈慢板）、中（戀彈二流）、快（戀彈中板）。它的唱法沒有平、子喉之分，但有正線和苦喉（乙反戀檀）之別。它有一個特點是每一段都是中叮起。

16 為了完整、充分地表達曲中人物的情緒、情感及詞意，撰曲人往往會在原來的體裁格式基礎上，多加一些襯字。所有這些「字」都要按原來板式的句格規定清晰地唱出來，需要演唱者運用擸字的技巧。

17 資料取自：「粵曲不離口」（第二輯），王粵生、葉紹德，香港電台第五台；及「仙鳳鳴劇團」大事紀（網址：https://www.wikiwand.com/zh/仙鳳鳴劇團）。

18 根據二〇一六年十一月十八日香港作曲家及作詞家協會週年晚宴暨金帆音樂獎頒獎典禮發獎項名單的資料，《李後主之去國歸降》於一九九八、一九九九、二〇〇〇、二〇〇一、二〇〇四、二〇〇五、二〇〇六、二〇〇七、二〇〇九、二〇一〇、二〇一三、二〇一四、二〇一五及二〇一六年獲得「CASH最廣泛演出金帆獎（戲曲）」獎項。

19 [首演版本] 即一九六四年九月香港大會堂音樂廳的錄音版本。

20 筆者補充，長句滾花宜把每頓吸氣位後的曲詞連接着下一頓吸氣位前的曲詞完整唱出，例如「何曾馬上∨嫺弓箭，獨擅填詞∨試管弦」兩頓曲詞「嫺弓箭」和「獨擅填詞」要連着唱。這樣唱聽起來較活，同時可避免把長句滾花唱成禾蟲滾花。除了文中建議的吸氣位，唱者也可因應個人條件和唱法增加吸氣位，最重要是行腔暢順。

21 新小曲〈破陣子〉是把李煜的詞作〈破陣子〉譜上小曲旋律。

22 陳嘉倩：〈主人公勞鐸 愛音樂成癖〉，《世界日報》（芝加哥／美中西部），二〇一四年八月二十九日刊登。

23 岳清：《大龍鳳時代——麥炳榮、鳳凰女的粵劇因緣》，香港：中華書局，二〇二三年，頁六九。

24 《香港粵語唱片收藏指南——粵劇粵曲歌壇二十至八十年代》，香港：三聯書店，一九九八年，頁三五〇。

25. 由原唱者盧筱萍女士提供資料。

26. 同注二十四。

27. 著名男花旦千里駒與樂師黃不滅在《燕子樓》一劇共同創造「燕子樓中板」、「燕子樓慢板」新腔。千里駒在劇中扮演關盼盼，演唱一段由中板轉慢板再轉回中板的詠嘆式的唱段，他突破板式格律，第一頓「烏衣巷口斜陽晚」就以撞頭板進入，中間夾唱過門，全段結合曲詞內容，較多使用低音，在節拍、拉腔、板面、過門等方面都悉心進行特殊的處理，使整首曲徐疾得體，抒情優美，流暢動聽，後世稱為「燕子樓中板」。（資料取自《粵劇小百科》，

28. www.sohu.com。）

29. 李雪芳是一九二〇年代廣州粵劇全女班「群芳艷影」的台柱，有「雪艷親王」雅號，又有「金嗓子」之譽，首本劇目有《黛玉葬花》、《仕林祭塔》、《曹大家》、《夕陽紅淚》等。

30. 「過門」是演員在演唱之前由樂隊演奏的引子，以及在演唱之中的間奏的統稱。在粵曲音樂裏，前者稱「板面」，後者稱「過序」。《歌殘夢斷》的「合尺首板」（二黃首板）板面簡化如下：

生 — 亿 — 五生五六 工六五生 六 — 合六上尺上尺工六 尺 —
×　×××

31. 這段板面比一般簡化的傳統板面更短。第一頓「小紅妹」的過序奏「合—六— 上 尺上尺工六 尺—」及第二頓「病垂危」的過序奏「尺 上 士上尺上仜合—」，都是用了短序，第三頓過序的旋律也比一般短序簡單。

32. 「迴龍腔」首次出現在古腔粵曲《夜困曹府》，故又名「困曹腔」。它從「二黃慢板」發展出來，把第一頓過門改為有唱詞的樂句，使第一及第二頓緊緊地連接起來，一氣呵成，一般上句用。

「仿古腔」意指模仿古腔粵曲的行腔。

33. 「二流」的上、下句共分四個「半句」，一般平子喉的句尾音是「合、上、士、尺」或「合、上、工、尺」。在這首曲裏，筆者安排生角唱〈撲仙令〉末句拉「二流」合字腔，而接唱「二流」時，只唱至下句上半句，過序改用「倒板」，再接「二黃滾花」，省卻唱第四個「半句」，安排巧妙，甚有創意。

34. 「低一板」，降低一度的意思。

35. 「叫頭」，戲曲鑼鼓。多用於劇中人情緒激動而有所呼號、控訴時。

36. 譚榮邦：〈大龍鳳時代——六七十年代香港粵劇劇壇回顧〉，香港藝術節刊物《大龍鳳、大時代》，二〇〇四年。

主要演員包括：麥炳榮（飾耶律君雄）、鳳凰女（飾紅鸞郡主）、譚蘭卿（飾尚夏氏）、梁醒波（飾倪思安）、陳好逑（飾倪秀鈿）、黃千歲（飾尚存孝）、靚次伯（飾尚精忠）、劉月峰（飾狄親王）。

37　國語時代曲〈明月千里寄相思〉是戲劇家劉如曾（筆名「劉今」和「金流」）一九四七年後加入上海百代唱片公司後的作品，由吳鶯音灌錄唱片。歌曲面世後大受歡迎。

38　朱毅剛，一九二二年生於馬來亞檳城，他和兩個弟弟朱兆祥、朱慶祥都是著名樂師，合稱「朱氏三雄」。他在一九五六年擔任任劍輝、白雪仙領軍的仙鳳鳴劇團的音樂領班，工作至一九六九年的最後一屆。任、白引退後，他加入雛鳳鳴劇團，至一九八一年在新加坡為仙鳳鳴劇團擔任音樂領導時，因心臟病去世，一生與粵劇不離。

39　越劇《北地王》於一九四七年首演，初名《國破山河在》，由越劇著名小生徐玉蘭飾劉諶。一九五七年，上海越劇院二團重演，更名《北地王》，由徐玉蘭伙拍王文娟，首輪演出，三十五場均滿座。

40　岳清：《粵劇文武生梁漢威：如此人生 如此戲台》，香港：一點文化，二〇〇七年，頁一三五。

41　黃權是一九六〇至一九七〇年代在香港活躍的竹笛演奏家，其後移居加拿大。

42　現代唱片公司現稱現代音像唱片公司。

43　「寸度」是戲曲音樂中對速度和節奏的稱謂。例如若說歌者「寸度不穩」，便是指他速度快慢不均，節奏不穩。

44　「上板」是戲曲音樂術語，即由吟說或散板唱腔「上板」（轉入有叮板的拍節）之意。

45　粵樂名家潘賢達在一九五四年撰寫的《粵曲論》裏說：「在三十年前，樂風未變，吾粵樂界，有四大派別：一為戲班，二為八音，三為玩家，四為河調。」並指出河調的出處：「廣州谷埠、大沙頭及陳塘南之雛妓，其未梳櫳者，謂之河調。《流沙井》、《困南陽》等曲馳譽多年，其腔調且為玩家派所採用，即〈寶玉怨婚〉樂曲之所謂『河調首板及慢板』者是也。」

46　粵樂名家王粵生在香港電台節目「粵曲不離口」第三十四輯教唱【合調慢板】時解釋「合調」的由來：「為何稱做『合調』，因為它模仿子喉，把上半句的（尾）音句句都唱『合』字，上句的上半句，下句的上半句都是唱『合』字，下半句結句唱回平喉腔。」

47　資料由梁以忠千金梁之潔提供。

48　葉世雄：〈河調迷蹤〉，《文匯報》，二〇二二年五月二十三日刊登。

49　「如當年太太與新馬師曾太太祥嫂是麻雀友。我就藉陪太太上祥哥的家，向祥哥請教，祥哥教我以薛腔唱〈胡不歸〉，又提點我演戲不可以原地自畫框框，自己便難以求變，是故我從藝多年從不挑角色。」〈吳仟峰開騷賀金禧〉，大公網，二〇一五年九月二十四日。

50　陳卓瑩在《粵曲寫唱研究》中介紹了河調首板、河調煞板、河調中板、河調慢板、河調快慢板等六種唱式，河調慢板和河調快慢板規律相同，所以實際可歸納為五種。（陳卓瑩：《粵曲寫唱研究》，廣州：花城出版社，二〇〇七年）。

麥惠文作品

# 大龍鳳開場曲

撰曲　麥惠文

（反線）

排子頭　生·) 五一 生一

四古頭食尾才

生乂　生·生　生生、　仜生 乂　仜伬 生　伬仜伬生　五生五六　工六五生

六·五生生　五生五六　工六上尺　工 乂　工六尺工　六工六·　五生 伬　生伬生·

仜仜·　仜·伬　生伬生 乂　五·生　六工六·尺·工　六六　生 乂·工六六　尺六工尺

紅乂·伬仜生、　伬仜　生·伬仜　生·伬仜　生生 乂　五生五六　工工六、　仜·) 伬—生·)

生乂
（略隆慢）
生·伬仜生 乂
仜·伬仜生 `
伬仜生·
伬仜
生生 乂
五生五六
工工六 乂
仜·) 伬—生·)

# 採樵歌 （蠻漢刁妻尾場）

撰曲⋯⋯麥惠文　　撰詞⋯⋯李少芸

（正線）

| 排子頭 |
（內唱）工士尺工上尺工、「士上合士合仁士、」

三日雨飄飄　十里雪溶溶

士・士上工士尺工上乙士、ㅡㅡ「工メ・工六工士尺工上尺工・

五メ「六五工、」工メ尺上士ㅡ

| 段頭 |

工六士・上・乙士合仁合士、工メ・工六工尺上・士・上乙士、

朝冒雪　晚迎風採

「工・工六工尺上・士、上乙士、仁伬仁合士）

採樵　日夕在城中

尺乙士、乙尺乙・士合仁士、工・六尺尺五、五工六）士・士上

山重重　啊路　重重

尺仁尺尺乙、メ士合仁士、（尺仁尺尺乙士合仁士、工・六尺尺五・五工六）士メ・士上

一團芳草亂　蓬蓬　一團芳草亂蓬蓬　淡掃娥眉荊釵女　白頭雲鬢

樵日夕在城中

合士仜合士（尺ㄨ・五六工、尺・五六工）士合士上乙合士・（五六五生仜六五、
半蓬鬆　晨曦啊　晨曦啊　採到炊煙起

採到炊煙起　黃昏

工尺上・士・六工尺上尺工ㄨ（仜・上乙士合・士）士ㄨ、合士仜仜仜仜仜
採到月升　東　恩　也空　義也　空　薄命紅顏

升　東

上尺上乙士（士・乙工・尺尺尺工反六工）ㄨ尺・工仜、
一例同情　去匆匆　愛去　匆匀　　可憐十月啊落　梧

（尺ㄨ・仜、士合士乙尺乙・士合士仜合士ㄨ
可憐十月啊落・士合士仜合士桐

（尺工仜、士合士乙尺ㄨ乙・士合士仜合士仜、ㄨ
可憐十月啊落・士合士仜合士仜、桐

# 燕歸詞（燕歸人未歸主題曲）

撰曲　麥惠文　　撰詞　潘一帆

（正線）

前奏　（合仜　工六工尺　乙尺士乙尺、乙士仜　乙士乙合士」工六尺工上乙

士・工尺六工尺乙、士乙尺・六工尺乙士合）工尺上・尺乙士尺乙士合士合・

」尺乙士乙合仜乙尺、尺乙士乙」尺乙士乙士仮仜　工六工尺乙、士乙　（旦）燕　歸　巢

郎　別　去　（生）若問　歸　期　當　在

尺工六・工尺乙士合仜乙合・仜合合仜士乙合士・」仜合合仜士乙合士乙上乙　（人歸未）我

燕　歸　時（旦）又怕燕重　歸　【清唱】

尺工六工尺乙士合仜士合・尺乙士乙尺・尺乙士尺乙士合士合・」乙尺士乙尺、尺・尺乙

工尺尺乙士合仜合・乙尺士乙尺、尺乙尺乙士尺乙士合士合・」尺乙士・乙尺　荳蔻惜分　離　（生）燕

胎　含

重
合仁合士乙尺乙・「伏士仁合士乙・×乙乙乙尺乙士合、×乙乙乙合士乙・乙士乙合士乙・工尺
歸　人歸　矣　但願舊　巢　無恙

共宿同飛呀　過序　（工六尺・尺乙士尺尺乙士合士合
乙士尺工・上乙士・乙尺工尺工六尺×

士乙尺仁合士乙尺士）」工六尺・尺乙士尺乙士合×
（旦）一段情（生）生死記　工反工尺乙尺、工工士乙尺×

（旦）三生約（生）志不移（旦）盼　郎記住叮嚀
工尺工六尺、乙　尺六乙士合　乙尺乙士合仁尺六工尺乙、尺尺仁合

語合×・士乙乙尺士」合仁工六尺尺乙尺、士仁乙士乙合士」
呀（合）同灑淚呀斷腸相對

（生）強裝成笑面（合）兩分離
尺工上乙士・尺六工尺乙、尺・六工尺乙士 合一

# 瀟湘聽雨

撰曲　麥惠文　　撰詞　阮兆輝

（正線）

ㄨ工六尺工六、ㄨ工尺上尺士上・上乙士上尺工工尺ㄨ　士合仁ㄨ
瀟湘　　院　裏　　　靜悄　悄　　林　姑

仁、ㄨ工六五　五仜五六工ㄨ、工尺上尺工上ㄨ、士尺乙士上尺工・工六　尺尺尺工尺乙
娘　倚窗　　呀　　聽　雨　　欲魂　　銷　　　春花秋

士・ㄨ士合仁仁合士乙尺士、上上士尺上尺工　乚五五六、五五反工尺　乚工六尺尺乙士合士乙
月　何時　　　了　懶注沉　香　把筝　　調　　　女　兒

尺、ㄨ乙士乙士合仁・仁上乙士合仁士・尺乙士・六工尺上尺工　乚工六尺六工、六工尺
家　　心　　事　誰知　　曉　　　誰　知　　曉　怕　只

尺、ㄨ乙士乙士合仁・仁上乙士合仁士・尺乙士・六工尺上尺工　乚工六尺六工、六工尺
家　　心　　事　誰知　　曉　　　誰　知　　曉　怕　只

上、ㄨ尺上士上尺工上尺工上、仁上仁仜仁合士　乚仁士合、　鮫
怕　　種　落得淚　濕　　　　鮫

怕・尺上士上尺工上、情根錯　仁上仁仜仁合士　乚工尺工六反工＜ㄨ—　綃
情　根　錯種　　　落得淚濕　　　　　　　綃

# 環保

撰曲　麥惠文　　撰詞　方文正

〔正線〕

╳、合合合上乙・合上尺、
齊齊同愛護　環境

尺尺尺六六上尺、
珍惜水碧天青

╳、合尺上尺乙上尺、士士士上
行山要把垃圾請勿棄置塑膠袋共瓶

╳、士乙士合、士士上
食物莫要

╳、仮合士尺乙乙尺尺上士合、
留餘剩取自助餐休要忘形

╳、仮合六上尺上・乙上尺、士尺合尺乙士合・
環保要小處　做起　大家攜手合力成　常用電　應節

╳、合　乙上尺、尺上尺、尺上乙、乙仮合、乙合乙　仮士合、乙尺上、乙仮合、
省　不浪費　共責膺　涓滴水　須節儉　貴重　若連城　伐木造紙張　浪費不應

╳、士仮合　乙上尺、尺上尺、尺上上乙、乙仮合、乙尺上、乙仮合、

| 自由地 |
| --- |

合六ー反尺反六ー合尺ー乙尺上乙士合ー尺尺尺上上上士合仮合
環保　切勿看輕　從小　習慣養成　使繽紛世界更光輝雅矜。

# 鳴謝 （排名不分先後）

麥惠文先生

張意堅先生

葉世雄先生

陳守仁教授

朱玉蘭女士

張群顯教授

周美珠女士

湛黎淑貞博士

譚經緯女士

天聲唱片公司

新風音樂出版有限公司

現代音像有限公司

香港藝術發展局

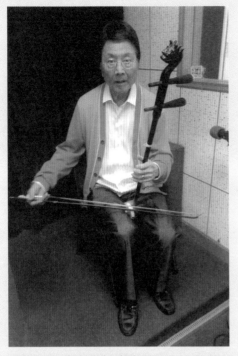

麥惠文在錄音室拉奏高胡

慈善伶王新馬師曾與兒子鄧兆尊操曲，由麥惠文拍和。
左起：麥惠文、鄧兆尊、新馬師曾夫人、新馬師曾

麥惠文為香港八和會館主席汪明荃
（右）拍和

一九九七年回歸晚會，麥惠文表演梵
鈴（小提琴）獨奏。

麥炳榮、鳳凰女灌錄《百萬軍中趙子龍》，由麥惠文擔任音樂指揮。

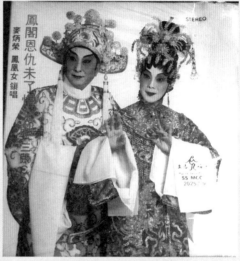

麥炳榮、鳳凰女灌錄《鳳閣恩仇未了情》，由麥惠文擔任音樂領導。

梁漢威、尹飛燕灌錄《北地王》，由麥惠文擔任音樂設計。

一九七八年加拿大多倫多麥氏宗親會開幕，邀請麥炳榮（左五）、任冰兒（左四）、麥惠文（左三）剪綵及演出，並參與花車巡遊。

加拿大多倫多麥氏宗親會致送錦旗予麥惠文

麥惠文接受大會致送銀紙牌

二十世紀八十年代，麥惠文伉儷與粵劇前輩羅劍郎（中）合照於美國三藩市南中樂社。

隨紅線女女兒紅虹赴美演出，樂隊成員同遊美國首都華盛頓。
左起：麥惠文、葉樹坤、黃權、當地接待員、譚健生、李德新、余茂

一九八〇年香港八和粵劇學院開幕，麥
惠文與主席黃炎（中）和副主席李香琴
（右）合照。

八十年代初，香港普福堂粵劇樂師會、香港八和會館
音樂部赴廣州訪問，理事長麥惠文（左一）在宴會上
致辭。

麥惠文在香港普福堂粵劇樂師會、香港八和會館音樂部週年晚宴上致辭。

一九八六年麥惠文伉儷與嘉賓及香港八和粵劇學院學員合照。
前排左起：李香琴、鄧碧雲、不詳、不詳
後排左起：胡潔蓉、麥惠文、袁少娟、麥惠文夫人、蓋鳴暉

麥惠文伉儷與香港八和粵劇學院第二屆學員合照
左起：胡潔蓉、鄧美玲、麥惠文、蓋鳴暉、麥惠文夫人、學員

香港八和會館新春團拜合照
前排：梁沛錦博士（左一）、馬國超主席（左二）、黃炎（左三）
後排：葉紹德（左一）、新劍郎（左二）、麥惠文（左三）、汪明荃（中）、謝
雪心（右四）、陳劍聲（右三）、羅家英（右一）

華光先師寶誕宴會上，麥惠文與嘉賓合照。
左起：麥惠文、香港八和會館主席陳劍聲、前輩盧軾、名撰曲家方文正

在第十二屆香港普福堂粵劇樂師會、第三十二屆香港八和會館音樂部就職典禮上，理事長麥惠文致送紀念品予主禮嘉賓、香港八和會館主席汪明荃。

麥惠文與羅品超（右）合照

一九八八年，香港演藝學院大劇院舉辦保良局一百週年紀念演出，麥惠文與粵劇泰斗羅品超（左）在台上合照。

一九九八年麥惠文擔任香港演藝學院和香港八和會館合辦的粵劇課程的導師，翌年出任演藝學院中國戲曲課程主任導師至二〇〇八年。

麥惠文與廣州普福堂理事卜燦榮（左）合照

麥惠文與四位花旦李鳳（左一）、尹飛燕（左二）、吳君麗（右二）、吳美英（右一）合照

麥惠文與慈善伶王新馬師曾伉儷（左、中）合照

麥惠文伉儷與榮鴻曾博士（中）合照

麥惠文伉儷出席慶祝林家聲榮獲香港演藝學院頒授榮譽博士名銜晚宴
前排左起：麥惠文夫人、林家聲、麥惠文

樂師合照
左起：麥惠文、鄧志明、劉兆榮、陳小龍、黃寶球

與好友茶敘
左起：廖森、盧鐸、麥惠文

著名掌板高根壽宴合照
左起：高潤權、姜志良、麥惠文、高根、廖森、宋錦成

紅伶麥炳榮的生日宴會上，麥惠文與主人翁及嘉賓合照。
前排左起：吳君麗、鳳凰女、麥炳榮、于素秋、麥錦清
後排左起：麥惠文、劉月峰、黃炎、指天蘇（本名不詳）、不詳

麥惠文七十歲大壽，與太太和兒子在生日蛋糕前合照。

紅伶羅家英與麥惠文兒子麥景星合照

麥惠文與花旦曹秀琴（左一）、粵劇泰斗羅品超（左三）、夫人及兒子
麥景星等合照。

麥景星戲裝照

# 麥惠文粵曲講義

## 傳統板腔及經典曲目研習

麥惠文 著
香港粵劇學者協會 編

**責任編輯** 張佩兒
**裝幀設計** 簡雋盈
**排　　版** 簡雋盈
**印　　務** 林佳年

**出版**
中華書局（香港）有限公司
香港北角英皇道四九九號北角工業大廈一樓B
電話：(852) 2137 2338
傳真：(852) 2713 8202
電子郵件：info@chunghwabook.com.hk
網址：http://www.chunghwabook.com.hk

**發行**
香港聯合書刊物流有限公司
香港新界荃灣德士古道二二〇-二四八號
荃灣工業中心十六樓
電話：(852) 2150 2100
傳真：(852) 2407 3062
電子郵件：info@suplogistics.com.hk

**印刷**
美雅印刷製本有限公司
香港觀塘榮業街六號海濱工業大廈
四樓A室

**版次**
二〇二三年三月初版
©2023 中華書局（香港）有限公司

**規格**
十六開（262mm×184mm）

**ISBN**
978-988-8809-70-7

香港藝術發展局
Hong Kong Arts Development Council 資助
香港藝術發展局全力支持藝術表達自由，
本計劃內容並不反映本局意見。